设计师的
商业插画设计
色彩搭配手册

梁晓龙 ———— 编著

清华大学出版社
北京

内容简介

本书是一本全面介绍商业插画设计的图书,其突出特点是知识易懂、案例趣味、动手实践、发散思维。

本书从学习商业插画设计的基础理论知识入手,循序渐进地为读者呈现一个个精彩实用的知识、技巧、色彩搭配方案、CMYK数值。本书共分为7章,内容分别为商业插画设计基础知识、认识色彩、商业插画设计基础色、商业插画的风格、商业插画设计的应用方向、商业插画设计的色彩情感、商业插画设计的经典技巧。书中多个章节中安排了常用主题色、常用色彩搭配、配色速查、色彩点评、推荐色彩搭配等经典模块,在丰富本书结构的同时,也增强了实用性。

本书内容丰富、案例精彩、商业插画设计新颖,适合插画设计、书籍装帧设计、广告设计、平面设计、包装设计等专业的初级读者学习使用,也可作为大中专院校插画设计专业、广告设计专业、平面设计专业、包装设计专业培训机构的教材,还非常适合喜爱商业插画设计的读者朋友作为参考用书。

本书封面贴有清华大学出版社防伪标签,无标签者不得销售。

版权所有,侵权必究。举报:010-62782989,beiqinquan@tup.tsinghua.edu.cn。

图书在版编目(CIP)数据

设计师的商业插画设计色彩搭配手册 / 梁晓龙编著. —北京:清华大学出版社,2021.3
ISBN 978-7-302-57504-7

Ⅰ. ①设… Ⅱ. ①梁… Ⅲ. ①商业广告－插图(绘画)－色彩学－手册 Ⅳ. ①J218.5-62

中国版本图书馆CIP数据核字(2021)第027003号

责任编辑:韩宜波
封面设计:杨玉兰
责任校对:周剑云
责任印制:杨 艳

出版发行:清华大学出版社
网 址:http://www.tup.com.cn,http://www.wqbook.com
地 址:北京清华大学学研大厦A座 邮 编:100084
社 总 机:010-62770175 邮 购:010-62786544
投稿与读者服务:010-62776969,c-service@tup.tsinghua.edu.cn
质 量 反 馈:010-62772015,zhiliang@tup.tsinghua.edu.cn

印 装 者:涿州汇美亿浓印刷有限公司
经 销:全国新华书店
开 本:185mm×210mm 印 张:9.8 字 数:291千字
版 次:2021年5月第1版 印 次:2021年5月第1次印刷
定 价:69.80元

产品编号:088368-01

PREFACE 前言

本书是从基础理论到高级进阶实战的商业插画设计书籍,以配色为出发点,讲述商业插画设计中配色的应用。书中包含了商业插画设计必学的基础知识及经典技巧。本书不仅有理论,有精彩案例赏析,还有大量的色彩搭配方案,精确的CMYK色彩数值,既可供读者赏析,又可以作为读者工作案头的素材书籍。

本书共分7章,具体安排如下。

第1章为商业插画设计基础知识,介绍商业插画的定义、商业插画的功能、商业插画的应用范围、商业插画的构成要素。

第2章为认识色彩,包括色相、明度、纯度、主色、辅助色、点缀色、色相对比、色彩的距离、色彩的面积、色彩的冷暖。

第3章为商业插画设计基础色,包括红色、橙色、黄色、绿色、青色、蓝色、紫色、黑白灰。

第4章为商业插画的风格,包括扁平化、渐变、噪点肌理、描边、3D、手绘、Q版卡通、复古、MBE、波普、装饰、涂鸦风格。

第5章为商业插画设计的应用方向,包括标志设计、包装设计、海报设计、卡片设计、VI设计、UI设计、书籍装帧设计、创意插画设计。

第6章为商业插画设计的色彩情感,包括18种常见的色彩情感类型。

第7章为商业插画设计的经典技巧,精选了15个设计技巧。

本书特色如下。

- **轻鉴赏，重实践**

 鉴赏类书只能看，看完自己还是设计不好，本书则不同，增加了多个动手的模块，让读者边看、边学、边练。

- **章节合理，易吸收**

 第1~3章主要讲解商业插画设计的基础知识、色彩、基础色；第4~6章介绍商业插画的风格、商业插画设计的应用行业、商业插画设计的色彩情感；第7章以轻松的方式介绍了15个设计技巧。

- **设计师编写，写给设计师看**

 针对性强，而且知道读者的需求。

- **模块超丰富**

 常用主题色、常用色彩搭配、配色速查、色彩点评、推荐色彩搭配在本书中都能找到，一次性满足读者的求知欲。

- **本书是系列书中的一本**

 在本系列书中读者不仅能系统学习商业插画设计，而且有更多的设计专业可以选择。

本书希望通过对知识的归纳总结、富有趣味的模块讲解，打开读者的思路，避免一味地照搬书本内容，推动读者自行多尝试、多理解，增加动脑、动手的能力。希望能通过本书来激发读者的学习兴趣，开启设计的大门，帮助读者迈出第一步，圆读者一个设计师的梦！

本书由梁晓龙老师编著，其他参与编写的人员还有刘洋、董辅川、王萍、李芳、孙晓军、杨宗香。

由于作者水平有限，书中难免存在不妥之处，敬请广大读者批评和指正。

<div style="text-align:right">编　者</div>

CONTENTS 目 录

第1章 商业插画设计基础知识

1.1	商业插画的定义	002
1.2	商业插画的功能	003
1.3	商业插画的应用范围	004
1.4	商业插画的构成要素	006
	1.4.1　插画的布局方式	006
	1.4.2　插画与色彩	009
	1.4.3　文字的应用	010
	1.4.4　创意	011

第2章 认识色彩

2.1	色相、明度、纯度	014
2.2	主色、辅助色、点缀色	016
	2.2.1　主色	016
	2.2.2　辅助色	017
	2.2.3　点缀色	018
2.3	色相对比	019
	2.3.1　同类色对比	019
	2.3.2　邻近色对比	020
	2.3.3　类似色对比	021
	2.3.4　对比色对比	022
	2.3.5　互补色对比	023
2.4	色彩的距离	024
2.5	色彩的面积	025
2.6	色彩的冷暖	026

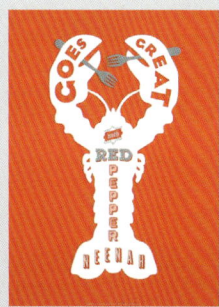

第3章
商业插画设计基础色

- 3.1 红色 … 028
 - 3.1.1 认识红色 … 028
 - 3.1.2 红色搭配 … 029
- 3.2 橙色 … 031
 - 3.2.1 认识橙色 … 031
 - 3.2.2 橙色搭配 … 032
- 3.3 黄色 … 034
 - 3.3.1 认识黄色 … 034
 - 3.3.2 黄色搭配 … 035
- 3.4 绿色 … 037
 - 3.4.1 认识绿色 … 037
 - 3.4.2 绿色搭配 … 038
- 3.5 青色 … 040
 - 3.5.1 认识青色 … 040
 - 3.5.2 青色搭配 … 041
- 3.6 蓝色 … 043
 - 3.6.1 认识蓝色 … 043
 - 3.6.2 蓝色搭配 … 044
- 3.7 紫色 … 046
 - 3.7.1 认识紫色 … 046
 - 3.7.2 紫色搭配 … 047
- 3.8 黑、白、灰 … 049
 - 3.8.1 认识黑、白、灰 … 049
 - 3.8.2 黑、白、灰搭配 … 050

第4章
商业插画的风格

- 4.1 扁平化风格 … 053
- 4.2 渐变风格 … 056
- 4.3 噪点肌理风格 … 060
- 4.4 描边风格 … 064
- 4.5 3D风格 … 067
- 4.6 手绘风格 … 070
- 4.7 Q版卡通风格 … 073
- 4.8 复古风格 … 076
- 4.9 MBE风格 … 079
- 4.10 波普风格 … 082
- 4.11 装饰风格 … 085
- 4.12 涂鸦风格 … 088

第5章
商业插画设计的应用方向

5.1	标志设计	092
5.2	包装设计	095
5.3	海报设计	098
5.4	卡片设计	101
5.5	VI设计	104
5.6	UI设计	107
5.7	书籍装帧设计	110
5.8	创意插画设计	113

第6章
商业插画设计的色彩情感

6.1	清凉	117
6.2	温柔	120
6.3	热情	123
6.4	纯真	126
6.5	美味	129
6.6	张扬	132
6.7	浪漫	135
6.8	理性	138
6.9	复古	141
6.10	朴素	144
6.11	神秘	147
6.12	阴郁	150
6.13	希望	153
6.14	典雅	156
6.15	华丽	159
6.16	妖娆	162
6.17	轻快	165
6.18	厚重	168

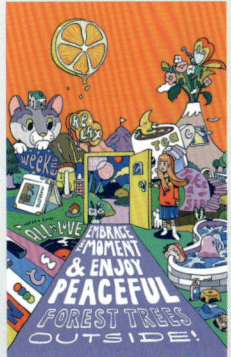

第7章
商业插画设计的经典技巧

7.1	80%主色调+20%辅助色调	172
7.2	色彩需要有冷暖对比	173
7.3	色彩需要有明度对比	174
7.4	色彩需要有纯度对比	175
7.5	互补色更适合做点缀色	176
7.6	注重素描关系	177
7.7	添加肌理	178
7.8	图形的简约化	179
7.9	统一画面中的元素	180
7.10	使用3D元素增强画面空间感	181
7.11	元素的替换	182
7.12	夸张缩放	183
7.13	图形的共生	184
7.14	运用独特的视角	185
7.15	商品与文字之间产生互动	186

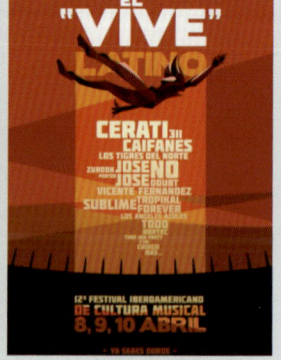

第1章
商业插画设计基础知识

插画作为一种视觉化艺术，涉及生活的方方面面。插画不仅指书中的插图，也常应用于海报设计、商品包装、宣传样品等。

插画丰富夺目的色彩、变幻神秘的线条和匠心独运的构思，不仅能够给受众不同的感受，更能突出主题的诉求，增强受众对作品思想的感知，同时使作品富有艺术美。

1.1 商业插画的定义

　　传统意义的插画是插附在书籍中的图画，也被称为"插图"，插画对正文内容起到补充说明或增强艺术性的作用。商业插画是指具有商业目的，并被应用于商业领域中的插图形式。商业插画需要把信息准确、清晰地传达给观者，让观者在感受艺术美的同时，能够产生购买商品或服务的欲望。可以说，商业插画是为商业活动服务的。

1.2 商业插画的功能

商业插画的基本功能是通过简洁、明确、清晰的内容将信息传递给观者，引发他们的兴趣，让观者在感受艺术美的同时，能够产生购买商品或服务的欲望。

1.吸引功能

通过商业插画吸引观者的注意，展示生动具体的产品和服务，让观者开始对商品或服务产生兴趣。

2.解读功能

商业插画是通过图案形象进行信息的展示，同时结合文字，有效地传递商品的信息，并让观者在短时间内解读信息。

3.诱导功能

商业插画通过有趣的内容吸引消费者的注意，并将视线诱导到文案上；图案与文字的紧密相连，也可以让观者对产品有更深一步的认识，从而激发其购买欲。

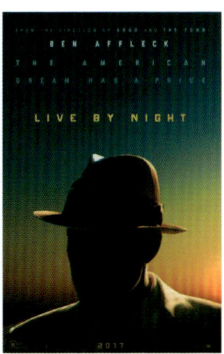

1.3　商业插画的应用范围

商业插画主要应用在海报、出版物、产品包装、企业形象宣传、游戏设计、影视多媒体等方面，涉及生活中的方方面面。

1. 海报
商业插画广泛应用在海报设计中，是非常重要的海报设计手法。

2. 出版物
书籍的封面、内页、外套、内容辅助，以及报纸、杂志等所使用的插画。

3.产品包装

在产品包装中插画的应用非常广泛。醒目的插画能够在短时间内吸引消费者的注意,给其留下深刻的印象,并抓住消费者的消费心理,从而刺激购买欲。

4.企业形象宣传

企业形象宣传品插画是企业VIS系统中的一部分。它包含在企业形象设计的基础系统和应用系统两大部分之中。

5.游戏设计

在游戏设计中,主要以游戏宣传画、游戏人物的设定、场景设定、动画、漫画、卡通动画原画设定、漫画设计、卡通设计为主。

1.4 商业插画的构成要素

1.4.1 插画的布局方式

画面的合理布局既可以展示作者想要表达的内容,又可以为画面添加活力,增加了画面的可视性与趣味性,使画面效果多元、丰富。插画的布局方式有很多种,下面列举一些比较常见的布局方式。

1. 三角形构图
三角形构图,有坚实、稳定、向上的感觉。

2. 中心构图
中心构图主要表现较单一对象位于画面的中心区域。而在表现多个对象时,中心区域的对象则成为重点。

3.曲线构图

构图所包含的曲线可分为规则曲线和不规则曲线。曲线构图象征着柔和、浪漫，给人一种非常优美的感觉。在设计中曲线的应用非常广泛，表现手法也是多样的，可运用对角式曲线构图、S式曲线构图、横式曲线构图、竖式曲线构图等。

4.水平构图

水平构图经常会结合地平线、海平线等，插画中有明显的分割线。这种构图多用于以风景为主的插画作品中。

5.垂直构图

垂直构图是一种自上而下的构图方式，以垂直线条为主，多用于建筑、树、人物等插画中。这种构图方式给人的纵深感较强。

6.对角线构图

画面中各元素连接在一起所形成的对角关系，使画面产生了极强的动感，表现出纵深的效果。其透视也会使整体变成斜线，引导人们的视线到画面深处，给人不稳定的视觉感觉，容易引起人们关注。

7.O型构图

O型构图也被称为"圆形构图"。这种构图方法会利用画面中的内容将视线引向画面中心，使插画富有紧凑感。

8.满版型构图

满版型构图是将整个画面填满而没有留白，营造出丰富、饱满的视觉效果。

 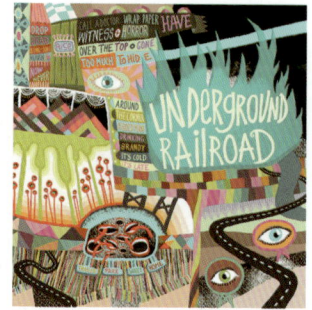

1.4.2 插画与色彩

　　我们生活在一个五彩斑斓的世界中,所以对颜色是非常敏感的,一幅作品给人的感觉在很大程度上是由色彩决定的。借助色彩可以更直观地表达作者想法,赋予作品更深、更广的内涵。

色彩运用注意事项

- 色彩与插画的关系相辅相成。恰当地将色彩在插画作品中呈现,不仅可以给人强烈的视觉冲击力,让人对作品印象深刻,在一定程度上还可以加强插画作品的层次。
- 只有把握好色彩与色彩之间的对比,才能更好地为欣赏者传达重要的信息与寓意,使欣赏者能够快速找到一幅插画作品的重点。
- 色彩在插画中的搭配原则:色彩在商业插画设计中的正确搭配,不是只有艺术感观就可以的,还需要遵循一定的规律,应充分考虑欣赏者的心理变化。合理的色彩搭配,可以使画面更具情感。

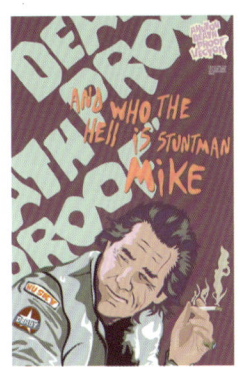

1.4.3 文字的应用

　　插画中的文字既能与图形、图像结合在一起使用，使插画图文并茂，也可以纯粹文字为造型语言进行艺术创作。

功能

- 能够起到引导消费的作用。
- 表达插画的思想与情感。
- 运用文字的表达增强宣传力度。

商业插画中文字要素的特点

　　（1）可识别性。不论是中文字体还是英文字体，可识别性都是字体设计最基本的要求，字体的主要功能就是在视觉传递的过程中对受众群体传递意图和信息。清晰、易懂的设计才是字体设计在商业插画中的重点，不要为了设计而设计。

　　（2）独一性。根据商业插画所应用的范围进行主题的表达，利用文字的外部形态和韵律在不宣宾夺主的前提下突出字体设计的个性，创造出和主题相契合的特色字体，突出设计者意图。

（3）统一性。字体的设计要和插画风格相一致，不能脱离作品本身，更不能与作品风格相冲突；不要纷繁杂乱，干扰正常阅读，把插画本身想要表述的意旨用事实勾画出来，使受众可以直观地去理解。

1.4.4 创意

创意是一个优秀作品必备的闪光点，通过联想与想象对画面进行调整，使用艺术手法进行修饰，也就是将现有的知识进行结合与渗透，进而形成更巧妙、更有创意的思维方式。极具创意的商业插画非常有利于信息的传播。

商业插画的主要创意方法

情感共鸣法：可传达人们的思维、情感和信息，是情感符号的载体，同时也是与大众进行情感沟通的桥梁，能让人们产生丰富的想象，达到广告宣传的目的。

固有刺激法：是将产品或服务的特色与消费者的需求完美结合。一般情况下，从产品出发去寻找消费者心中对应的兴趣点，激起消费者内心的激情，进而使他们认为产品中必然包含有自己所感兴趣的东西。

 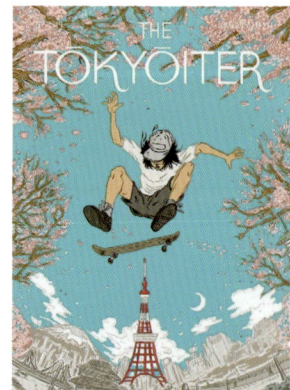

第 2 章
认识色彩

　　色彩由光引起，由三原色构成，在太阳光下通过三棱镜可分解出红、橙、黄、绿、青、蓝、紫等色彩。它在商业插画设计中的重要性不言而喻，可以吸引观者的注意力，抒发人的情感，还可以通过各种颜色的搭配调和形成符合特定群体特色的搭配方案，例如，儿童插画会选择颜色饱和度较高的配色方案，以女性为主题的插画则会选用凸显妩媚或温柔的配色方案。所以说，掌握好色彩是插画设计中的关键环节之一。

红—750～620nm
橙—620～590nm
黄—590～570nm
绿—570～495nm
青—495～475nm
蓝—475～450nm
紫—450～380nm

2.1 色相、明度、纯度

　　色相是色彩的首要特征,由原色、间色和复色构成,指色彩的基本相貌。从光学意义来讲,色相的差别是由光波的不同所导致的。

- 任何黑、白、灰以外的颜色都有色相。
- 色彩的成分越多它的色相越不鲜明。
- 日光通过三棱镜可分解出红、橙、黄、绿、青、紫6种色相。

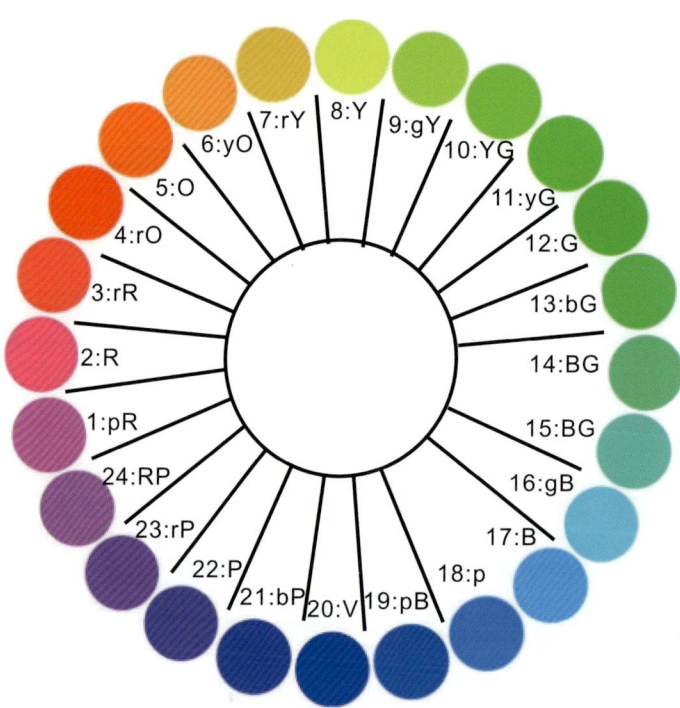

　　明度是指色彩的明亮程度,是彩色和非彩色的共有属性,通常用0~100%的比例来度量。
　　例如:

- 蓝色里添加的黑色越多,明度就越低;而低明度的暗色调,给人沉着、厚重、忠实的感觉。
- 蓝色里添加的白色越多,明度就越高;而高明度的亮色调,给人清新、明快、华美的感觉。

- 在加色的过程中，中间的颜色明度是比较适中的，而这种中明度色调会给人安逸、柔和、高雅的感觉。

纯度是指色彩中所含有色成分的比例，比例越大，纯度越高，纯度也称为"色彩的彩度"。
- 高纯度的颜色会使人产生强烈、鲜明、生动的感觉。
- 中纯度的颜色会使人产生适当、温和、平静的感觉。
- 低纯度的颜色会使人产生细腻、雅致、朦胧的感觉。

2.2 主色、辅助色、点缀色

主色、辅助色、点缀色是商业插画中不可缺少的色彩构成元素，主色决定了商业插画中画面的基本色调，而辅助色和点缀色都将围绕主色来展开搭配设计。

2.2.1 主色

主色好比人的面貌，是区分人与人的重要因素，担任画面的主角，占据画面的大部分面积，对整个商业插画起着决定性的作用。

这是一个茶叶海报设计。海报上的花纹是包装上花纹的延伸，使包装与海报形成关联。海报整体以藏青色为主色调，大面积的藏青色奠定了海报安静、内敛的基调。

CMYK：96,91,30,1　　CMYK：11,40,93,0
CMYK：47,5,95,0　　CMYK：83,35,100,0

推荐配色方案

CMYK：100,95,27,0　　CMYK：70,60,5,0
CMYK：22,25,7,0　　CMYK：65,22,22,0

CMYK：85,60,7,0　　CMYK：60,7,20,0
CMYK：30,0,13,0　　CMYK：95,90,30,0

这是一个矢量风格的标志设计，以绿松石绿为主色调，因为整体色调颜色饱和度较低，用色面积较大，所以整体给人柔和、安逸、和平的视觉感受。

CMYK：60,0,47,0　　CMYK：16,33,65,0
CMYK：88,65,73,35

推荐配色方案

CMYK：62,22,55,0　　CMYK：34,5,28,0
CMYK：20,5,13,0　　CMYK：47,27,11,0

CMYK：50,20,40,0　　CMYK：90,70,55,20
CMYK：58,0,47,0　　CMYK：85,50,70,7

2.2.2 辅助色

辅助色在画面中的面积仅次于主色,其主要的作用就是突出主色以及更好地体现主色的优点,起到补充、辅助的作用。

这是一款扁平化风格的快餐广告。将汉堡放大,与缩小的汽车形成体积上的对比。画面以棕色为主色,橙色为辅助色,能够促进人们的食欲,给人香甜、亲近的感觉。

CMYK:60,81,88,43
CMYK:12,51,74,0
CMYK:57,11,96,0
CMYK:25,96,100,0

推荐配色方案

CMYK:8,50,74,0 CMYK:7,5,63,0
CMYK:55,5,97,0 CMYK:45,86,100,13

CMYK:59,81,88,43 CMYK:67,59,49,2
CMYK:8,50,74,0 CMYK:4,20,62,0

这是一个电影海报设计,整体以蓝黑色为主色调,以红色为辅助色,红色与蓝色互为对比色,两者搭配使用可形成鲜明的对比。

CMYK:100,95,65,50
CMYK:38,100,85,5
CMYK:50,57,100,3

推荐配色方案

CMYK:95,80,55,20 CMYK:80,42,30,0
CMYK:0,38,36,0 CMYK:4,13,42,0

CMYK:100,91,56,33 CMYK:55,15,3,0
CMYK:0,38,30,0 CMYK:20,73,55,0

2.2.3 点缀色

　　点缀色主要起到衬托主色调及承接辅助色的作用，通常在整体设计中占据很少的一部分。点缀色在整体设计中具有至关重要的作用，能够为主色与辅助色搭配做出很好的诠释，使整体设计更加完善具体，丰富整体设计的内涵细节。

　　这是一个饮品包装设计，整个包装以淡粉色为主色，以玫瑰红为辅助色，以绿色为点缀色。红色和绿色为互补色，但是在该作品中，绿色与粉色的搭配大大削弱了庸俗之感。

CMYK: 16,38,19,0
CMYK: 22,93,65,0
CMYK: 53,38,75,0

推荐配色方案

CMYK: 18,38,27,0　　　CMYK: 6,23,15,0
CMYK: 45,100,90,12　CMYK: 12,95,83,0

CMYK: 25,23,15,0　　CMYK: 0,33,5,0
CMYK: 10,12,18,0　　CMYK: 23,23,15,0

　　这是一幅关于动画电影主题的字体宣传海报。文字直击电影的主题，以更直接的方式让观众了解电影。海报中以江户紫为主色调，鲜黄色为点缀色，可以给观者留下青春、洒脱的印象。

CMYK: 79,85,40,0
CMYK: 1,1,9,0
CMYK: 7,7,74,0

推荐配色方案

CMYK: 96,100,62,47　CMYK: 41,53,5,0
CMYK: 5,8,25,0　　　 CMYK: 10,10,80,0

CMYK: 30,43,0,0　　CMYK: 7,7,73,0
CMYK: 61,9,56,0　　CMYK: 94,100,45,2

2.3 色相对比

　　色相对比是两种以上的色彩在进行搭配时,由于色相差别而形成的色彩对比效果。色彩对比强度取决于色相之间在色相环上的角度,角度越小,对比相对越弱。要注意根据两种颜色在色相环内相隔的角度来定义是哪种对比类型,定义是比较模糊的,比如在色相环内相隔15°角的颜色为同类色对比、相隔30°角的颜色为邻近色对比,但是相隔20°角的颜色就很难定义,所以概念不应死记硬背,要多理解。其实在色相环内相隔20°角的色相相较于相隔30°角或15°角的区别都不算大,色彩感受非常接近。

2.3.1 同类色对比

- 同类色对比是指在24色色相环中,在色相环内相隔15°角左右的两种颜色。
- 同类色对比较弱,给人的感觉是单纯、柔和的,不管总的色相倾向是否鲜明,整体的色彩基调都较容易统一协调。

　　这是一个商业插画在产品包装上的应用,包装以红色为主色调,与商品的口味相呼应,包装上的花纹为稍浅的红色,这种同类色的搭配,既能让画面颜色变得更加丰富,又不会扰乱画面节奏。

CMYK: 47,100,100,20　CMYK: 50,75,62,6
CMYK: 0,0,0,0

　　在该海报中,浅粉色与深粉色为同类色,通过颜色明度的变化区分前景与背景,拉开空间层次。在这个海报中,蓝色作为点缀色,起到突出、强化主题的作用。

CMYK: 3,30,0,0　CMYK: 10,65,0,0
CMYK: 93,77,0,0

2.3.2 邻近色对比

- 邻近色是在色相环内相隔30°角左右的两种颜色。当邻近色搭配在一起时，会让整体画面产生协调统一的效果。
- 如红、橙、黄，以及蓝、绿、紫都分别属于邻近色的范围。

该款海报采用了倾斜型的布局方式，使版面有强烈的动感和不稳定性，而浅蓝色的背景柔和、淡雅，起到了很好的调和作用，与群青色剪影融合，营造出高贵性感的氛围。白色的文字醒目而突出，起到平衡、稳定画面的作用。

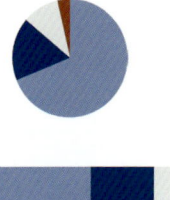

CMYK: 53,42,7,0　CMYK: 100,91,29,0
CMYK: 8,6,6,0　　CMYK: 39,92,89,4

这是一幅应用商业插画的海报。以橙色作为主色调，以深黄色与橘红色为辅助色，这三种颜色为邻近色的关系，所以整个画面会给人颜色统一的第一印象，仔细观看后还能够发现丰富的颜色变化。

CMYK: 0,73,90,0　CMYK: 9,55,95,0
CMYK: 43,95,90,9

2.3.3 类似色对比

- 在色相环中相隔60°角左右的颜色为类似色。
- 例如红和橙，黄和绿等均为类似色。
- 类似色由于色相对比不强，通常给人舒适、温馨、和谐而不单调的感觉。

　　这是一款冷饮的海报设计。海报以白色为底色，搭配黄色和橘黄色，两种颜色为类似色，暖色调的配色给人热情、活泼的视觉感受，同时这种颜色来自商品本身，与商品形成呼应。

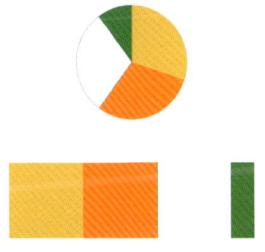

CMYK: 4,30,85,0　　CMYK: 0,70,90,0
CMYK: 0,0,0,0　　　CMYK: 77,30,95,0

　　这是一款纯天然果汁的广告设计。黄色与绿色搭配可以提升画面明亮度，散发着活泼开朗的气息，简单流畅的黑色手绘线条使画面更加清新、鲜活，易博得人们好感。

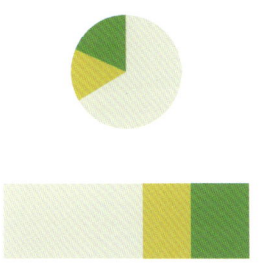

CMYK: 8,7,16,0　　CMYK: 13,17,81,0
CMYK: 60,17,82,0

2.3.4 对比色对比

- 当两种或两种以上色相之间的色彩在色相环相隔角度为120°~150°的范围时，属于对比色关系。
- 如橙与紫、红与蓝等色组，对比色给人强烈、明快、醒目、具有冲击力的感觉，容易引起视觉疲劳和精神亢奋。

这是一款饮品包装设计，红色与蓝色为对比色，二者搭配在一起色调明快，包装内的卡其色背景使整体色调充满复古感。

CMYK: 5,10,20,0　　CMYK: 25,95,87,0
CMYK: 95,80,40,4　　CMYK: 15,55,92,0

包装采用高纯度的青色调，给人爽朗、开阔、清凉的感觉。青色搭配淡黄色形成对比色关系，让原本冰凉的氛围多了丝丝暖意，有了亲切、欢快之感。

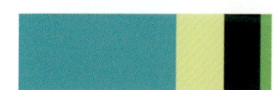

CMYK: 72,5,30,0　　CMYK: 8,4,55,0
CMYK: 85,75,75,60　　CMYK: 55,0,85,0

2.3.5 互补色对比

- 在色环中相隔180°角左右的颜色为互补色。这样的色彩搭配可以产生最强烈的刺激作用,对人的视觉具有最强的吸引力。
- 其对比效果最强烈,属于最强对比。如红与绿、黄与紫、蓝与橙。

这是插画在一款包装上的应用。因为是草莓口味的饮品,所以以红色作为主色调。高纯度的红色鲜艳、夺目,白色的加入能够起到缓冲的作用,画面中绿色起到点缀的作用,绿色和红色为互补色,两种颜色对比鲜明,但是因为用色面积差距较大,所以并没有庸俗之感。

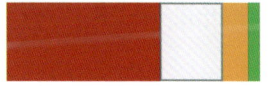

CMYK: 22,100,100,0　CMYK: 5,9,2,0
CMYK: 6,50,88,0　　CMYK: 6,50,88,0

该款作品是以插画的手法制作而成的,充满设计感,而背景色选用阳橙色,与主题元素中的石青色形成对比,画面亮丽、鲜明、生动。

CMYK: 13,54,88,0　CMYK: 80,38,38,0
CMYK: 13,10,12,0　CMYK: 6,57,41,0

2.4　色彩的距离

色彩的距离可以使人感觉到进退、凹凸、远近的不同，一般暖色系和明度高的色彩可以产生前进、凸出、接近的效果，而冷色系和明度较低的色彩则可以产生后退、凹进、远离的效果。在商业插画中常利用色彩的这些特点在视觉上去改变空间的大小和高低。

该款设计运用重心式构图，文字编排在版面的上下两端，可以起到主题说明的作用。前方橙色系主体元素给人一种凸起效果，而后方的灰色背景稳重而低调，大大增强了画面的空间感和立体感。

CMYK：28,26,28,0　　CMYK：22,39,59,0
CMYK：43,86,95,9　　CMYK：73,69,67,28

2.5 色彩的面积

色彩的面积是指在同一画面中因颜色所占面积大小产生的色相、明度、纯度等画面效果。色彩的面积会影响观众的情绪反应，当强弱不同的色彩放置在一起的时候，若想使画面效果较为均衡，可通过调整色彩的面积大小来实现。

这是插画在标志中的应用，整体采用青绿色调，搭配橘黄色，青绿色的面积较大，所以整体给人以清新、凉爽的感觉；橘黄色面积相对稍小一些，起到对比、衬托的作用。

CMYK: 85,40,53,0　　CMYK: 0,70,92,0
CMYK: 15,30,67,0　　CMYK: 55,18,40,0

2.6 色彩的冷暖

　　色彩的冷暖是相互依存的两个方面，一般而言，暖色光使物体受光部分色彩变暖，背光部分则相对呈现冷光倾向；冷色光刚好与其相反。例如，红、橙、黄通常使人联想起丰收的果实和温暖的太阳，因此有温暖的感觉，被称为"暖色"；蓝色、青色常使人联想到蔚蓝的天空和广阔的大海，有冷静、沉着之感，因此被称为"冷色"。

　　这是一款果汁包装设计。包装主体色调为青色，搭配高明度的黄色，使整体版面冷暖产生对比，让画面更富有层次。因为黄色与青色的面积几乎均等，所以对比鲜明，给人刺激、鲜明的感觉，非常引人注目。

CMYK: 75,20,35,0　　CMYK: 25,6,78,0
CMYK: 90,70,0,0

第3章
商业插画设计基础色

商业插画的基础色分为红、橙、黄、绿、青、蓝、紫、黑、白、灰。各种色彩都有着自己的特点,给人的感觉也都是不同的,有的会让人兴奋,有的会让人忧伤,有的会让人感到充满活力,还有的会让人感到神秘莫测。合理应用和搭配色彩,可以令商业插画与消费者产生情感的共鸣,发挥经济效益。

> 色彩是结合生活、生产,经过概括、夸张、提炼出来的,它能够吸引观者的注意,与之产生共鸣,并给观者留下深刻印象。

> 色彩的应用丰富了人们的生活,恰当地应用色彩可以起到美化和装饰作用,是信息传达方式中最有吸引力的宣传设计手法之一。

> 不同的色彩可以互相调配,无限可能的色彩搭配方案使商业插画设计的配色变化丰富。对商业插画而言,色彩的应用应重点考虑色相、明度、纯度之间的调和与搭配。

3.1 红色

3.1.1 认识红色

红色：红色是大自然中常见的颜色，成熟的果实很多都是红色的，如苹果、石榴、辣椒，所以红色往往会给人美味、香甜、火辣的视觉印象。红色有着非常强大的表现力，当画面中的红色面积较大时，整个画面呈现的情绪是非常饱满的；当画面中的红色面积较小时，能够起到点缀、增加空间层次的作用。

洋红色
RGB=207,0,112
CMYK=24,98,29,0

胭脂红色
RGB=215,0,64
CMYK=19,100,69,0

玫瑰红色
RGB=30,28,100
CMYK=11,94,40,0

朱红色
RGB=233,71,41
CMYK=9,85,86,0

鲜红色
RGB=216,0,15
CMYK=19,100,100,0

山茶红色
RGB=220,91,111
CMYK=17,77,43,0

浅玫瑰红色
RGB=238,134,154
CMYK=8,60,24,0

火鹤红色
RGB=245,178,178
CMYK=4,41,22,0

鲑红色
RGB=242,155,135
CMYK=5,51,41,0

壳黄红色
RGB=248,198,181
CMYK=3,31,26,0

浅粉红色
RGB=252,229,223
CMYK=1,15,11,0

勃艮第酒红色
RGB=102,25,45
CMYK=56,98,75,37

威尼斯红色
RGB=200,8,21
CMYK=28,100,100,0

宝石红色
RGB=200,8,82
CMYK=28,100,54,0

灰玫红色
RGB=194,115,127
CMYK=30,65,39,0

优品紫红色
RGB=225,152,192
CMYK=14,51,5,0

3.1.2 红色搭配

色彩调性：甜美、热辣、激情、热血、火焰、兴奋、敌对、警示、愤怒。
常用主题色：

CMYK: 9,85,86,0　　CMYK: 11,94,40,0　　CMYK: 24,98,29,0　　CMYK: 30,65,39,0　　CMYK: 4,41,22,0　　CMYK: 56,98,75,37

常用色彩搭配

CMYK: 11,66,4,0　　　　CMYK: 0,100,100,0　　　CMYK: 33,31,7,0　　　　CMYK: 3,82,23,0
CMYK: 52,99,40,1　　　CMYK: 100,100,100,100　CMYK: 3,47,16,0　　　　CMYK: 7,62,52,0

玫瑰红色搭配深洋红色，呈现娇艳、华丽的视觉效果，是一种适用于表现女性产品的配色方式。　　鲜红色与黑色的搭配自然地散发出气场。红色的艳丽热烈，配上黑色的深沉稳重，相互中和，融为一体。　　灰玫红色搭配火鹤红色，色彩纯度较低，使画面节奏感缓慢，常给人轻松、平和的印象。　　同类色配色中勃艮第酒红色搭配鲑红色，颜色层次分明，效果明显，既能引起观者注意，又不会产生炫目感。

配色速查

热血	甜美	激情	警示
CMYK: 7,97,97,0 CMYK: 60,100,50,52 CMYK: 61,100,100,59 CMYK: 1,96,80,0	CMYK: 4,41,22,0 CMYK: 3,15,0,0 CMYK: 7,39,0,0 CMYK: 27,65,20,0	CMYK: 11,94,40,0 CMYK: 8,55,18,0 CMYK: 35,51,0,0 CMYK: 77,78,75,54	CMYK: 29,99,98,0 CMYK: 50,99,98,28 CMYK: 8,73,93,0 CMYK: 93,88,89,80

这是一幅电影海报，海报中人物错落有致，图版率大，通过人物造型来表现演员阵容。

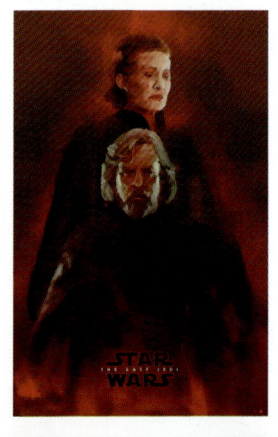

CMYK: 36,95,97,2
CMYK: 74,84,80,62
CMYK: 61,86,80,46
CMYK: 21,45,47,0

色彩点评

- 画面中的鲜红色让人联想到滚烫的鲜血、熊熊燃烧的火焰，令人印象深刻。
- 以红色作为主色调，单色调的配色方案通过明暗的变化形成对比，拉开画面的层次感。红色调的应用体现出电影围绕血腥、阴谋的主题而展开。
- 暗红色能够让画面色彩更加沉稳、深邃，同时给人压迫感，让观者感受到电影紧张、刺激的气氛。

推荐色彩搭配

C: 12	C: 21	C: 0	C: 52
M: 30	M: 99	M: 0	M: 100
Y: 85	Y: 100	Y: 0	Y: 100
K: 0	K: 0	K: 0	K: 34

C: 28	C: 9	C: 23	C: 53
M: 75	M: 86	M: 0	M: 38
Y: 100	Y: 66	Y: 78	Y: 97
K: 0	K: 0	K: 0	K: 0

C: 50	C: 35	C: 15	C: 13
M: 85	M: 99	M: 27	M: 60
Y: 100	Y: 100	Y: 91	Y: 62
K: 22	K: 22	K: 0	K: 0

这是一款以墨镜为主题的海报设计。大多数人会在日光充足的夏季佩戴墨镜，所以选取夏季水果为元素，制作成眼镜的造型，构思巧妙。

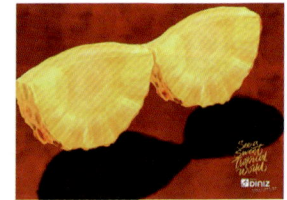

CMYK: 36,100,100,2
CMYK: 7,17,74,0
CMYK: 75,93,89,72

色彩点评

画面文字内容较少，主要通过插画内容吸引消费者的注意，通过有创意的想法、大胆的配色，提醒消费者：夏天来了，快来选购一副墨镜拥抱夏天吧！

- 整体配色非常大胆，高纯度的红色搭配黄色，对比鲜明，体现了夏季的热情。
- 水果的投影是墨镜的形象，引发观者的联想。

推荐色彩搭配

C: 5	C: 33	C: 33	C: 52
M: 84	M: 96	M: 100	M: 100
Y: 60	Y: 8	Y: 100	Y: 100
K: 0	K: 0	K: 1	K: 37

C: 100	C: 16	C: 33	C: 80
M: 99	M: 84	M: 70	M: 76
Y: 50	Y: 44	Y: 0	Y: 0
K: 9	K: 0	K: 0	K: 0

C: 24	C: 89	C: 0	C: 100
M: 98	M: 65	M: 0	M: 100
Y: 99	Y: 0	Y: 0	Y: 62
K: 0	K: 0	K: 0	K: 32

3.2 橙色

3.2.1 认识橙色

橙色： 橙色与红色同样属于暖色调，有着相同的色性。常能让人联想到丰收的季节、温暖的太阳以及成熟的橙子，是繁荣与骄傲的象征，同时也是最温暖、最响亮的色彩。橙色在商业插画设计中应用广泛，例如，我们常常能够在食物包装上看到橙色，因为橙色能够起到促进消费者食欲、为美味加分的作用。当然，橙色也会产生负面的作用，长时间注视橙色，可能会让人觉得烦躁。

橘色
RGB=235,97,3
CMYK=9,75,98,0

柿子橙色
RGB=237,108,61
CMYK=7,71,75,0

橙色
RGB=235,85,32
CMYK=8,80,90,0

阳橙色
RGB=242,141,0
CMYK=6,56,94,0

橘红色
RGB=238,114,0
CMYK=7,68,97,0

热带橙色
RGB=242,142,56
CMYK=6,56,80,0

橙黄色
RGB=255,165,1
CMYK=0,46,91,0

杏黄色
RGB=229,169,107
CMYK=14,41,60,0

米色
RGB=228,204,169
CMYK=14,23,36,0

驼色
RGB=181,133,84
CMYK=37,53,71,0

琥珀色
RGB=203,106,37
CMYK=26,69,93,0

咖啡色
RGB=106,75,32
CMYK=59,69,98,28

蜂蜜色
RGB=250,194,112
CMYK=4,31,60,0

沙棕色
RGB=244,164,96
CMYK=5,46,64,0

巧克力色
RGB=85,37,0
CMYK=60,84,100,49

重褐色
RGB=139,69,19
CMYK=49,79,100,18

3.2.2 橙色搭配

色彩调性： 活跃、兴奋、温暖、富丽、辉煌、炽热、消沉、烦闷、警告。

常用主题色：

CMYK：0,46,91,0　　CMYK：7,71,75,0　　CMYK：5,46,64,0　　CMYK：26,69,93,0　　CMYK：9,75,98,0　　CMYK：49,79,100,18

常用色彩搭配

CMYK：0,100,100,0　　CMYK：7,71,75,0　　CMYK：26,69,93,0　　CMYK：6,56,94,0
CMYK：0,50,90,0　　　CMYK：11,33,87,0　　CMYK：5,9,85,0　　　CMYK：14,23,36,0

在春联上经常能够看到红色和橙色的搭配。这种搭配能够给人带来热闹、欢愉的节日气氛。

柿子橙搭配橙黄色，高饱和度的同类色搭配给人热情奔放的印象，使人感到亲切。

琥珀色搭配金色，让人仿佛感受到丰收的喜悦，适用于表达与秋季相关的主题。

杏黄色和米色同属于低饱和度的色彩，对比较弱，给人朴素、复古的视觉感受。

配色速查

富丽	温暖	兴奋	消沉
CMYK：0,46,91,0 CMYK：47,93,100,17 CMYK：2,7,87,0 CMYK：7,0,29,0	CMYK：0,70,95,0 CMYK：0,100,100,0 CMYK：0,30,100,0 CMYK：0,0,100,0	CMYK：9,75,98,0 CMYK：14,48,89,0 CMYK：18,66,44,0 CMYK：18,0,40,0	CMYK：5,56,80,0 CMYK：0,33,100,35 CMYK：0,24,58,0 CMYK：50,80,100,18

这是一幅摇滚音乐主题海报。这是一支怪诞、疯狂、激进而不可思议的乐队，从海报中能够看到并不相关的元素：爆炸、贝斯和棒棒糖，将这些元素组合在一起，表现出色，形成碰撞效应。

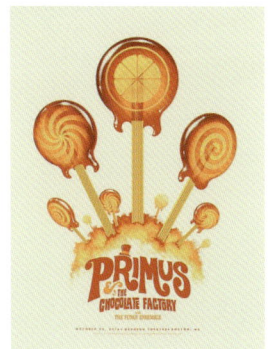

色彩点评

- 整个海报为暖色调配色，与爆炸、火焰这些元素相互呼应。
- 橘红色与黄色属于类似色，二者搭配使用协调、自然，让人觉得温暖、热情。
- 纯色的背景明度较高，起到了衬托的作用，通过与主体画面的对比形成了空间感。

CMYK: 13,9,23,0　　CMYK: 22,96,100,0
CMYK: 12,26,79,0

推荐色彩搭配

C: 12	C: 5	C: 65	C: 26	C: 39	C: 12	C: 24	C: 18	C: 8	C: 4	C: 24	C: 60
M: 30	M: 6	M: 74	M: 79	M: 0	M: 63	M: 5	M: 57	M: 56	M: 47	M: 18	M: 57
Y: 85	Y: 6	Y: 100	Y: 76	Y: 64	Y: 95	Y: 77	Y: 67	Y: 78	Y: 40	Y: 18	Y: 100
K: 0	K: 0	K: 46	K: 0	K: 0	K: 0	K: 0	K: 0	K: 0	K: 0	K: 0	K: 12

这是一幅电影海报，倒三角形的构图方式给人一种不稳定感。画面中的人物素材非常丰富，使画面不会呆板无趣。

色彩点评

- 海报属于单色调配色方案，同色系间的不断变化产生明暗对比，形成空间感。
- 画面中运用橙色调，有着警告的意味。
- 橙色常常让人联想到火焰，海报边缘处理呈不规则的被火烧过的痕迹，也可以引发相同的联想。

CMYK: 4,50,80,0　　CMYK: 37,100,100,3
CMYK: 5,11,20,0　　CMYK: 78,90,78

推荐色彩搭配

C: 8	C: 36	C: 9	C: 9	C: 12	C: 4	C: 47	C: 9	C: 15	C: 48	C: 27	C: 9
M: 27	M: 32	M: 7	M: 53	M: 47	M: 3	M: 78	M: 48	M: 64	M: 88	M: 0	M: 28
Y: 52	Y: 90	Y: 7	Y: 62	Y: 89	Y: 31	Y: 100	Y: 6	Y: 84	Y: 100	Y: 34	Y: 35
K: 0	K: 0	K: 0	K: 0	K: 0	K: 0	K: 13	K: 4	K: 0	K: 20	K: 0	K: 0

3.3 黄色

3.3.1 认识黄色

黄色： 黄色是所有颜色中光感最强、最活跃的颜色，具有轻快、光辉、透明、辉煌、健康的特征。但是黄色过于明亮刺眼，也会带来负面情绪，会给人留下嫉妒、猜疑、吝啬等印象。

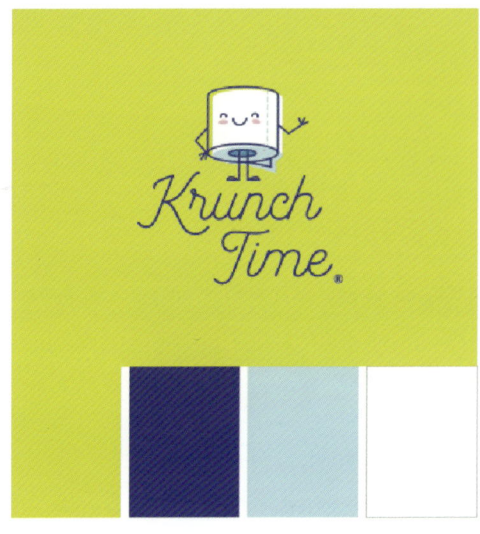

黄色	铬黄色	金色	香蕉黄色
RGB=255,255,0	RGB=253,208,0	RGB=255,215,0	RGB=255,235,85
CMYK=10,0,83,0	CMYK=6,23,89,0	CMYK=5,19,88,0	CMYK=6,8,72,0

鲜黄色	月光黄色	柠檬黄色	万寿菊黄色
RGB=255,234,0	RGB=155,244,99	RGB=240,255,0	RGB=247,171,0
CMYK=7,7,87,0	CMYK=7,2,68,0	CMYK=17,0,84,0	CMYK=5,42,92,0

香槟黄色	奶黄色	土著黄色	黄褐色
RGB=255,248,177	RGB=255,234,180	RGB=186,168,52	RGB=196,143,0
CMYK=4,3,40,0	CMYK=2,11,35,0	CMYK=36,33,89,0	CMYK=31,48,100,0

卡其黄色	含羞草黄色	芥末黄色	灰菊色
RGB=176,136,39	RGB=237,212,67	RGB=214,197,96	RGB=227,220,161
CMYK=40,50,96,0	CMYK=14,18,79,0	CMYK=23,22,70,0	CMYK=16,12,44,0

3.3.2 黄色搭配

色彩调性： 荣誉、快乐、开朗、活力、阳光、警示、庸俗、廉价、吵闹。
常用主题色：

| CMYK: 5,19,88,0 | CMYK: 6,8,72,0 | CMYK: 5,42,92,0 | CMYK: 2,11,35,0 | CMYK: 31,48,100,0 | CMYK: 23,22,70,0 |

常用色彩搭配

CMYK: 6,8,72,0
CMYK: 28,0,62,0

香蕉黄搭配浅黄绿，这种配色方式给人既开朗又不炫目的感觉，能令人放松身心。

CMYK: 9,27,87,0
CMYK: 100,87,13,0

黄色与蓝色为互补色，两种颜色搭配在一起对比强烈，反差大。

CMYK: 5,19,88,0
CMYK: 47,94,100,19

金色搭配勃艮第酒红，对比鲜明，给人复古、怀念的感觉。

CMYK: 15,4,82,0
CMYK: 9,84,95,0

黄色与橘黄色的搭配，对比鲜明，给人鲜活、热烈的感觉。

配色速查

活力	警示	开朗	吵闹

CMYK: 5,19,88,0	CMYK: 31,48,100,0	CMYK: 2,11,35,0	CMYK: 23,22,70,0
CMYK: 0,62,91,0	CMYK: 35,70,100,1	CMYK: 38,6,0,0	CMYK: 64,67,100,34
CMYK: 14,0,84,0	CMYK: 11,16,72,0	CMYK: 22,0,35,0	CMYK: 22,0,82,0
CMYK: 44,0,69,0	CMYK: 99,97,80,38	CMYK: 5,18,88,0	CMYK: 31,78,100,0

这是一款以相机为主题的海报设计。满版型的构图给人舒展、大方的感觉。将相机各部分拆分开，分别进行说明，充分利用了版面的空间。

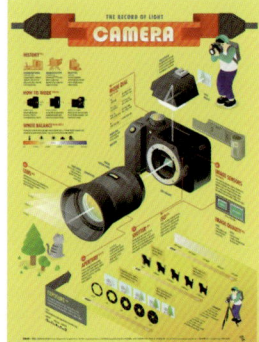

色彩点评

- 香蕉黄色彩饱和度偏低，"攻击性"不强，以其作为背景色，给人一种温暖、热情的感觉。
- 顶部标题文字的底色采用橘红色，与背景色属于类似色，营造出协调、平和的氛围。
- 画面中的深灰色既还原了产品本身的色彩，又能够起到强化、突出产品的作用。

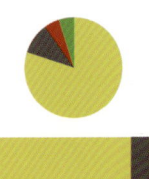

CMYK: 17,16,85,0　　CMYK: 80,70,60,18
CMYK: 33,100,100,1　CMYK: 75,30,95,0

推荐色彩搭配

C: 14	C: 37	C: 12	C: 13	C: 85	C: 14	C: 7	C: 39	C: 8	C: 0	C: 5	C: 46
M: 16	M: 62	M: 9	M: 42	M: 81	M: 16	M: 83	M: 54	M: 55	M: 0	M: 7	M: 80
Y: 82	Y: 100	Y: 9	Y: 92	Y: 93	Y: 84	Y: 63	Y: 100	Y: 89	Y: 0	Y: 62	Y: 100
K: 0	K: 1	K: 0	K: 0	K: 74	K: 0	K: 0	K: 1	K: 0	K: 0	K: 0	K: 14

这是商业插画在一幅海报中的应用，整个画面色彩丰富，形成活泼、愉快的气氛。倾斜的版面搭配流动的曲线，让视线从左上缓缓向右下流动，最大限度地传递了文字信息。

色彩点评

- 画面整体色彩饱和度较高，色彩艳丽、明快，这种配色经常应用在以儿童为主题的商业插画中。
- 黄色与橙色的搭配效果活泼，整个画面保持了温暖的感觉，愉快的气氛悄然释放。
- 青色作为点缀色，能够与橙黄色形成对比，让画面保持欢愉的氛围。

CMYK: 4,23,90,0　　CMYK: 5,55,95,0
CMYK: 8,84,92,0　　CMYK: 67,15,25,0
CMYK: 50,95,100,25

推荐色彩搭配

C: 18	C: 22	C: 85	C: 43	C: 55	C: 51	C: 12	C: 10	C: 14	C: 36	C: 73	C: 49
M: 15	M: 0	M: 61	M: 27	M: 44	M: 16	M: 19	M: 33	M: 9	M: 0	M: 30	M: 62
Y: 90	Y: 7	Y: 100	Y: 100	Y: 45	Y: 49	Y: 77	Y: 0	Y: 87	Y: 75	Y: 60	Y: 100
K: 0	K: 0	K: 40	K: 0	K: 0	K: 0	K: 0	K: 0	K: 0	K: 0	K: 0	K: 7

3.4 绿色

3.4.1 认识绿色

绿色：绿色是大自然中最为常见的颜色，初春刚刚发芽的叶子一般是黄绿色的，象征着新生与希望；夏季的叶子一般是深绿色、墨绿色的，象征着深远、睿智。绿色是护眼的颜色，适合人眼的注视，所以即使大面积地应用绿色也不会让人心生厌倦。

黄绿色
RGB=216,230,0
CMYK=25,0,90,0

苹果绿色
RGB=158,189,25
CMYK=47,14,98,0

墨绿色
RGB=0,64,0
CMYK=90,61,100,44

叶绿色
RGB=135,162,86
CMYK=55,28,78,0

草绿色
RGB=170,196,104
CMYK=42,13,70,0

苔藓绿色
RGB=136,134,55
CMYK=46,45,93,1

芥末绿色
RGB=183,186,107
CMYK=36,22,66,0

橄榄绿色
RGB=98,90,5
CMYK=66,60,100,22

枯叶绿色
RGB=174,186,127
CMYK=39,21,57,0

碧绿色
RGB=21,174,105
CMYK=75,8,75,0

绿松石绿色
RGB=66,171,145
CMYK=71,15,52,0

青瓷绿色
RGB=123,185,155
CMYK=56,13,47,0

孔雀石绿色
RGB=0,142,87
CMYK=82,29,82,0

铬绿色
RGB=0,101,80
CMYK=89,51,77,13

孔雀绿色
RGB=0,128,119
CMYK=85,40,58,1

钴绿色
RGB=106,189,120
CMYK=62,6,66,0

3.4.2 绿色搭配

色彩调性： 春天、天然、和平、安全、生长、希望、沉闷、陈旧、健康。
常用主题色：

| CMYK：47,14,98,0 | CMYK：62,6,66,0 | CMYK：82,29,82,0 | CMYK：90,61,100,44 | CMYK：37,0,82,0 | CMYK：46,45,93,1 |

常用色彩搭配

CMYK：82,29,82,0
CMYK：68,23,41,0

孔雀石绿搭配青蓝色，被广泛应用在医疗领域，给人严谨、科学、稳定的感受。

CMYK：62,6,66,0
CMYK：18,5,83,0

钴绿搭配鲜黄色，配色较为活泼，仿佛散发着青春的味道，可提升整个广告的吸引力。

CMYK：37,0,82,0
CMYK：4,33,48,0

荧光绿搭配浅沙棕，明度较高，给人鲜活、明快、清新的视觉感受。

CMYK：46,45,93,1
CMYK：43,0,67,0

苔藓绿搭配苹果绿，仿佛置身于丛林中，给人一种人与自然相互交融的感觉。

配色速查

春天	和平	生长	希望
CMYK：67,10,90,0	CMYK：62,6,66,0	CMYK：37,0,82,0	CMYK：47,14,98,0
CMYK：38,0,54,0	CMYK：44,0,62,0	CMYK：0,63,37,0	CMYK：18,84,24,0
CMYK：3,24,73,0	CMYK：18,84,24,0	CMYK：9,0,62,0	CMYK：26,93,89,0
CMYK：47,9,11,0	CMYK：48,100,85,20	CMYK：63,0,52,0	CMYK：14,16,89,0

这是商业插画在一款包装上的应用。从画面的颜色和内容中能够感受到热带风情,戴眼镜的鹦鹉更让画面趣味性十足。

色彩点评

- 铬绿色的主色调,沉稳、内敛,且不多见,应用这样的颜色能够使商品在琳琅满目的货架上脱颖而出。
- 绿色和青色为类似色,鹦鹉后侧的背景采用青色调,既保证了画面色调和谐,又能够让人联想到天空或大海。
- 画面中的红色与黄色形成对比,起到点缀的作用。

CMYK: 80,40,73,0 CMYK: 62,6,28,0
CMYK: 13,20,58,0 CMYK: 33,84,70,0

推荐色彩搭配

C: 32	C: 49	C: 15	C: 57		C: 57	C: 66	C: 40	C: 15		C: 44	C: 52	C: 5	C: 87
M: 0	M: 11	M: 0	M: 5		M: 5	M: 0	M: 100	M: 17		M: 6	M: 68	M: 2	M: 47
Y: 60	Y: 100	Y: 81	Y: 94		Y: 94	Y: 60	Y: 88	Y: 83		Y: 96	Y: 100	Y: 2	Y: 100
K: 0	K: 0	K: 0	K: 0		K: 0	K: 0	K: 6	K: 0		K: 0	K: 0	K: 0	K: 11

这是插画在一款海报上的应用。创意剪纸风格的插画通过线条、颜色的变化让作品更富有细节性,让画面充满趣味。

色彩点评

- 海报以绿色为主色调,多用渐变色,给人一种颜色多变的感觉。
- 画面中深绿色的人影,在绿色的树丛中显得格外神秘。
- 红色与绿色为互补色,小面积的红色成为点睛之笔。

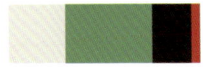

CMYK: 10,10,16,0 CMYK: 80,30,75,0
CMYK: 93,77,85,68 CMYK: 25,98,92,0

推荐色彩搭配

C: 12	C: 58	C: 52	C: 55		C: 7	C: 43	C: 0	C: 67		C: 43	C: 68	C: 59	C: 20
M: 12	M: 0	M: 5	M: 0		M: 1	M: 12	M: 0	M: 0		M: 0	M: 16	M: 19	M: 16
Y: 76	Y: 80	Y: 22	Y: 18		Y: 73	Y: 0	Y: 0	Y: 95		Y: 9	Y: 0	Y: 100	Y: 73
K: 0	K: 0	K: 0	K: 0		K: 0	K: 0	K: 0	K: 0		K: 0	K: 0	K: 0	K: 0

3.5 青色

3.5.1 认识青色

青色： 青色通常能给人带来冷静、沉稳的感觉，因此常被使用在强调效率和科技的广告设计中。色调的变化能使青色表现出不同的效果，当它和同类色或邻近色进行搭配时，会给人朝气十足、精力充沛的印象；当它和灰调颜色进行搭配时，则会呈现古典、清幽之感。

青色
RGB=0,255,255
CMYK=55,0,18,0

铁青色
RGB=82,64,105
CMYK=89,83,44,8

深青色
RGB=0,78,120
CMYK=96,74,40,3

天青色
RGB=135,196,237
CMYK=50,13,3,0

群青色
RGB=0,61,153
CMYK=99,84,10,0

石青色
RGB=0,121,186
CMYK=84,48,11,0

青绿色
RGB=0,255,192
CMYK=58,0,44,0

青蓝色
RGB=40,131,176
CMYK=80,42,22,0

瓷青色
RGB=175,224,224
CMYK=37,1,17,0

淡青色
RGB=225,255,255
CMYK=14,0,5,0

白青色
RGB=228,244,245
CMYK=14,1,6,0

青灰色
RGB=116,149,166
CMYK=61,36,30,0

水青色
RGB=88,195,224
CMYK=62,7,15,0

藏青色
RGB=0,25,84
CMYK=100,100,59,22

清漾青色
RGB=55,105,86
CMYK=81,52,72,10

浅葱色
RGB=210,239,232
CMYK=22,0,13,0

3.5.2 青色搭配

色彩调性： 欢快、淡雅、安静、沉稳、广阔、科技、严肃、阴险、消极、沉静、深沉、冰冷。
常用主题色：

CMYK: 55,0,18,0　　CMYK: 50,13,3,0　　CMYK: 37,1,17,0　　CMYK: 84,48,11,0　　CMYK: 62,7,15,0　　CMYK: 96,74,40,3

常用色彩搭配

CMYK: 50,13,3,0　　　　CMYK: 0,55,15,0　　　　CMYK: 84,48,11,0　　　CMYK: 50,13,3,0
CMYK: 61,36,30,0　　　CMYK: 62,7,15,0　　　　CMYK: 58,0,53,0　　　　CMYK: 14,0,5,0

天青色搭配青灰色，配色明度较低，给人低调、严肃、认真的感觉。

青色与粉红色的搭配效果活泼、青春，但是要注意颜色的面积，否则很容易使画面产生混乱的效果。

青蓝色搭配绿松石绿，可以令人联想到清透的湖水，给人清凉、安静之感。

天青色搭配水青色，色调干净、清雅，能够让人联想到在大海中戏水的画面。

配色速查

冰冷	欢快	沉静	科技

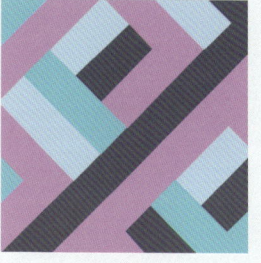

CMYK: 96,74,40,3　　　CMYK: 55,0,18,0　　　　CMYK: 62,7,15,0　　　　CMYK: 50,13,3,0
CMYK: 71,15,52,0　　　CMYK: 43,12,0,0　　　　CMYK: 92,67,40,2　　　CMYK: 14,10,80,0
CMYK: 75,27,8,0　　　　CMYK: 0,0,0,0　　　　　CMYK: 37,10,5,0　　　　CMYK: 56,0,27,0
CMYK: 32,6,7,0　　　　　CMYK: 15,8,78,0　　　　CMYK: 28,50,0,0　　　　CMYK: 72,20,100,0

这是一款电影海报。矢量风格插画令人耳目一新，直角三角形的构图方式给人一种稳定感，倾斜的一面给人向上攀爬的感觉，将观者的视线引导向电影名字。

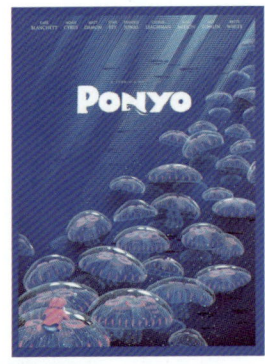

色彩点评

- 整个画面以群青色作为主色调，与大海的颜色一致，通过颜色交代了画面的环境位置。
- 画面左上角水青色作为海底的光线，利用颜色的明度，增加画面的反差，丰富画面层次感。
- 以粉色作为点缀色，既能与电影名字的主色相呼应，又能够增加海底梦幻的色彩。

CMYK: 95,75,5,0 CMYK: 90,60,20,0
CMYK: 95,87,26,0 CMYK: 8,70,2,0

推荐色彩搭配

C: 75	C: 62	C: 30	C: 78	C: 12	C: 58	C: 52	C: 55	C: 92	C: 27	C: 60	C: 99
M: 54	M: 0	M: 0	M: 44	M: 12	M: 0	M: 5	M: 0	M: 70	M: 14	M: 0	M: 84
Y: 0	Y: 44	Y: 56	Y: 100	Y: 76	Y: 80	Y: 22	Y: 18	Y: 1	Y: 11	Y: 18	Y: 56
K: 0	K: 0	K: 0	K: 5	K: 0	K: 0	K: 0	K: 0	K: 0	K: 0	K: 0	K: 28

这是Nike巴西国家足球队队服限量罐装包装，整个画面以足球为主题，插画内容为足球队员踢球的场景，从中能够感受到运动的力量和动势。

色彩点评

- 整个插画的配色采用了队服的颜色，提高了辨识度，凸显了品牌效应。
- 青色与青绿色是类似色，再搭配黄色，使整体色调给人活泼、热闹、活力的感觉。
- 插画采用满版型的构图，用色大胆且丰富，有极强的视觉感染力，能够使人从中感受到足球运动带来的快乐。

CMYK: 85,45,60,2 CMYK: 13,16,85,0
CMYK: 77,37,0,0

推荐色彩搭配

C: 72	C: 37	C: 41	C: 89	C: 58	C: 84	C: 14	C: 82	C: 66	C: 81	C: 37	C: 62
M: 21	M: 1	M: 44	M: 83	M: 0	M: 48	M: 0	M: 51	M: 75	M: 52	M: 1	M: 7
Y: 41	Y: 17	Y: 55	Y: 44	Y: 44	Y: 11	Y: 5	Y: 72	Y: 100	Y: 72	Y: 17	Y: 15
K: 0	K: 0	K: 0	K: 8	K: 0	K: 0	K: 0	K: 10	K: 0	K: 10	K: 0	K: 0

3.6 蓝色

3.6.1 认识蓝色

蓝色： 蓝色与橙色、红色等暖色调相反，是非常典型的冷色调。提起蓝色，人们容易联想到大海、天空等辽阔的对象，所以给人高远、深邃、理性的感觉。随着现代社会对宇宙的不断探索，它又有了象征高科技的现代感。

蓝色
RGB=0,0,255
CMYK=92,75,0,0

矢车菊蓝色
RGB=100,149,237
CMYK=64,38,0,0

午夜蓝色
RGB=0,51,102
CMYK=100,91,47,9

爱丽丝蓝色
RGB=240,248,255
CMYK=8,2,0,0

天蓝色
RGB=0,127,255
CMYK=80,50,0,0

深蓝色
RGB=1,1,114
CMYK=100,100,54,6

皇室蓝色
RGB=65,105,225
CMYK=79,60,0,0

水晶蓝色
RGB=185,220,237
CMYK=32,6,7,0

蔚蓝色
RGB=4,70,166
CMYK=96,78,1,0

道奇蓝色
RGB=30,144,255
CMYK=75,40,0,0

浓蓝色
RGB=0,90,120
CMYK=92,65,44,4

孔雀蓝色
RGB=0,123,167
CMYK=84,46,25,0

普鲁士蓝色
RGB=0,49,83
CMYK=100,88,54,23

宝石蓝色
RGB=31,57,153
CMYK=96,87,6,0

蓝黑色
RGB=0,14,42
CMYK=100,99,66,57

水墨蓝色
RGB=73,90,128
CMYK=80,68,37,1

3.6.2 蓝色搭配

色彩调性： 沉静、冷淡、理智、高深、科技、沉闷、死板、压抑。
常用主题色：

| CMYK：92,75,0,0 | CMYK：80,50,0,0 | CMYK：96,87,6,0 | CMYK：84,46,25,0 | CMYK：32,6,7,0 | CMYK：80,68,37,1 |

常用色彩搭配

CMYK：80,50,0,0
CMYK：100,91,52,21

天蓝色搭配午夜蓝，同类蓝色进行搭配，给人以稳定、低调的视觉感。

CMYK：84,46,25,0
CMYK：11,45,82,0

孔雀蓝搭配橙黄，给人理性的感觉，整体配色舒适、和谐，严谨但不失透气性。

CMYK：6,16,88,0
CMYK：92,75,0,0

高纯度的蓝色和高纯度的黄色搭配，对比非常强烈，很好地把信息传递给受众。

CMYK：80,68,37,1
CMYK：62,72,0,0

水墨蓝搭配紫藤，有较强的重量感，但用色比例失调会令画面压抑而不透气。

配色速查

冷淡	科技	理智	沉闷
CMYK：84,46,25,0 CMYK：55,16,1,0 CMYK：71,16,55,0 CMYK：17,4,59,0	CMYK：100,90,0,0 CMYK：23,0,7,0 CMYK：100,100,64,52 CMYK：100,97,30,0	CMYK：34,7,7,0 CMYK：87,51,59,5 CMYK：56,0,21,0 CMYK：52,64,0,0	CMYK：80,68,37,1 CMYK：79,81,0,0 CMYK：54,9,37,0 CMYK：100,100,59,21

这是插画在一款包装上的应用，细腻的笔触、丰富的色彩，给人尊贵、奢华的感觉。

色彩点评

- 以蓝黑色作为背景色，颜色内敛、沉稳，可以起到很好的烘托作用。
- 蓝色与青色为类似色，二者搭配在一起不但没有唐突之感，反倒丰富了视觉层次。
- 画面以黄色作为点缀色，与蓝黑色为对比色，这样的点缀像一盏路灯一样让原本深色调的画面瞬间变亮。

CMYK: 100,100,60,22　　CMYK: 95,75,12,0
CMYK: 78,25,40,0　　　 CMYK: 18,87,100,0
CMYK: 0,45,75,0

推荐色彩搭配

C: 100	C: 36	C: 96	C: 81	C: 83	C: 84	C: 96	C: 81	C: 83	C: 33	C: 18	C: 75
M: 99	M: 47	M: 82	M: 76	M: 54	M: 53	M: 82	M: 76	M: 44	M: 1	M: 65	M: 68
Y: 38	Y: 98	Y: 3	Y: 63	Y: 0	Y: 78	Y: 3	Y: 63	Y: 35	Y: 2	Y: 65	Y: 0
K: 1	K: 0	K: 0	K: 34	K: 0	K: 16	K: 0	K: 34	K: 0	K: 0	K: 0	K: 0

这是一款儿童乳制品海报设计，卡通动物形象拿着饮品，似乎在告诉小朋友：快来购买和我一样的商品，变得跟我一样厉害吧！

色彩点评

- 因为商品是面向小朋友的，所以采用了高纯度的蓝色搭配黄色，颜色鲜艳，搭配自然、和谐，富有童趣。
- 深蓝色颜色纯度高，象征着外太空。
- 画面中颜色的明度变化，拉开了前景卡通形象与背景之间的距离，让画面的故事性得到充分的表达。

CMYK: 100,000,60,38　　CMYK: 66,16,16,0
CMYK: 100,100,18,0　　 CMYK: 5,95,42,0
CMYK: 8,5,85,0

推荐色彩搭配

C: 100	C: 0	C: 35	C: 59	C: 74	C: 87	C: 81	C: 100	C: 52	C: 15	C: 80	C: 100
M: 98	M: 0	M: 16	M: 15	M: 45	M: 53	M: 29	M: 100	M: 23	M: 1	M: 74	M: 99
Y: 43	Y: 0	Y: 43	Y: 5	Y: 11	Y: 37	Y: 100	Y: 54	Y: 11	Y: 65	Y: 72	Y: 56
K: 7	K: 0	K: 0	K: 0	K: 0	K: 0	K: 0	K: 6	K: 0	K: 0	K: 48	K: 13

3.7 紫色

3.7.1 认识紫色

紫色：在所有颜色中紫色波长最短，是大自然中较为少见的颜色，具有优雅、庄重的气质，让人联想到皇家的尊贵、奢华的宴会，尤其是深色调的紫色，更是神秘、高贵的代名词。

紫色
RGB=102,0,255
CMYK=81,79,0,0

木槿紫色
RGB=124,80,157
CMYK=63,77,8,0

矿紫色
RGB=172,135,164
CMYK=40,52,22,0

浅灰紫色
RGB=157,137,157
CMYK=46,49,28,0

淡紫色
RGB=227,209,254
CMYK=15,22,0,0

藕荷色
RGB=216,191,206
CMYK=18,29,13,0

三色堇紫色
RGB=139,0,98
CMYK=59,100,42,2

江户紫色
RGB=111,89,156
CMYK=68,71,14,0

靛青色
RGB=75,0,130
CMYK=88,100,31,0

丁香紫色
RGB=187,161,203
CMYK=32,41,4,0

锦葵紫色
RGB=211,105,164
CMYK=22,71,8,0

蝴蝶花紫色
RGB=166,1,116
CMYK=46,100,26,0

紫藤色
RGB=141,74,187
CMYK=61,78,0,0

水晶紫色
RGB=126,73,133
CMYK=62,81,25,0

淡紫丁香色
RGB=237,224,230
CMYK=8,15,6,0

蔷薇紫色
RGB=214,153,186
CMYK=20,49,10,0

3.7.2 紫色搭配

色彩调性： 芬芳、高贵、优雅、自傲、敏感、内向、冰冷、严厉。
常用主题色：

CMYK：88,100,31,0　　CMYK：62,81,25,0　　CMYK：46,100,26,0　　CMYK：40,52,22,0　　CMYK：68,71,14,0　　CMYK：22,71,8,0

常用色彩搭配

CMYK：11,60,0,0　　　　CMYK：22,71,8,0　　　　CMYK：88,100,31,0　　　CMYK：88,100,31,0
CMYK：63,77,8,0　　　　CMYK：9,13,5,0　　　　 CMYK：14,48,82,0　　　 CMYK：100,100,100,100

粉色和木槿紫的搭配，是表现成熟女性魅力的绝佳色彩搭配方案，能营造出高尚、雅致的感觉。

锦葵紫搭配浅粉红，犹如公主般粉嫩可爱，使人心生一种想要保护的欲望。

靛青色搭配热带橙，鲜明的配色呈现一种活力十足的感觉，令人心情舒畅。

靛青色搭配黑色，整体色调偏暗，给人深邃、神秘莫测的感觉。

配色速查

芳芳	优雅	敏感	高贵

CMYK：22,71,8,0　　　　CMYK：68,71,14,0　　　CMYK：88,100,31,0　　　CMYK：40,52,22,0
CMYK：35,25,24,0　　　 CMYK：63,8,46,0　　　　CMYK：99,100,64,42　　 CMYK：12,26,0,0
CMYK：54,72,61,8　　　 CMYK：63,8,46,0　　　　CMYK：51,63,0,0　　　　CMYK：75,68,16,0
CMYK：4,20,10,0　　　　CMYK：36,4,5,0　　　　 CMYK：36,24,0,0　　　　CMYK：81,100,63,50

这是一款电影海报。画面四周大面积的留白为画面留下神秘感，让观者的视线集中到画面主体部分。

CMYK: 90,100,70,60
CMYK: 80,100,1,0
CMYK: 1,47,90,0
CMYK: 2,0,9,0

色彩点评

- 整个作品以靛青色为主色调，色调深邃、神秘，能够激发观者的好奇心。
- 画面中颜色内容比较少，白色与靛青色形成鲜明的对比，让画面更具吸引力。
- 以黄色作为点缀色，让画面颜色形成冷暖对比，让视觉语言变得丰富、不肤浅。

推荐色彩搭配

C: 9	C: 17	C: 61	C: 78	C: 74	C: 5	C: 11	C: 59	C: 60	C: 7	C: 1	C: 79
M: 34	M: 10	M: 85	M: 100	M: 89	M: 1	M: 66	M: 0	M: 74	M: 86	M: 44	M: 91
Y: 44	Y: 54	Y: 100	Y: 45	Y: 23	Y: 16	Y: 83	Y: 18	Y: 82	Y: 77	Y: 6	Y: 51
K: 0	K: 0	K: 51	K: 4	K: 0	K: 0	K: 0	K: 0	K: 31	K: 0	K: 0	K: 19

这是一款CD盒的包装设计。三角形的构图重心向下，左右对称的构图营造出视觉平衡、稳定的氛围。以插画作为包装封面，能够起到提升CD收藏价值的作用。

CMYK: 83,93,0,0
CMYK: 60,60,55,2
CMYK: 70,75,0,0
CMYK: 85,84,55,30
CMYK: 75,57,0,0

色彩点评

- 整个画面采用紫色搭配灰色，给人一种梦幻、酷炫的视觉感受。
- 画面用色浓郁，给人热情似火的感觉。
- 画面的色彩与视觉元素体现了CD的内涵，令消费者与之产生共鸣。

推荐色彩搭配

C: 5	C: 33	C: 33	C: 52	C: 100	C: 31	C: 80	C: 99	C: 84	C: 66	C: 100	C: 91
M: 84	M: 96	M: 100	M: 100	M: 99	M: 78	M: 83	M: 97	M: 100	M: 100	M: 100	M: 72
Y: 60	Y: 8	Y: 100	Y: 100	Y: 13	Y: 0	Y: 0	Y: 56	Y: 65	Y: 36	Y: 47	Y: 30
K: 0	K: 0	K: 1	K: 37	K: 0	K: 0	K: 0	K: 34	K: 53	K: 1	K: 4	K: 0

3.8 黑、白、灰

3.8.1 认识黑、白、灰

黑色： 黑色是无彩色，给人沉寂、严肃、庄重、内敛、忧郁之感。虽然黑色代表很多负面情感，但这并不影响人们对它的喜爱。能够与黑色搭配的颜色有很多，只要用色面积控制得当，就能够轻松组合，搭配出良好的视觉效果。

白色： 白色通常能让人联想到白雪、白鸽，能使空间增加宽敞感，白色是纯净、正义、神圣的象征，对易动怒的人可起到调节作用。但若画面中白色面积过大，容易令人感觉单调、乏味。

灰色： 灰色是可以在极大程度上满足人眼对色彩明度舒适性要求的中性色。它的注目性很低，与其他颜色搭配可取得很好的视觉效果，通常灰色会给人留下细腻、稳重、中庸、含蓄的感觉。

白色
RGB=255,255,255
CMYK=0,0,0,0

月光白色
RGB=253,253,239
CMYK=2,1,9,0

雪白色
RGB=233,241,246
CMYK=11,4,3,0

象牙白色
RGB=255,251,240
CMYK=1,3,8,0

10%亮灰色
RGB=230,230,230
CMYK=12,9,9,0

50%灰色
RGB=102,102,102
CMYK=67,59,56,6

80%炭灰色
RGB=51,51,51
CMYK=79,74,71,45

黑色
RGB=0,0,0
CMYK=93,88,89,88

3.8.2 黑、白、灰搭配

色彩调性： 经典、洁净、暴力、黑暗、平凡、和平、沉闷、悲伤。

常用主题色：

CMYK: 0,0,0,0　　CMYK: 2,1,9,0　　CMYK: 12,9,9,0　　CMYK: 67,59,56,6　　CMYK: 79,74,71,45　　CMYK: 93,88,89,88

常用色彩搭配

CMYK: 11,66,4,0 CMYK: 52,99,40,1	CMYK: 25,58,0,0 CMYK: 79,96,74,67	CMYK: 33,31,7,0 CMYK: 3,47,16,0	CMYK: 3,82,23,0 CMYK: 7,62,52,0
白色搭配浅杏黄，视觉上给人舒适、纯净的感受，常用于休闲服饰和家居广告中。	10%亮灰搭配水墨蓝，让人不自觉地想起汽车、电器等行业，给人严谨、稳重的印象。	50%灰搭配山茶红色，既热情又含蓄，营造出一种轻柔、温和的感觉。	黑色搭配深红色，犹如一杯红葡萄酒，高贵而不失性感，给人十分魅惑的视觉感。

配色速查

洁净	平凡	沉闷	经典
CMYK: 2,1,9,0 CMYK: 34,4,24,0 CMYK: 47,45,40,0 CMYK: 5,37,20,0	CMYK: 12,9,9,0 CMYK: 6,24,42,0 CMYK: 73,69,65,25 CMYK: 45,72,83,7	CMYK: 67,59,56,6 CMYK: 16,25,28,0 CMYK: 49,28,28,0 CMYK: 42,51,89,1	CMYK: 93,88,89,88 CMYK: 13,10,10,0 CMYK: 25,92,79,0 CMYK: 56,99,78,39

这是一款饮品包装设计，以星座作为背景装饰元素，将版面填满，通过图案元素的大小对比，让视觉传达直观而强烈。

色彩点评

- 包装以黑色为主色调，在饮品包装中相对另类，所以容易制造视觉焦点。
- 黑色搭配白色是较为经典的配色，容易让人接受。
- 大面积的黑色搭配白色，形成鲜明的对比，很像年轻人非黑即白的有个性的世界观，迎合了年轻人喜好。

CMYK: 100,100,100,100
CMYK: 0,0,0,0

推荐色彩搭配

C: 28	C: 79	C: 7	C: 89	C: 81	C: 4	C: 29	C: 76	C: 93	C: 49	C: 12	C: 67
M: 22	M: 75	M: 5	M: 85	M: 61	M: 3	M: 23	M: 71	M: 88	M: 40	M: 9	M: 62
Y: 21	Y: 37	Y: 5	Y: 82	Y: 89	Y: 9	Y: 22	Y: 57	Y: 89	Y: 38	Y: 9	Y: 41
K: 0	K: 2	K: 0	K: 73	K: 27	K: 0	K: 0	K: 17	K: 70	K: 0	K: 0	K: 1

这是一款矢量风格插画的电影海报。以男主角为视觉重心，人物的侧脸与深色调相呼应，非常统一，给人一种忧郁、深沉的感觉，非常有代入感。

色彩点评

- 画面以黑色为主色调，灰色和白色的加入打破了版面呆板、平淡的格局，使画面非常有层次感。
- 画面中少许的黄褐色为原本压抑的色彩又增添了一种晦暗的情绪。
- 画面中的灰色起到了过渡、承接的作用，减少了黑白对比，增加了画面的忧郁感。

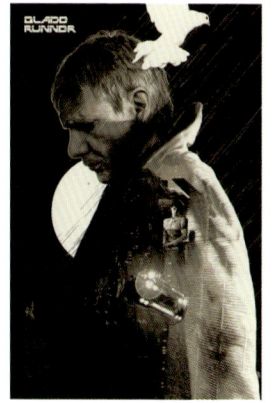

CMYK: 100,100,100,100　　CMYK: 70,62,60,11
CMYK: 60,57,57,3　　CMYK: 4,6,15,0

推荐色彩搭配

C: 44	C: 54	C: 8	C: 93	C: 70	C: 19	C: 58	C: 82	C: 61	C: 87	C: 64	C: 47
M: 47	M: 42	M: 1	M: 90	M: 64	M: 29	M: 49	M: 33	M: 30	M: 83	M: 70	M: 37
Y: 95	Y: 40	Y: 33	Y: 76	Y: 71	Y: 79	Y: 46	Y: 54	Y: 63	Y: 84	Y: 100	Y: 35
K: 0	K: 0	K: 0	K: 69	K: 23	K: 0	K: 0	K: 0	K: 0	K: 73	K: 38	K: 0

第4章
商业插画的风格

插画风格是画师对内心自我的一种表达，带有强烈的主观意愿。商业插画与插画的不同之处在于，商业插画会受到商品、品牌定位、品牌受众的影响。通常商业插画要更符合现代审美和潮流趋势，毕竟是应用在商业活动中，需要起到吸引消费者注意、建立品牌效应、促进消费者购买欲望的作用。

4.1 扁平化风格

时至今日，扁平化风格已经流行了很多年，形成了独特的美学风格。扁平化是通过抽象、简化、符号化的设计来表现干净、整洁、扁平的一种呈现方式，大胆的用色，简洁明快的风格让大家耳目一新。

扁平化风格之所以可以迅速流行起来，是因为扁平化不是还原事物的真实性，而是提炼出事物的特点，用简练概括的手法将事物直白地表现出来。扁平化插画具有以下特征。

1. 造型简练
扁平化插画是将图像元素进行简化，将复杂的形象提炼成几何图形。这些图形没有光影变化、没有投影、没有凹凸起伏的过渡效果。

2. 配色明快
扁平化插画由于图形效果简练，画面效果容易呆板和形式化，所以适合用对比强烈的纯色进行搭配。

3. 版式简洁
扁平化插画会去繁就简，选择一个画面中心，去掉周围冗杂多余的相关元素，以此来突出画面想要表达的重点信息。

4. 角度统一
角度统一是画面简化的一种方法，很多扁平化风格的插画都放弃了透视语言。

色彩调性： 怀旧、新生、灿烂、希望、绚丽、清新、朦胧。

常用主题色：

| CMYK: 6,56,94,0 | CMYK: 2,11,35,0 | CMYK: 7,68,97,0 | CMYK: 5,46,64,0 | CMYK: 6,23,98,0 | CMYK: 26,69,93,0 |

常用色彩搭配

CMYK: 7,68,97,0
CMYK: 0,49,30,9

CMYK: 10,0,83,0
CMYK: 53,16,7,0

CMYK: 6,23,98,0
CMYK: 51,96,100,33

CMYK: 3,82,23,0
CMYK: 89,79,0,0

橘色搭配肉粉色，色彩饱和度较低，能给人温暖、富丽的视觉感受。

黄色搭配天蓝色，对比色搭配，在视觉上给人醒目、亮眼的感觉。

铬黄与暗红色搭配，色彩饱和度较高，容易给人带来积极向上的感觉。

玫瑰红色搭配蓝色，色调优美亮丽，透露着性感和妖娆，使女性群体为它倾倒。

配色速查

怀旧 | **灿烂** | **绚丽** | **清新**

CMYK: 7,68,97,0
CMYK: 2,8,33,0
CMYK: 30,21,74,0
CMYK: 47,89,100,18

CMYK: 2,11,35,0
CMYK: 18,95,89,0
CMYK: 0,42,34,0
CMYK: 3,30,90,0

CMYK: 6,23,98,0
CMYK: 33,27,0,0
CMYK: 4,71,63,0
CMYK: 78,65,0,0

CMYK: 5,46,64,0
CMYK: 51,0,23,0
CMYK: 12,52,93,0
CMYK: 23,0,41,0

这是一款儿童博物馆的海报。整个画面绘制的是孩子坐着铅笔遨游太空的情景，扁平化的插画风格将画面内容高度概括，易于被人理解与接受。

色彩点评

- 画面以深蓝色作为主色调，代表宽广的太空。
- 画面以青色作为辅助色，深蓝色与青色为同类色，二者搭配使用既和谐又层次分明。
- 画面以红色和黄色作为点缀色，与蓝色形成对比，让画面色彩变得鲜明、活泼。

CMYK: 100,97,60,30 CMYK: 4,49,93,0
CMYK: 18,99,100,0 CMYK: 86,51,24,0

推荐色彩搭配

C: 33	C: 37	C: 36	C: 84	C: 42	C: 96	C: 0	C: 62	C: 100	C: 95	C: 21	C: 53
M: 31	M: 8	M: 100	M: 58	M: 93	M: 94	M: 0	M: 43	M: 100	M: 76	M: 9	M: 48
Y: 7	Y: 11	Y: 98	Y: 0	Y: 100	Y: 0	Y: 0	Y: 0	Y: 68	Y: 39	Y: 6	Y: 54
K: 0	K: 0	K: 3	K: 0	K: 8	K: 0	K: 0	K: 0	K: 60	K: 3	K: 0	K: 0

这是一款插画在UI设计作品中的应用。画面中扁平化的插画非常简练，通过配色打破画面的呆板和形式化。

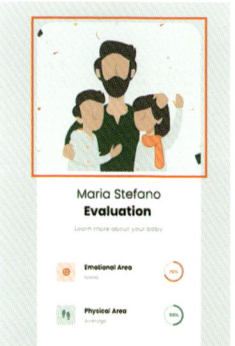

色彩点评

- 整个画面采用高明度的配色，亮灰色的底色干净、明亮，但不单调。
- 绿色与橘红色让画面色彩变得鲜活、有趣。
- 画面中的插画内容图形简练，搭配上对比度偏弱的配色，给人一种温情、柔和的视觉体验。

CMYK: 9,3,6,0 CMYK: 92,60,75,28
CMYK: 13,42,44,0 CMYK: 93,88,89,80

推荐色彩搭配

C: 63	C: 8	C: 10	C: 35	C: 27	C: 20	C: 4	C: 11	C: 6	C: 16	C: 35	C: 27
M: 9	M: 9	M: 59	M: 15	M: 17	M: 80	M: 0	M: 42	M: 18	M: 53	M: 15	M: 9
Y: 91	Y: 45	Y: 89	Y: 14	Y: 89	Y: 91	Y: 38	Y: 89	Y: 64	Y: 92	Y: 14	Y: 37
K: 0	K: 0	K: 0	K: 0	K: 0	K: 0	K: 0	K: 0	K: 0	K: 0	K: 0	K: 0

4.2 渐变风格

渐变是指两种或两种以上颜色过渡的效果。渐变颜色变化丰富，带有很强的节奏感。渐变颜色用来表现画面细节，可以让画面更有视觉冲击力和层次感。渐变风格插画色彩表现手法各有不同，色彩冷暖对比、互补颜色对比、同等色调明度对比、反差对比、相近色系等，都是为了整个画面达到层次关系分明、空间感强、对比强烈、画面融合的效果。

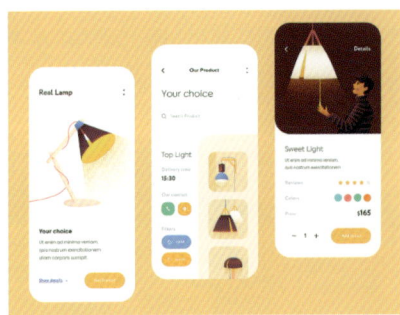

渐变风格插画又分为双色渐变、半透明渐变、模糊渐变。

1. 双色渐变

两种颜色之间形成的渐变叫作双色渐变。双色渐变应用在插画中不仅能够营造丰富的颜色层次，而且不会因为颜色过多而显得杂乱。同色系的渐变色调和谐，视觉感受舒适；对比色的渐变颜色对比强烈，视觉冲击力强。

2. 半透明渐变

半透明渐变会产生通透感,多个半透明渐变相互重叠能够产生混合的颜色效果。

3. 模糊渐变

将渐变颜色进行进一步的模糊处理,虚化颜色过渡或图形边缘,可以让画面更具神秘感。这种手法通常应用在抽象图形中。

色彩调性： 温和、优美、秀丽、光辉、柔和、雅致。

常用主题色：

CMYK: 90,83,33,1　CMYK: 15,59,70,0　CMYK: 28,72,43,0　CMYK: 13,6,47,0　CMYK: 71,57,100,22　CMYK: 58,10,29,0

常用色彩搭配

CMYK: 2,49,40,0　　　CMYK: 34,44,0,0　　　CMYK: 60,12,0,0　　　CMYK: 35,19,0,0
CMYK: 9,78,53,0　　　CMYK: 67,62,0,0　　　CMYK: 65,87,0,0　　　CMYK: 10,34,0,0

橙色系的渐变温暖而热情，能让人联想到夕阳下的沙滩。　　紫色系的渐变温柔、优雅，散发着浪漫的气息。　　紫色到青色的渐变梦幻、绚丽，在插画设计作品中经常出现。　　粉色到淡蓝色的渐变温柔细腻、婉约唯美。

配色速查

秀丽

CMYK: 90,83,33,1
CMYK: 14,20,27,0
CMYK: 24,60,32,0
CMYK: 65,22,37,0

柔和

CMYK: 15,59,70,0
CMYK: 9,55,21,0
CMYK: 6,9,6,0
CMYK: 69,53,32,0

温和

CMYK: 71,57,100,22
CMYK: 77,50,45,1
CMYK: 17,41,44,0
CMYK: 30,67,49,0

雅致

CMYK: 58,10,29,0
CMYK: 11,61,72,0
CMYK: 56,47,45,0
CMYK: 12,9,9,0

这是一款渐变风格插画在网页设计中的应用。通过插画图形形成夸张的动势和鲜明的色彩，进而形成强有力的吸引力。

色彩点评

- 整体采用紫色调，配色大胆、艳丽，形成感官刺激。
- 画面中多处使用到同类色的渐变，让原本鲜明的色彩更加灵动、富有层次。
- 为了避免画面色彩过于杂乱，插画图形位置采用白色作为底色。

CMYK: 74,87,0,0　CMYK: 44,80,0,0
CMYK: 70,0,28,0　CMYK: 4,27,88,0

推荐色彩搭配

C: 30	C: 78	C: 94	C: 76	C: 38	C: 71	C: 76	C: 36	C: 72	C: 91	C: 50	C: 55
M: 78	M: 78	M: 100	M: 87	M: 36	M: 45	M: 89	M: 78	M: 85	M: 77	M: 60	M: 50
Y: 0	Y: 0	Y: 13	Y: 0	Y: 0	Y: 0	Y: 0	Y: 0	Y: 0	Y: 0	Y: 0	Y: 0
K: 0	K: 0	K: 0	K: 0	K: 0	K: 0	K: 0	K: 0	K: 0	K: 0	K: 0	K: 0

这是一款渐变风格插画在UI设计中的应用，画面中描绘了天空与沙漠，通过配色形成唯美的画面，从而激发人们联想。

色彩点评

- 画面用色丰富，渐变色彩多样，蓝色到粉色再到黄色的渐变梦幻、浪漫。
- 蓝色的"冷"与黄色的"暖"形成对比，让画面形成丰富的层次感。
- 沙丘阴影位置采用紫色到橘黄色的渐变，颜色过渡效果细腻，视觉效果独特。

CMYK: 30,63,68,0　CMYK: 0,27,21,0
CMYK: 30,45,0,0　CMYK: 77,60,0,0

推荐色彩搭配

C: 26	C: 13	C: 13	C: 56	C: 30	C: 15	C: 3	C: 89	C: 48	C: 77	C: 6	C: 58
M: 82	M: 25	M: 34	M: 97	M: 65	M: 51	M: 17	M: 71	M: 79	M: 100	M: 34	M: 100
Y: 0	Y: 0	Y: 41	Y: 75	Y: 39	Y: 5	Y: 14	Y: 56	Y: 0	Y: 33	Y: 0	Y: 68
K: 0	K: 0	K: 0	K: 35	K: 0	K: 0	K: 0	K: 19	K: 0	K: 1	K: 0	K: 35

4.3 噪点肌理风格

噪点肌理风格是在扁平化风格的基础上增加了细节。扁平化风格在高度简化后所表达的感情不够丰富甚至过于冰冷，在扁平化风格基础上添加了颗粒感的噪点肌理风格，光影关系、画面层次丰富，让"扁平"变得"立体"。

扁平化风格稍加演变就能制作出噪点肌理风格，两者有异曲同工之妙，不同之处有以下几点。

1. 渐变颜色的应用

扁平化风格插画多用纯色，但是噪点肌理风格为了丰富画面层次，在体现空间关系时会使用渐变颜色。

2. 添加颗粒

添加颗粒是噪点肌理风格的一大特色，这些颗粒可以是规则的"噪点"，也可以是不规则的"肌理"。

3. 有明显的光影层次

扁平化风格是一个平面效果，而噪点肌理风格是追求明暗层次、光影关系的，通过颜色明暗的过渡，让画面呈现立体效果。

色彩调性： 冰冷、淡雅、祥和、静寂、纯洁、和平。

常用主题色：

CMYK：2,1,9,0　CMYK：96,78,1,0　CMYK：50,13,3,0　CMYK：61,36,30,0　CMYK：61,36,30,0　CMYK：14,0,5,0

常用色彩搭配

CMYK：50,13,3,0　　　CMYK：61,36,30,0　　　CMYK：14,0,5,0　　　CMYK：2,1,9,0
CMYK：45,36,34,0　　CMYK：98,81,54,22　　CMYK：67,22,11,0　　CMYK：87,81,29,0

天青色搭配灰色，整体色彩清新、淡雅，可令人联想到冬日里纯净的天空。

青灰色加深蓝色，给人稳重、安定的印象，但用量过多会使画面变得沉闷。

淡青色搭配天蓝色，明度较高，用在广告设计中能加大画面空间感。

月光白与午夜蓝搭配，明净凄清，能烘托画面气氛，给人以忧郁、悲伤的感觉。

配色速查

| 稳重 | 冷漠 | 和平 | 冰冷 |

CMYK：49,79,100,18　CMYK：93,88,89,88　CMYK：96,78,1,0　　CMYK：61,36,30,0
CMYK：53,47,55,0　　CMYK：27,21,20,0　　CMYK：55,0,25,0　　CMYK：82,44,1,0
CMYK：78,17,65,0　　CMYK：77,71,63,28　CMYK：10,2,47,0　　CMYK：45,4,12,0
CMYK：67,79,100,57　CMYK：65,28,0,0　　CMYK：87,88,52,22　CMYK：13,0,6,0

这是一款插画在海报设计中的应用，画面中的颗粒感让画面效果形成独特的质感，让视觉层次变得丰富。

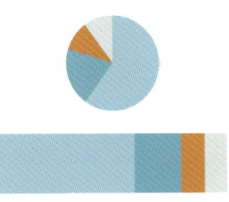

CMYK: 50,13,13,0　　CMYK: 70,20,22,0
CMYK: 15,73,98,0　　CMYK: 18,13,12,0

色彩点评

- 整体画面为冷色调，淡青色的主色调给人冰凉的感觉，紧扣海报主题。
- 画面中以橘黄色作为点缀色，冷色与暖色形成鲜明的对比效果，使观者第一眼就能看见画面中的小猫。
- 画面中的白色和浅灰色能够衬托青色的冰凉，并保持了画面整洁。

推荐色彩搭配

C: 78	C: 93	C: 12	C: 85	C: 37	C: 89	C: 8	C: 22	C: 56	C: 100	C: 28	C: 57
M: 27	M: 88	M: 11	M: 55	M: 14	M: 86	M: 6	M: 13	M: 39	M: 99	M: 11	M: 48
Y: 30	Y: 89	Y: 23	Y: 40	Y: 7	Y: 68	Y: 6	Y: 10	Y: 21	Y: 55	Y: 12	Y: 45
K: 0	K: 80	K: 0	K: 0	K: 0	K: 54	K: 0	K: 0	K: 0	K: 8	K: 0	K: 0

这是一款酸奶的海报设计。通过想象力丰富的插画吸引消费者的注意，并通过广告语说明产品的特点。倒三角的构图方式，能够将视线引导向商品的位置。

CMYK: 9,6,9,0　　CMYK: 50,46,2,0
CMYK: 20,45,38,0

色彩点评

- 浅灰色的背景色带有不规则的肌理，给人一种纸张的视觉效果，让人联想到"这是一幅素描作品"。
- 整个画面采用低饱和度的配色方案，画面色调柔和。
- 在柔和色彩的衬托下商品的颜色非常鲜明。

推荐色彩搭配

C: 14	C: 66	C: 47	C: 20	C: 52	C: 6	C: 23	C: 40	C: 48	C: 13	C: 60	C: 13
M: 13	M: 51	M: 41	M: 15	M: 39	M: 7	M: 22	M: 41	M: 52	M: 0	M: 48	M: 23
Y: 32	Y: 43	Y: 11	Y: 14	Y: 36	Y: 22	Y: 44	Y: 47	Y: 26	Y: 25	Y: 41	Y: 3
K: 0	K: 0	K: 0	K: 0	K: 0	K: 0	K: 0	K: 0	K: 0	K: 0	K: 0	K: 0

4.4 描边风格

描边是指在对象边缘添加"边框",起到强化边缘、突出主体作用。描边风格插画的最大特点就是在图形边缘加上描边。通常整个画面的描边颜色、描边粗细都会进行统一,一部分描边风格插画只有描边线条,而不填充颜色。

 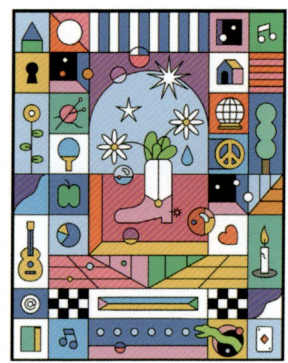

描边风格插画在绘制过程中需要注意以下几个问题。

1. 层次关系问题

画面没有层次关系会导致画面平面化,主体对象无法从画面中突出,进而导致识别度降低。

2. 明暗关系

画面要统一光源方向,遵循光照所形成的明暗关系。

3. 描边线条的粗细

描边是描边风格插画最大的特点,但并不是描边越粗、越突出效果越好。太粗的描边会破坏图形的效果,使描边线条过于密集,导致画面缺乏空间感。

4. 断点的使用

描边风格插画也会使用到断点,但断点的使用不会过于频繁,通常应用在辅助图形、背景图形中,用来增加画面的律动感和趣味性。

色彩调性： 微妙、随性、狂野、迷茫、苦闷、丰富。
常用主题色：

CMYK: 15,11,87,0　　CMYK: 6,82,91,0　　CMYK: 7,84,41,0　　CMYK: 71,38,0,0　　CMYK: 74,6,76,0　　CMYK: 58,90,0,0

常用色彩搭配

CMYK: 6,82,91,0　　　　CMYK: 7,84,41,0　　　　CMYK: 71,38,0,0　　　　CMYK: 74,6,76,0
CMYK: 81,34,99,0　　　 CMYK: 23,2,82,0　　　　CMYK: 52,78,0,0　　　　CMYK: 8,4,38,0

橘红色加孔雀石绿，对比色搭配，具有强烈的视觉冲击力，但应用时要注意使用比例。　　桃红色与黄色搭配，视觉效果尖锐明亮，是充满活力和希望的颜色。　　皇室蓝搭配紫藤色，颜色浓郁有张力，给人带来独特、神秘的视觉感受。　　碧绿色搭配奶油黄，层次感十足，可以起到令人舒缓、镇定、放松心情的作用。

配色速查

狂野	丰富	随性	苦闷
CMYK: 6,82,91,0	CMYK: 71,38,0,0	CMYK: 15,11,87,0	CMYK: 74,6,76,0
CMYK: 33,35,69,0	CMYK: 6,77,16,0	CMYK: 15,65,88,0	CMYK: 36,42,0,0
CMYK: 45,11,23,0	CMYK: 80,64,18,0	CMYK: 8,36,38,0	CMYK: 54,79,99,29
CMYK: 53,76,92,24	CMYK: 37,0,73,0	CMYK: 57,59,100,12	CMYK: 25,35,83,0

这是一款插画在封面中的应用，中心型的构图方式，让读者的视线集中在插画上方。描边风格的插画线条流畅，线条与线条之间的空隙形成"透气感"。

CMYK: 27,20,7,0
CMYK: 8,95,40,0　　CMYK: 85,60,0,0

色彩点评

- 浅蓝灰色的背景色与蓝色线条相呼应。
- 因为要表现海洋主题，所以采用了蓝色作为主色调。
- 以大面积的蓝色为主色，洋红色为点缀色，两种颜色搭配使用活泼、有趣，是非常经典的配色。

推荐色彩搭配

C: 80	C: 60	C: 82	C: 63	C: 67	C: 16	C: 7	C: 67	C: 93	C: 60	C: 34	C: 80
M: 71	M: 40	M: 56	M: 35	M: 18	M: 2	M: 80	M: 38	M: 88	M: 25	M: 7	M: 51
Y: 63	Y: 44	Y: 88	Y: 6	Y: 86	Y: 18	Y: 61	Y: 26	Y: 89	Y: 0	Y: 6	Y: 62
K: 28	K: 0	K: 25	K: 0	K: 0	K: 0	K: 0	K: 0	K: 80	K: 0	K: 0	K: 5

这是一款插画在包装上的应用。作品中的描边风格插画带有较宽的描边，厚重的描边起到突出、强化主体的作用。

CMYK: 75,20,100,0　　CMYK: 13,10,70,0
CMYK: 20,60,100,0　　CMYK: 60,75,100,40
CMYK: 11,88,65,0

色彩点评

- 画面整体为暖色调，使用了土黄、淡黄、明黄等暖色调。
- 画面以少量的绿色作为点缀色，象征着自然、健康。
- 黄褐色取自产品的颜色，起到紧扣主题的作用。

推荐色彩搭配

C: 51	C: 7	C: 12	C: 14	C: 20	C: 4	C: 12	C: 61	C: 1	C: 2	C: 15	C: 65
M: 91	M: 37	M: 0	M: 88	M: 79	M: 0	M: 6	M: 29	M: 39	M: 8	M: 82	M: 79
Y: 100	Y: 85	Y: 63	Y: 73	Y: 100	Y: 27	Y: 70	Y: 100	Y: 79	Y: 15	Y: 100	Y: 100
K: 28	K: 0	K: 0	K: 0	K: 0	K: 0	K: 0	K: 0	K: 0	K: 0	K: 0	K: 52

4.5　3D风格

　　3D风格插画通过立体的画面元素，运用光影、明暗、虚实、肌理、材质的变化，产生强烈的立体感、空间感，让画面中的内容更具视觉冲击力。

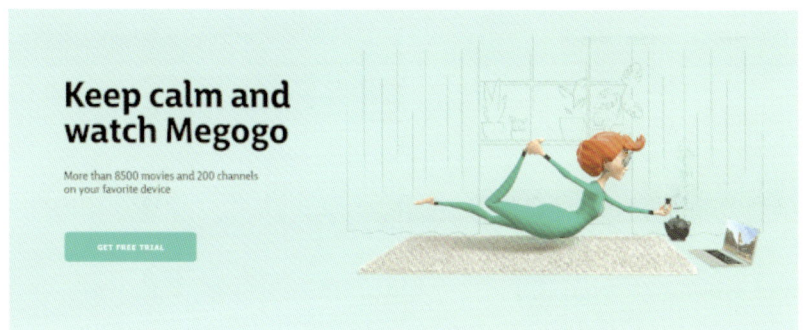

　　3D风格插画具有以下几个特征。

1. 立体感
　　3D风格插画不是一个单纯意义的平面，而是在二维空间展示出三维效果。画面中对象有高光、有阴影、有明暗转折、有光影的变化。

2. 空间感
　　在3D风格插画中，构图、透视、线条走向、光影和色彩处理，可以使人感受到空间感。

3. 真实感
　　3D风格插画会利用色彩、纹理、光滑程度、反光来表现材质，从而激发人的联想，让人有真实感。

色彩调性：炙热、烦躁、激情、明朗、欢快、阳光。

常用主题色：

CMYK: 9,85,86,0　　CMYK: 5,51,41,0　　CMYK: 75,8,75,0　　CMYK: 6,56,94,0　　CMYK: 17,0,83,0　　CMYK: 6,23,89,0

常用色彩搭配

CMYK: 9,85,86,0　　　　CMYK: 47,14,98,0　　　CMYK: 6,56,94,0　　　CMYK: 6,23,89,0
CMYK: 15,4,65,0　　　　CMYK: 75,34,15,0　　　CMYK: 54,0,58,0　　　CMYK: 41,0,25,0

朱红与浅黄色搭配，像夏日里活泼的女孩，优美而充满活力。

苹果绿搭配浅黄色，如初生的小草般清新、鲜嫩，是一种代表春天的颜色。

阳橙与中绿进行搭配，整体给人清新自然、活力四射之感。

铬黄搭配天青色，明度较高，散发出激情澎湃、个性张扬的气息。

配色速查

阳光

CMYK: 5,51,42,0
CMYK: 58,12,100,0
CMYK: 0,65,82,0
CMYK: 13,0,58,0

明朗

CMYK: 16,0,84,0
CMYK: 0,72,77,0
CMYK: 5,32,0,0
CMYK: 38,0,19,0

炙热

CMYK: 4,32,65,0
CMYK: 18,84,24,0
CMYK: 26,93,89,0
CMYK: 48,100,85,20

烦躁

CMYK: 6,22,89,0
CMYK: 0,92,47,0
CMYK: 60,0,67,0
CMYK: 13,0,81,0

这是一款3D风格插画在网页设计中的应用，画面以带有空间的背景和三维的卡通形象作为画面重心，在二维空间展示出三维的效果，有很强的代入感。

色彩点评

- 单色调的配色方案通过明暗颜色的过渡形成立体关系，并达到视觉平衡。
- 画面中白色的文字在紫红色的衬托下格外醒目。
- 在卡通形象反光的位置有少量的黄色加入，让画面产生冷暖对比，层次更鲜明，视觉上更美观。

CMYK: 70,98,50,15
CMYK: 78,93,72,65
CMYK: 50,66,70,5

推荐色彩搭配

C: 26	C: 13	C: 13	C: 56
M: 82	M: 25	M: 34	M: 97
Y: 0	Y: 0	Y: 41	Y: 75
K: 0	K: 0	K: 0	K: 35

C: 30	C: 15	C: 3	C: 89
M: 65	M: 51	M: 17	M: 71
Y: 39	Y: 5	Y: 14	Y: 56
K: 0	K: 0	K: 0	K: 19

C: 48	C: 77	C: 6	C: 58
M: 79	M: 100	M: 34	M: 100
Y: 0	Y: 33	Y: 0	Y: 68
K: 0	K: 1	K: 0	K: 35

这是一款3D风格插画作品在包装上的应用，可爱、搞怪的卡通形象深入人心，通过和卡通形象的眼神交流，能够增加画面的故事性，这样的设计深得小朋友的喜欢。

色彩点评

- 包装的图案部分采用高纯度的蓝色作为主色调，颜色鲜明、活泼。
- 杯体颜色选择高纯度的黄色，与蓝色形成对比色。这样鲜明的配色可以在同质化商品的陈列中脱颖而出。
- 因为商品主要面向小朋友，所以采用比较大胆、有趣的配色方案来吸引小朋友的注意。

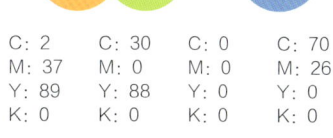

CMYK: 100,100,57,10
CMYK: 33,92,100,1
CMYK: 9,91,6,0
CMYK: 7,3,79,0

推荐色彩搭配

C: 73	C: 6	C: 91	C: 8
M: 6	M: 79	M: 75	M: 1
Y: 31	Y: 48	Y: 10	Y: 85
K: 0	K: 0	K: 0	K: 0

C: 2	C: 30	C: 0	C: 70
M: 37	M: 0	M: 0	M: 26
Y: 89	Y: 88	Y: 0	Y: 0
K: 0	K: 0	K: 0	K: 0

C: 62	C: 2	C: 29	C: 0
M: 0	M: 38	M: 78	M: 95
Y: 99	Y: 84	Y: 0	Y: 41
K: 0	K: 0	K: 0	K: 0

4.6 手绘风格

　　如今手绘已经不局限于纸与笔的绘制方式,更多的是用数位板+电脑软件进行绘图,这种电子版的文件具有随时修改、易保存、成本低、兼容性高的特点。手绘风格插画应用范围很广,既考验设计师的绘画功底,也考验设计师的创新能力。

色彩调性： 孤独、凄清、消沉、寂静、丰收、饱满。
常用主题色：

CMYK: 5,42,92,0　　CMYK: 31,48,100,0　　CMYK: 40,50,96,0　　CMYK: 56,98,75,37　　CMYK: 46,45,93,1　　CMYK: 26,69,93,0

常用色彩搭配

CMYK: 61,36,30,0　　CMYK: 31,48,100,0　　CMYK: 5,51,41,0　　CMYK: 56,98,75,37
CMYK: 77,58,8,0　　CMYK: 89,49,100,14　　CMYK: 14,72,81,0　　CMYK: 25,44,95,0

青灰色搭配饱和度稍低一些的蔚蓝色，让人联想到凄清、静谧的夜空。

黄褐色搭配深绿色，明度较低，是一种平易近人又富有历史感的色彩搭配方案。

鲑红色搭配橙色，同类色搭配，给人温和、欢快之感，能够营造一种温馨的氛围。

勃艮第酒红搭配褐色，具有稳定而舒适的特性，这种配色常用于西点食品中。

配色速查

饱满	静谧	寂静	凄清
CMYK: 26,69,93,0 CMYK: 14,5,80,0 CMYK: 6,60,95,0 CMYK: 65,47,100,5	CMYK: 96,78,1,0 CMYK: 42,0,6,0 CMYK: 62,39,14,0 CMYK: 100,100,64,46	CMYK: 56,98,75,37 CMYK: 3,44,70,0 CMYK: 33,33,23,0 CMYK: 30,80,96,1	CMYK: 56,44,93,1 CMYK: 74,91,33,1 CMYK: 0,63,91,0 CMYK: 4,7,44,0

第4章　商业插画的风格

这是一款电影海报设计。采用手绘风格的插画作为视觉重心，柔和、细腻的色彩让海报更具艺术价值。

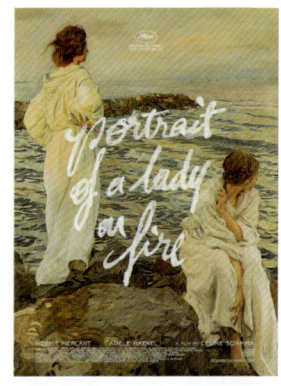

色彩点评

- 整个画面采用灰色调，颜色对比较弱，给人一种柔和、细腻的视觉感受。
- 画面色调虽然偏灰，但颜色丰富，暗色调的位置为冷色调，亮色调的位置为暖色调，形成冷暖的对比。
- 画面中白色起到调和的作用，并且能够提高画面的亮点。

CMYK: 28,36,58,0　　CMYK: 73,63,78,29
CMYK: 58,71,98,28　　CMYK: 14,28,57,0

推荐色彩搭配

C: 84	C: 49	C: 3	C: 58
M: 87	M: 59	M: 0	M: 78
Y: 87	Y: 72	Y: 23	Y: 100
K: 76	K: 3	K: 0	K: 38

C: 43	C: 38	C: 47	C: 93
M: 77	M: 49	M: 73	M: 88
Y: 90	Y: 48	Y: 100	Y: 89
K: 6	K: 0	K: 11	K: 80

C: 62	C: 53	C: 6	C: 42
M: 80	M: 47	M: 12	M: 57
Y: 71	Y: 48	Y: 31	Y: 69
K: 33	K: 0	K: 0	K: 1

这是一款手绘风格插画在海报中的应用，使用彩色铅笔绘制，花卉与文字相互穿插，形成静态的美感。

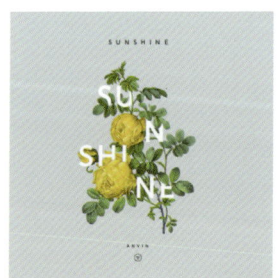

色彩点评

- 整个画面用色较少，黄色与绿色的搭配在自然界中很常见，所以给人一种亲切、自然的感觉。
- 整个画面的色彩对比较弱，偏灰色调的绿色叶子将黄色的花朵衬托得格外娇媚。
- 叶子中少量的黄绿色表现了叶子的娇嫩，也加强了花朵与叶子之间的类似色对比。

CMYK: 58,26,75,0　　CMYK: 7,11,72,0
CMYK: 45,26,100,0

推荐色彩搭配

C: 73	C: 6	C: 91	C: 8
M: 6	M: 79	M: 75	M: 1
Y: 31	Y: 48	Y: 10	Y: 85
K: 0	K: 0	K: 0	K: 0

C: 2	C: 30	C: 0	C: 70
M: 37	M: 0	M: 0	M: 26
Y: 89	Y: 88	Y: 0	Y: 0
K: 0	K: 0	K: 0	K: 0

C: 62	C: 2	C: 29	C: 0
M: 0	M: 38	M: 78	M: 95
Y: 99	Y: 84	Y: 0	Y: 41
K: 0	K: 0	K: 0	K: 0

4.7　Q版卡通风格

Q为英语"Cute"的谐音，本意是可爱。Q版卡通风格插画轻松、细腻、可爱十足，受众年龄范围非常广，不仅少年儿童喜欢，也符合成年人的审美。

Q版卡通风格插画具有以下特点。

1. 圆润可爱

Q版卡通风格插画通常笔触流畅，圆润可爱，例如绘制Q版卡通人物，为了达到可爱的效果，会对人物的身体比例进行调整，最显著的特征就是头大身子小，很多人物形象甚至没有脖子。

2. 幽默滑稽

Q版卡通风格插画形象的五官整体位置偏低，眼睛比较大，表情夸张、可爱。

3. 进行拟人化处理

Q版卡通风格插画通常会以卡通形象进行展示，会赋予卡通形象表情、动作等肢体语言进行拟人化的设计，这样会让卡通形象更具亲和力。

色彩调性： 欢乐、稚嫩、活泼、兴奋、纯真、爽朗。

常用主题色：

CMYK: 9,85,86,0　　CMYK: 0,46,91,0　　CMYK: 6,23,89,0　　CMYK: 22,71,8,0　　CMYK: 62,6,66,0　　CMYK: 62,7,15,0

常用色彩搭配

CMYK: 22,71,8,0　　　CMYK: 0,46,91,0　　　CMYK: 0,3,8,0　　　　CMYK: 62,6,66,0
CMYK: 29,0,85,0　　　CMYK: 75,6,71,0　　　CMYK: 58,70,0,0　　　CMYK: 17,10,75,0

锦葵紫搭配黄绿色，如同花一般鲜艳亮丽，使人心情愉悦。　　橙黄色搭配碧绿色，充满活力和热情，应用在商业插画中辨识度较高。　　锦葵紫搭配淡蓝色，优雅高贵，运用在娱乐行业的商业插画中有很强的渲染力。　　钴绿搭配香蕉黄，能提升画面整体亮度，给人亮丽明快的视觉感受。

配色速查

欢乐	活泼	纯真	兴奋
CMYK: 9,85,86,0　CMYK: 1,66,70,0　CMYK: 10,8,82,0　CMYK: 56,0,15,0	CMYK: 62,6,66,0　CMYK: 8,30,90,0　CMYK: 8,3,44,0　CMYK: 22,61,0,0	CMYK: 62,7,15,0　CMYK: 79,47,0,0　CMYK: 40,0,51,0　CMYK: 8,0,64,0	CMYK: 6,23,89,0　CMYK: 83,67,0,0　CMYK: 51,79,0,0　CMYK: 8,70,61,0

这是一款Q版卡通风格插画在品牌VI系统中的应用，将蔬菜进行拟人化设计，带着表情的蔬菜卡通形象可爱、呆萌。

色彩点评

- 卡通形象的色彩取自蔬菜原本的颜色，很容易被人接受。
- 卡通形象使用的颜色饱和度较高，用色大胆，容易引起消费者的注意。
- 画面中使用了很多种绿色，象征着天然、健康，与品牌的理念相呼应。

CMYK: 90,63,100,40
CMYK: 0,77,93,0
CMYK: 7,18,89,0
CMYK: 0,30,19,0
CMYK: 47,25,100,0

推荐色彩搭配

C: 55	C: 41	C: 85	C: 18
M: 11	M: 0	M: 54	M: 0
Y: 84	Y: 17	Y: 100	Y: 81
K: 0	K: 0	K: 24	K: 0

C: 86	C: 0	C: 73	C: 58
M: 46	M: 96	M: 66	M: 6
Y: 95	Y: 95	Y: 63	Y: 47
K: 8	K: 0	K: 20	K: 0

C: 50	C: 13	C: 56	C: 62
M: 10	M: 6	M: 8	M: 0
Y: 52	Y: 85	Y: 84	Y: 18
K: 0	K: 0	K: 0	K: 0

这是一款Q版卡通风格插画在UI设计作品中的应用。因为这款App的主要受众是儿童，运用Q版卡通风格插画在App中，目的是迎合小朋友的审美，更容易培养用户习惯。

色彩点评

- 界面整体采用白色调，底色干净，很好地突出了画面中的内容，不会喧宾夺主。
- 画面中使用了绿色、青色、蓝色等鲜艳的颜色，但是色彩纯度不高，整体色调活泼、可爱、不过度艳俗。
- 画面中可爱的卡通形象颜色饱满、配色鲜明，很有故事性和趣味性。

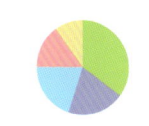

CMYK: 45,0,87,0
CMYK: 52,44,0,0
CMYK: 55,0,2,0
CMYK: 0,60,18,0,
CMYK: 5,11,65,0,

推荐色彩搭配

C: 88	C: 46	C: 100	C: 10
M: 65	M: 81	M: 93	M: 34
Y: 69	Y: 0	Y: 3	Y: 83
K: 31	K: 0	K: 0	K: 0

C: 52	C: 74	C: 2	C: 5
M: 5	M: 11	M: 72	M: 14
Y: 22	Y: 35	Y: 49	Y: 74
K: 0	K: 0	K: 0	K: 0

C: 62	C: 35	C: 13	C: 0
M: 9	M: 0	M: 0	M: 81
Y: 2	Y: 3	Y: 83	Y: 8
K: 0	K: 0	K: 0	K: 0

4.8　复古风格

"旧的"不一定是"坏的"，通过合理的创作，复古风格也能重新引领潮流。每个人都有属于自己的记忆，或多或少都有"怀旧"情结，复古风格通过复古元素唤醒人们的记忆，将设计理念和造型风格发扬壮大。

复古风格具有以下特点。

1. 颜色对比弱，色调古朴

复古风格色调多用米色、土黄、棕色等暖色调，整个画面对比较弱，给人平和的视觉感受。就算使用红色、蓝色、紫色等颜色，也会弱化对比，减轻视觉上的攻击性。

2. 采用复古的绘制手法

在没有电脑绘图的时代，画家的创作方式都很传统。复古风格的插画也会借鉴这类技法进行创作，例如手绘、版画。

3. 通过肌理、噪点进行"做旧"

在复古风格插画中会添加一些破损的肌理、划痕、噪点等，制造出一种时间久远的感觉。

色彩调性： 朴实、幽静、光辉、绚丽、怀旧、沉稳。
常用主题色：

| CMYK：31,48,100,0 | CMYK：26,69,93,0 | CMYK：5,46,64,0 | CMYK：49,79,100,18 | CMYK：9,85,86,0 | CMYK：18,19,91,0 |

常用色彩搭配

CMYK：26,69,93,0
CMYK：13,11,86,0

CMYK：49,79,100,18
CMYK：20,39,92,0

CMYK：18,19,91,0
CMYK：52,94,100,33

CMYK：31,48,100,0
CMYK：44,94,36,0

琥珀色搭配鲜黄，类似金属般的颜色，给人温厚、踏实的感觉。

重褐色与黄褐色搭配，同类色搭配，使整体更加温和，给人安定、沉稳的印象。

槐黄色搭配熟褐色，整体亮眼而不刺眼，极其符合青年群体的审美标准。

黄褐色搭配蝴蝶花紫，给人一种老旧、怀念之感，运用在复古风格作品中最为合适。

配色速查

朴实	幽静	光辉	绚丽
CMYK：26,69,93,0 CMYK：2,60,82,0 CMYK：19,15,15,0 CMYK：71,33,59,0	CMYK：5,46,64,0 CMYK：26,85,99,0 CMYK：54,100,54,9 CMYK：82,100,54,14	CMYK：49,79,100,18 CMYK：26,88,100,0 CMYK：45,56,93,2 CMYK：8,26,77,0	CMYK：18,19,91,0 CMYK：99,86,38,4 CMYK：27,98,100,0 CMYK：30,55,100,0

这是一款啤酒的包装图案。复古色调搭配复古风格插画，给人一种质朴、怀旧的年代感。

CMYK: 0,56,75,0
CMYK: 55,93,100,50
CMYK: 3,25,70,0

色彩点评

- 低饱和度的橙色调与瓶子的颜色相似，两种颜色搭配使用色调统一、协调。
- 橙色与红褐色为类似色，二者搭配使用，既有明暗的对比，也有颜色的呼应。
- 芥末黄作为点缀色，既能丰富画面色彩的层次，又能突出重点。

推荐色彩搭配

C: 28	C: 67	C: 22	C: 43
M: 40	M: 83	M: 24	M: 76
Y: 61	Y: 98	Y: 84	Y: 95
K: 0	K: 60	K: 0	K: 7

C: 45	C: 2	C: 50	C: 12
M: 69	M: 29	M: 94	M: 14
Y: 100	Y: 66	Y: 400	Y: 70
K: 0	K: 0	K: 26	K: 0

C: 35	C: 49	C: 37	C: 42
M: 89	M: 71	M: 42	M: 38
Y: 63	Y: 100	Y: 49	Y: 84
K: 1	K: 12	K: 0	K: 0

这是一款土豆包装袋的设计，牛皮纸的外包装材质质地朴素且环保，符合商品的气质。

CMYK: 40,45,63,0
CMYK: 60,51,90,5
CMYK: 1,50,70,0
CMYK: 75,73,80,50
CMYK: 30,33,65,0

色彩点评

- 整个包装袋采用低纯度、中明度的配色方式，通过复古色调给人一种质朴的田园气息。
- 整个包装从色彩到花纹对比都比较弱，给人很友好的感觉。
- 在这样的色彩衬托下，橙色调的标志格外显眼，对建立品牌效应起到帮助作用。

推荐色彩搭配

C: 31	C: 73	C: 28	C: 16
M: 16	M: 57	M: 10	M: 10
Y: 18	Y: 100	Y: 58	Y: 11
K: 0	K: 23	K: 0	K: 0

C: 78	C: 15	C: 73	C: 80
M: 68	M: 1	M: 57	M: 74
Y: 44	Y: 33	Y: 95	Y: 73
K: 4	K: 0	K: 24	K: 49

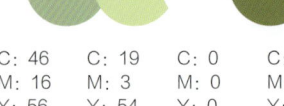

C: 46	C: 19	C: 0	C: 66
M: 16	M: 3	M: 0	M: 47
Y: 56	Y: 54	Y: 0	Y: 100
K: 0	K: 0	K: 0	K: 5

4.9　MBE风格

MBE风格插画是来自法国巴黎的设计师创作的风格，这种风格造型圆润、可爱，图形简练，通过描边来突出内容，有很高的识别性。

MBE风格插画具有以下特点。

1. 造型圆润、可爱

MBE风格插画给人的第一感觉就是圆润、可爱，很多形象都带有可爱的卡通表情，很是讨人喜欢。在图形的选择上会避免使用矩形这类带有强烈转折的图形，多会选择圆角，从而减少"攻击性"，增加亲和力。

2. 描边线条有断点

MBE风格插画都带有描边，并且描边有断点。制造断点是为了让描边看起来不那么呆板、生硬。

3. 颜色溢出

MBE插画风格的描边并不是传统的沿着图形边缘来描边，而是与图形保持一定的距离，这种处理方式叫作颜色溢出。颜色溢出的方向是根据光源的位置决定的，通常图形阴影的方向是颜色溢出的方向，这样能够营造画面的层次感，丰富画面的光影关系。

4. 装饰

MBE风格插画都会在主体图形周围进行装饰，常见的装饰元素有圆形、加号、花瓣等。

色彩调性： 品质、沉稳、理智、冷漠、镇定、深邃、稳重。

常用主题色：

CMYK：49,79,100,18　　CMYK：93,88,89,88　　CMYK：100,100,54,6　　CMYK：81,52,72,10　　CMYK：60,84,100,49　　CMYK：80,42,22,0

常用色彩搭配

CMYK：49,79,100,18　　CMYK：7,7,87,0　　CMYK：81,52,72,10　　CMYK：80,42,22,0
CMYK：48,40,37,0　　CMYK：69,0,31,0　　CMYK：87,53,37,0　　CMYK：87,87,66,51

重褐色搭配灰色，低明度、高纯度的配色方案，给人以深沉、稳重的印象。

鲜黄色是一种亮度较高的颜色，和天青色搭配，使人产生更加广阔的视觉感受。

清漾青色搭配浓蓝色，能使人联想到深不可测的海底，表现出冷静、理智的特性。

青蓝色搭配蓝黑色，是永恒的象征，可营造出从容不迫、安静低沉的氛围。

配色速查

活力	静寂	理智	镇定
CMYK：15,0,5,0 CMYK：68,37,0,0 CMYK：38,0,18,0 CMYK：32,16,93,0	CMYK：100,100,59,22 CMYK：57,26,0,0 CMYK：29,7,0,0 CMYK：69,26,47,0	CMYK：60,84,100,49 CMYK：45,36,34,0 CMYK：11,25,68,0 CMYK：95,85,0,0	CMYK：80,42,22,0 CMYK：89,51,100,17 CMYK：24,19,16,0 CMYK：93,88,89,80

这是一款MBE风格的图标。汉堡造型通过高度概括，给人一种圆润、可爱的感觉，非常讨人喜欢。

色彩点评

- 汉堡以鲑红作为主色调，颜色饱和度低，给人一种亲切、可爱的感觉。
- 使用绿色、黄色和粉色作为点缀色，能够激发人对于汉堡的联想。
- 淡青色的背景与前景中的主题形成鲜明的反差。

CMYK: 2,4,55,0
CMYK: 0,90,55,0
CMYK: 61,0,100,0
CMYK: 12,0,85,0
CMYK: 50,100,100,35

推荐色彩搭配

C: 3	C: 5	C: 34	C: 3	C: 9	C: 35	C: 0	C: 3	C: 30	C: 55	C: 12	C: 23
M: 45	M: 34	M: 87	M: 22	M: 32	M: 57	M: 14	M: 22	M: 39	M: 100	M: 0	M: 0
Y: 56	Y: 39	Y: 67	Y: 60	Y: 32	Y: 40	Y: 22	Y: 60	Y: 99	Y: 100	Y: 84	Y: 6
K: 0	K: 0	K: 0	K: 0	K: 0	K: 54	K: 0	K: 0	K: 0	K: 50	K: 0	K: 0

这是一款MBE风格的图标设计。图标中可爱的表情、粗细得当的线条，都让人感到轻松、愉悦。适当的断点，圆形、花型的小装饰也符合图标可爱的气质。

色彩点评

- 图标以绿色为主色调，阴影位置采用同类色，明度稍低的配色手法，既可以保证色彩的统一，又能形成明暗的对比。
- 黑色的粗线条描边起到了强化的作用。
- 在白色的衬托下，整个图标的颜色显得跳脱、随性。

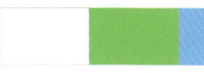

CMYK: 0,0,0,0
CMYK: 60,0,80,0
CMYK: 63,12,0,0
CMYK: 7,16,88,0

推荐色彩搭配

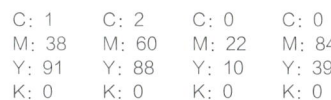

C: 1	C: 2	C: 0	C: 0	C: 75	C: 0	C: 7	C: 78	C: 71	C: 23	C: 10	C: 55
M: 38	M: 60	M: 22	M: 84	M: 13	M: 89	M: 28	M: 51	M: 19	M: 9	M: 70	M: 94
Y: 91	Y: 88	Y: 10	Y: 39	Y: 76	Y: 63	Y: 72	Y: 0	Y: 28	Y: 53	Y: 91	Y: 5
K: 0	K: 0	K: 0	K: 0	K: 0	K: 0	K: 0	K: 0	K: 0	K: 0	K: 0	K: 0

4.10　波普风格

插画风格与时代背景是分不开的。"二战"结束后经济在一个相对平稳的环境中快速发展，于是波普艺术家们结合当时的生活状态，用饱和度超高的色彩去表达战后富足的生活和人们对今后生活的期待。

 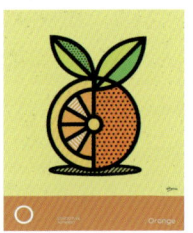

波普风格插画有以下几个特点。

1. 元素重复

波普风格会将人物形象通过矢量绘制的方式进行复刻，然后运用不同的配色方案进行展示。

2. 色彩艳丽

波普风格的插画给人热情、刺激的视觉感受，这是因为在颜色选择上会选择饱和度较高的红色、蓝色和黄色，以这种明快鲜艳的配色来冲击人的视觉感受。

3. 借用漫画

波普风格插画常会借助漫画，通过色彩的调整、添加波点图案，图画更具特色，形成强烈的视觉冲击力。

4. 大量运用点与线

在不少波普风格的作品中都会运用圆点和加粗的描边。

色彩调性： 夸张、风趣、奇特、热烈、艳俗、时尚。
常用主题色：

CMYK：7,68,97,0　　CMYK：7,7,87,0　　CMYK：37,83,0,0　　CMYK：61,0,23,0　　CMYK：92,78,0,0　　CMYK：65,0,84,0

常用色彩搭配

CMYK：7,68,97,0　　　　CMYK：100,100,54,6　　CMYK：37,83,0,0　　　CMYK：65,0,84,0
CMYK：66,83,0,0　　　　CMYK：74,45,11,0　　　CMYK：67,0,67,0　　　CMYK：3,46,86,0

橘红和亮紫色搭配，颜色虽艳俗，但视觉冲击力极强，具有积极、活跃的意义。

深蓝色搭配浅石青色，给人威严的感觉，散发着理性与现实的魅力。

洋红搭配中绿色，鲜艳、扎眼，给人一种新奇、独特的视觉感受。

蓝色与橙黄，对比色搭配，形成了强烈的视觉冲击，十分醒目，吸引观者的眼球。

配色速查

夸张	热烈	奇特	艳俗

CMYK：7,68,97,0　　　　CMYK：7,7,87,0　　　　CMYK：92,78,0,0　　　CMYK：65,0,84,0
CMYK：20,64,0,0　　　　CMYK：53,0,61,0　　　　CMYK：52,0,42,0　　　CMYK：12,14,64,0
CMYK：71,2,31,0　　　　CMYK：14,69,94,0　　　CMYK：18,24,90,0　　　CMYK：84,58,0,0
CMYK：3,26,68,0　　　　CMYK：50,64,0,0　　　　CMYK：48,100,100,23　CMYK：45,71,0,0

这是插画在海报中的应用。抽象后的图形通过色块和线条描绘了长发女人吃棒棒糖的画面，视觉效果新奇、独特。

色彩点评

- 海报采用对比色的配色方案，强烈的色彩运用带来愉悦的感官享受。
- 高纯度的彩色搭配黑色描边，形成有彩色和无彩色的对比，挑战观者的视觉。
- 画面中的波点让画面的视觉效果变得丰富，为画面增添了韵律感。

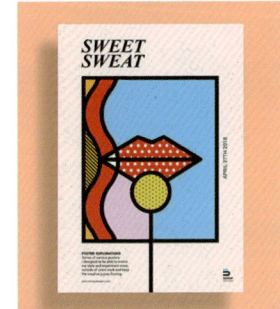

CMYK: 65,8,0,0　　CMYK: 15,100,100,0
CMYK: 23,0,85,0　　CMYK: 11,33,0,0

推荐色彩搭配

C: 12	C: 6	C: 61	C: 30	C: 45	C: 6	C: 63	C: 18	C: 81	C: 58	C: 31	C: 19
M: 7	M: 85	M: 100	M: 0	M: 0	M: 85	M: 0	M: 4	M: 100	M: 0	M: 86	M: 0
Y: 63	Y: 62	Y: 46	Y: 75	Y: 31	Y: 62	Y: 65	Y: 45	Y: 63	Y: 93	Y: 0	Y: 67
K: 0	K: 0	K: 5	K: 0	K: 0	K: 0	K: 0	K: 0	K: 49	K: 0	K: 0	K: 0

这是插画在海报中的应用，波普风格的插画让整个画面透着轻松、愉快、享乐意味，波点、波浪的线条作为装饰，带来了令人愉悦的感官体验。

色彩点评

- 海报主色采用企业标准色，能够激发人商品与品牌的联想。
- 整个画面色彩较少，避免了颜色过多、色彩饱和度高所带来的负面影响。
- 红色和紫色搭配对比较弱，搭配黄色作为点缀色让画面氛围变得热情高涨。

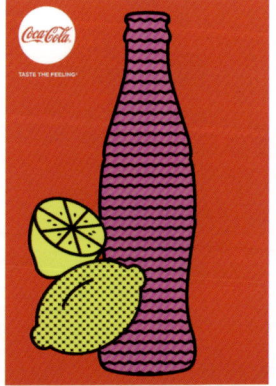

CMYK: 10,95,85,0　　CMYK: 25,83,0,0
CMYK: 23,0,85,0　　CMYK: 100,100,100,100

推荐色彩搭配

C: 5	C: 91	C: 55	C: 14	C: 31	C: 49	C: 93	C: 57	C: 16	C: 25	C: 11	C: 0
M: 88	M: 87	M: 47	M: 10	M: 91	M: 62	M: 88	M: 100	M: 97	M: 85	M: 0	M: 40
Y: 83	Y: 87	Y: 43	Y: 12	Y: 87	Y: 51	Y: 89	Y: 100	Y: 100	Y: 0	Y: 80	Y: 37
K: 0	K: 78	K: 0	K: 0	K: 1	K: 1	K: 80	K: 50	K: 0	K: 0	K: 0	K: 0

4.11　装饰风格

　　装饰风格插画的图形有很多变换方式,可以是几何图形、抽象图形、不规则图形;图形的组合方式也多种多样,可以相互重叠、整齐排列或自由随性摆放。

色彩调性： 淡雅、柔和、镇定、温婉、静谧、婉约、清淡。

常用主题色：

| CMYK: 53,39,26,0 | CMYK: 46,30,45,0 | CMYK: 1,14,19,0 | CMYK: 36,58,40,0 | CMYK: 41,39,45,0 | CMYK: 28,16,10,0 |

常用色彩搭配

CMYK: 53,39,26,0　　　CMYK: 36,58,40,0　　　CMYK: 41,39,45,0　　　CMYK: 1,14,19,0
CMYK: 20,27,24,0　　　CMYK: 9,27,36,0　　　　CMYK: 45,21,21,0　　　CMYK: 16,8,38,0

蓝灰色加豆沙色，纯度和明度较低，既有冷色调的坚毅，又有暖色调的柔美。

浅玫红与浅橙色搭配，犹如一个内敛恬静的少女，给人清新、柔美的印象。

灰褐色加青蓝色，整体配色舒适、和谐，给人低调、稳定的感觉。

肉粉色加灰菊色，颜色较淡雅，能让人想起乳酪、棉花糖等柔软、香甜的食品。

配色速查

淡雅	婉约	温婉	静谧
CMYK: 53,39,26,0	CMYK: 1,14,19,0	CMYK: 36,58,40,0	CMYK: 41,39,45,0
CMYK: 8,25,35,0	CMYK: 6,45,9,0	CMYK: 33,26,25,0	CMYK: 34,0,040,0
CMYK: 36,10,19,0	CMYK: 15,9,47,0	CMYK: 11,50,15,0	CMYK: 50,58,67,2
CMYK: 64,41,57,0	CMYK: 65,54,39,0	CMYK: 60,70,30,0	CMYK: 72,30,57,0

这是一幅海报作品。将装饰风格的插画运用在海报和包装中，通过图形的变换、旋转形成严谨、稳重、充满现代感的风貌。

色彩点评

- 整个画面采用高级的蓝灰色调，给人温柔、安静的感觉。
- 图案部分大量使用到了绿色、黄绿色的渐变色，让整个画面颜色变得更加多元，打破了灰色调呆板的视觉效果。
- 白色的加入，能够增加画面色彩的视觉层次，起到突出主题的作用。

CMYK: 55,35,50,0　CMYK: 85,60,95,37
CMYK: 33,14,88,0　CMYK: 67,88,65,37

推荐色彩搭配

C: 57	C: 36	C: 3	C: 43	C: 53	C: 19	C: 77	C: 39	C: 67	C: 6	C: 18	C: 75
M: 42	M: 51	M: 3	M: 83	M: 64	M: 19	M: 71	M: 19	M: 67	M: 6	M: 47	M: 31
Y: 73	Y: 83	Y: 3	Y: 79	Y: 66	Y: 21	Y: 69	Y: 66	Y: 66	Y: 5	Y: 72	Y: 62
K: 0	K: 0	K: 0	K: 7	K: 7	K: 0	K: 37	K: 0	K: 20	K: 0	K: 0	K: 0

这是插画在包装上的应用，运用简练的线条组合成图形，通过图形无规则的、相互重叠的排列去追求个性与美丽。

色彩点评

- 以高明的浅紫灰色作为主色调，整体体现出一种温柔、贤淑的女性美。
- 图形与底色之间颜色对比较弱，能够通过配色看出商品和企业的定位。
- 图案部分采用的色彩明度不同，就算堆叠在一起，也可以分清主次关系，做到了杂而不乱。

CMYK: 55,58,58,3　CMYK: 65,65,70,15
CMYK: 17,25,34,0　CMYK: 23,36,48,0

推荐色彩搭配

C: 55	C: 36	C: 7	C: 52	C: 57	C: 23	C: 17	C: 25	C: 43	C: 71	C: 23	C: 58
M: 86	M: 42	M: 13	M: 72	M: 58	M: 36	M: 26	M: 60	M: 58	M: 74	M: 52	M: 90
Y: 84	Y: 72	Y: 15	Y: 100	Y: 58	Y: 48	Y: 31	Y: 82	Y: 68	Y: 81	Y: 80	Y: 87
K: 34	K: 0	K: 0	K: 18	K: 3	K: 0	K: 0	K: 0	K: 1	K: 49	K: 0	K: 46

4.12 涂鸦风格

早期的涂鸦是人们为了宣泄情绪在墙壁上乱涂乱写,以文字为主。后来经过演变,人们发现图画所表现的含义更深刻、隐晦,所以现在的涂鸦以图画为主导。现代涂鸦,墙面已经不是唯一的载体,它形成了一种绘画风格,出现在各个领域。在商业信息化的今天,涂鸦风格深受大多数年轻人的喜爱,代表了潮流。

涂鸦风格插画有以下特点。

1. 色彩艳丽
涂鸦为了在户外更容易被人看见,会选择高饱和度的颜色,这种配色风格沿用至今。

2. 张扬随性
涂鸦艺术就是随感而发、热情直接、简洁明快地表达某种特定的思想和情感。涂鸦风格通过夸张的造型、粗犷的线条,展现了野性的魅力。

3. 创意文字
很多涂鸦作品会将文字作为主体,使其形成一个独立的作品,而图形在画面中则起到辅助、装饰的作用。

色彩调性： 烦躁、热血、朝气、开放、活力、俊俏。
常用主题色：

CMYK: 55,0,18,0　　CMYK: 17,0,83,0　　CMYK: 76,40,0,0　　CMYK: 49,11,100,0　　CMYK: 13,92,81,0　　CMYK: 32,6,7,0

常用色彩搭配

CMYK: 17,77,43,0　　　　CMYK: 6,56,94,0　　　　　CMYK: 76,40,0,0　　　　CMYK: 32,6,7,0
CMYK: 66,59,0,0　　　　 CMYK: 12,18,51,0　　　　 CMYK: 5,17,73,0　　　　CMYK: 90,81,52,20

青色搭配江户紫，明度较高，散发着活泼开朗的气息，给人清透、鲜亮的印象。

鲜黄搭配肉色，明度较高，但颜色变化幅度小，呈现一种温柔、雅致之感。

道奇蓝与含羞草黄，像一个激情澎湃是青年，给人活力张扬的感受。

水晶蓝搭配普鲁士蓝，蓝色调的搭配会令人联想到湛蓝的天空和蔚蓝的海水。

配色速查

活力	朝气	热血	俊俏
CMYK: 57,0,37,0	CMYK: 49,11,100,0	CMYK: 32,6,7,0	CMYK: 16,12,44,0
CMYK: 66,59,0,0	CMYK: 16,4,65,0	CMYK: 15,54,0,0	CMYK: 100,88,0,0
CMYK: 8,6,6,0	CMYK: 63,0,57,0	CMYK: 20,13,89,0	CMYK: 32,25,24,0
CMYK: 80,72,62,29	CMYK: 100,93,40,1	CMYK: 34,99,61,0	CMYK: 56,0,15,0

在这幅插画作品中，大量运用了曲线。流畅的曲线为画面带来了动感，将线条缠绕文字，既能够突出文字，又能够形成互动关系。

色彩点评

- 紫色、红色和蓝色之间是类似色的关系，搭配在一起自然、和谐。
- 白色能够冲淡过于浓烈的色彩，让画面"冷静"下来，从而让观者去注意信息的传递，而不是一味地去关注图形与颜色。
- 鲜明的配色、动感的线条，让人感觉到奔放与自由。

CMYK: 100,100,55,5
CMYK: 30,68,0,0
CMYK: 0,0,0,0
CMYK: 0,87,81,0

推荐色彩搭配

C: 100	C: 15	C: 62	C: 50	C: 92	C: 75	C: 45	C: 84	C: 87	C: 15	C: 62	C: 0
M: 100	M: 38	M: 100	M: 89	M: 97	M: 70	M: 60	M: 99	M: 100	M: 66	M: 53	M: 87
Y: 55	Y: 0	Y: 100	Y: 12	Y: 34	Y: 21	Y: 18	Y: 38	Y: 40	Y: 42	Y: 13	Y: 81
K: 5	K: 0	K: 60	K: 0	K: 2	K: 0	K: 0	K: 4	K: 4	K: 1	K: 0	K: 0

这是插画在T恤上的应用。将抽象的涂鸦插画印在衣服上，并结合品牌标志，既能树立品牌效应，又能张扬个性。

色彩点评

- 印花部分为紫灰色调，配色内敛、温柔，没有很强的"攻击性"。
- 蓝色与紫色为类似色，二者搭配在一起能够给人宁静、内敛的美感。
- 图案部分虽然色彩与色彩之间对比较弱，但是色彩在白色底色的衬托下，显得格外鲜明。

CMYK: 0,0,0,0 CMYK: 76,70,65,28
CMYK: 60,70,32,0 CMYK: 70,50,6,0

推荐色彩搭配

C: 84	C: 57	C: 12	C: 52	C: 51	C: 80	C: 63	C: 39	C: 36	C: 15	C: 42	C: 68
M: 72	M: 38	M: 8	M: 56	M: 45	M: 62	M: 66	M: 14	M: 22	M: 5	M: 14	M: 75
Y: 59	Y: 30	Y: 11	Y: 50	Y: 67	Y: 57	Y: 63	Y: 23	Y: 18	Y: 20	Y: 27	Y: 48
K: 25	K: 0	K: 0	K: 1	K: 0	K: 11	K: 14	K: 0	K: 0	K: 0	K: 0	K: 7

第5章

商业插画设计的应用方向

插画不仅能够快速吸引人的注意力,还有利于信息的传递,所以在各个领域都能看到插画的身影。本章将从标志设计、包装设计、海报设计、卡片设计、VI设计、UI设计、书籍装帧设计、创意插画设计这几个方向来分析插画的应用。

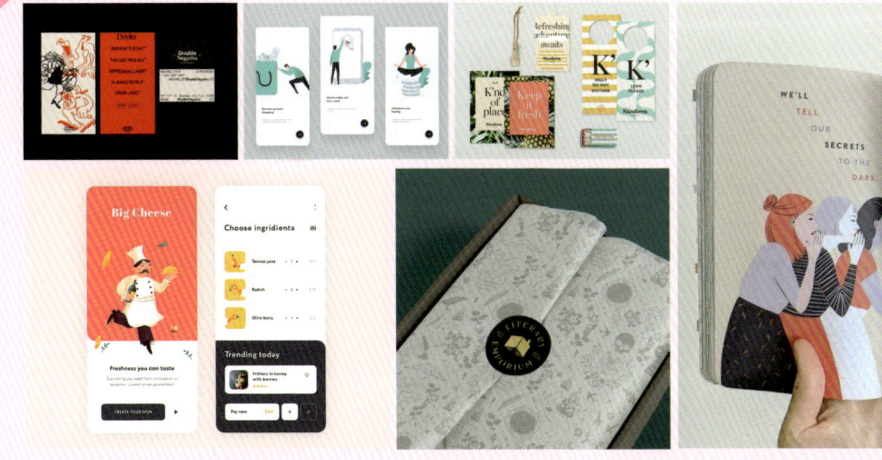

5.1 标志设计

色彩调性： 美丽、雅致、富丽、活力、甜美、气质、热情。

常用主题色：

CMYK：17,77,43,0 　 CMYK：6,56,94,0 　 CMYK：6,23,89,0 　 CMYK：0,3,8,0 　 CMYK：93,88,89,88 　 CMYK：96,87,6,0

常用色彩搭配

CMYK：17,77,43,0 CMYK：5,20,0,0	CMYK：6,56,94,0 CMYK：75,34,15,0	CMYK：0,3,8,0 CMYK：19,45,77,0	CMYK：93,88,89,88 CMYK：8,58,57,0
山茶红搭配纯度较低的浅粉，娇嫩可爱。	橘红搭配石青色，给人朝气蓬勃的感受。	白色搭配褐色，纯净淡雅，舒适休闲。	黑色搭配粉红色，醒目而不刺眼，会给人舒适、温和的印象。

配色速查

雅致	活力	奢华	热情
CMYK：17,77,43,0 CMYK：9,9,9,0 CMYK：24,31,64,0 CMYK：64,70,52,7	CMYK：6,56,94,0 CMYK：30,0,5,0 CMYK：26,14,67,0 CMYK：80,56,20,0	CMYK：6,23,89,0 CMYK：10,0,35,0 CMYK：13,56,20,0 CMYK：59,95,11,0	CMYK：93,88,89,88 CMYK：4,47,13,0 CMYK：22,96,53,0 CMYK：13,1,60,0

这是一幅描边风格插画。在有限的空间中描绘了天空、桥、海面与农场，内容丰富，形式感强。

色彩点评

- 标志以青绿色与红色和橘黄色形成对比关系，让整体色彩对比鲜明，因为颜色纯度较低，所以整体的色彩感觉倾向于复古色调。
- 标志的上半部分与下半部分使用了相同的青绿色，起到了承上启下的作用。
- 黑色的描边让图形鲜明，辨识度较高。

CMYK: 63,10,38,0
CMYK: 6,75,58,0
CMYK: 9,36,37,0
CMYK: 90,85,78,70

推荐色彩搭配

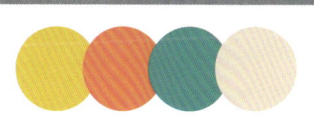

C: 43	C: 14	C: 7	C: 71	C: 62	C: 53	C: 6	C: 42	C: 9	C: 6	C: 80	C: 6
M: 47	M: 60	M: 8	M: 82	M: 80	M: 47	M: 12	M: 57	M: 26	M: 75	M: 27	M: 20
Y: 69	Y: 94	Y: 9	Y: 100	Y: 71	Y: 48	Y: 31	Y: 69	Y: 90	Y: 58	Y: 37	Y: 20
K: 0	K: 1	K: 0	K: 63	K: 33	K: 0	K: 0	K: 1	K: 1	K: 0	K: 0	K: 0

这是徽标风格的标志设计。这是一个经典的徽标外观，将图形限定在徽标中，让标志既体现传统又有品质。

色彩点评

- 蓝色的旋涡，采用同类色的配色，色彩搭配既协调又富有变化。
- 深蓝色的底色象征着宇宙，给人浩瀚、辽阔的感觉。
- 以灰色作为辅助色，让标志表达出品牌的理性、睿智。

CMYK: 100,10,65,52
CMYK: 80,85,0,0
CMYK: 31,35,35,0
CMYK: 0,0,0,0

推荐色彩搭配

C: 75	C: 50	C: 25	C: 100	C: 100	C: 67	C: 45	C: 100	C: 90	C: 11	C: 66	C: 8
M: 76	M: 44	M: 25	M: 100	M: 94	M: 48	M: 100	M: 100	M: 85	M: 75	M: 34	M: 55
Y: 0	Y: 0	Y: 25	Y: 100	Y: 9	Y: 3	Y: 57	Y: 67	Y: 85	Y: 0	Y: 0	Y: 94
K: 0	K: 0	K: 0	K: 100	K: 0	K: 0	K: 3	K: 57	K: 76	K: 0	K: 0	K: 0

这是一个以插画图案为主的标志设计。可爱的卡通兔子认真地进行拍摄，给人一种幽默、风趣的感觉。

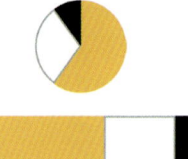

CMYK: 2,30,80,0
CMYK: 0,0,0,0
CMYK: 85,80,80,65

色彩点评

- 企业的标准色为黄色，所以以黄作为底色，让标志与企业形象密不可分。
- 可爱的兔子卡通形象能够瞬间让人联想到毛茸茸的小白兔，让人过目难忘。
- 黄色与白色的搭配给人干净、温暖的感觉，但是注视时间太久会让人感觉烦躁，所以用深灰色作为点缀色，减轻画面的焦虑感。

推荐色彩搭配

C: 11	C: 3	C: 2	C: 1
M: 5	M: 25	M: 35	M: 50
Y: 85	Y: 58	Y: 50	Y: 80
K: 0	K: 0	K: 0	K: 0

C: 2	C: 9	C: 18	C: 10
M: 30	M: 7	M: 15	M: 38
Y: 80	Y: 7	Y: 88	Y: 87
K: 0	K: 0	K: 0	K: 0

C: 3	C: 0	C: 3	C: 45
M: 37	M: 75	M: 20	M: 36
Y: 80	Y: 90	Y: 60	Y: 35
K: 0	K: 0	K: 0	K: 0

这是卡通插画形象在不同标志中的应用。憨态可掬的小男孩面带笑容，非常有亲和力，可以让消费者在一瞬间就记住这张可爱的笑脸，同时记住该品牌。

CMYK: 99,88,40,5
CMYK: 0,0,0,0
CMYK: 75,40,12,0
CMYK: 1,90,75,0

色彩点评

- 标志采用深青色调，颜色沉稳、理性。
- 标志以红色作为点缀色，红色与深青色为对比色关系，让本来体现理性的标志多了几分感性。
- 标志所采用的深青色色纯度偏低，搭配红色可以给人俏皮、活力的感觉。

推荐色彩搭配

C: 70	C: 88	C: 55	C: 85
M: 33	M: 58	M: 3	M: 80
Y: 5	Y: 28	Y: 50	Y: 20
K: 0	K: 0	K: 0	K: 0

C: 100	C: 75	C: 11	C: 18
M: 88	M: 46	M: 95	M: 3
Y: 40	Y: 7	Y: 80	Y: 0
K: 5	K: 0	K: 0	K: 0

C: 7	C: 80	C: 85	C: 99
M: 18	M: 43	M: 33	M: 87
Y: 75	Y: 0	Y: 95	Y: 40
K: 0	K: 0	K: 0	K: 5

5.2　包装设计

色彩调性： 绿色、美味、饱满、清脆、热情、新鲜、油腻。
常用主题色：

CMYK: 0,46,91,0　CMYK: 5,19,88,0　CMYK: 31,48,100,0　CMYK: 62,6,66,0　CMYK: 90,61,100,44　CMYK: 8,82,44,0

常用色彩搭配

CMYK: 0,46,91,0　　　　CMYK: 5,19,88,0　　　　CMYK: 62,6,66,0　　　　CMYK: 64,38,0,0
CMYK: 75,6,71,0　　　　CMYK: 36,100,100,2　　　CMYK: 17,1,75,0　　　　CMYK: 10,91,42,0

橙黄搭配碧绿，让人仿佛看到了胡萝卜和菠菜，营造了健康、美味的感觉。　　铬黄搭配威尼斯红，赋予食物一种劲脆香辣的特征，使人的食欲被燃起。　　钴绿搭配香蕉黄，如雨后春笋一般，整体洋溢着春天的气息。　　浅玫瑰红色搭配淡黄色，如清晨含苞待放的花蕾，给人娇嫩、鲜香之感。

配色速查

美味　　　　　　　　　绿色　　　　　　　　　饱满　　　　　　　　　油腻

CMYK: 0,46,91,0　　　　CMYK: 62,6,66,0　　　　CMYK: 8,82,44,0　　　　CMYK: 5,19,88,0
CMYK: 14,18,76,0　　　CMYK: 38,0,54,0　　　　CMYK: 11,5,87,0　　　　CMYK: 4,36,78,0
CMYK: 8,80,90,0　　　　CMYK: 3,24,73,0　　　　CMYK: 14,18,61,0　　　CMYK: 36,1,84,0
CMYK: 56,67,98,21　　　CMYK: 47,9,11,0　　　　CMYK: 46,100,100,17　　CMYK: 46,89,100,14

这是一款咖啡包装设计。包装采用热情的橘红色作为主色调，闹钟、公鸡、太阳这些充满活力的图案让人感觉精神百倍。

橘红色调的配色纯度较低，整个画面对比偏弱，给人复古的感觉。

CMYK: 1,12,18,0
CMYK: 3,37,40,0
CMYK: 12,65,85,0

色彩点评

- 包装中插画部分采用单色调的配色，橘红色调给人活力四射的感觉。
- 通过颜色明度的丰富变化，让图案与背景拉开层次，并通过添加噪点的方式让图案更加丰满。

推荐色彩搭配

C: 9	C: 0	C: 7	C: 25	C: 3	C: 17	C: 12	C: 8	C: 17	C: 54	C: 65	C: 92
M: 85	M: 46	M: 17	M: 0	M: 20	M: 50	M: 80	M: 36	M: 39	M: 82	M: 70	M: 87
Y: 86	Y: 91	Y: 88	Y: 90	Y: 40	Y: 62	Y: 95	Y: 78	Y: 84	Y: 100	Y: 95	Y: 88
K: 0	K: 0	K: 0	K: 0	K: 0	K: 0	K: 0	K: 0	K: 0	K: 31	K: 39	K: 79

这是一款儿童营养保健品包装设计。可爱的卡通形象张着大嘴准备吃东西，展现了一个形象生动的叙述故事，让孩子对吃该产品产生渴望。

CMYK: 0,0,0,0
CMYK: 50,30,90,0
CMYK: 15,25,65,0
CMYK: 80,75,66,40

色彩点评

- 小鳄鱼采用类似色的配色方案，黄绿色搭配黄色，充满生机和活力。
- 包装整体配色清新，白色底色的搭配明亮、轻快。
- 深灰色的点缀色，让商品品牌标志格外突出，让画面效果多了几分厚重，少了几分浮躁。

推荐色彩搭配

C: 4	C: 6	C: 8	C: 62	C: 82	C: 36	C: 44	C: 68	C: 31	C: 40	C: 17	C: 46
M: 34	M: 8	M: 82	M: 29	M: 65	M: 14	M: 28	M: 16	M: 33	M: 13	M: 48	M: 89
Y: 65	Y: 72	Y: 44	Y: 80	Y: 95	Y: 71	Y: 85	Y: 100	Y: 69	Y: 80	Y: 80	Y: 100
K: 0	K: 0	K: 0	K: 0	K: 48	K: 0	K: 0	K: 0	K: 0	K: 0	K: 0	K: 14

这是一款水果麦片的包装设计。圆形的透明小窗口设计能够让消费者看清商品，从而放心购买。

色彩点评

- 整体采用红色调，与商品口味相呼应。
- 包装以绿色为点缀色，这种互补色的配色方式，让整个包装色调鲜明，使其可以在同质化的商品中格外吸引人的注意。
- 包装所采用的红色饱和度偏低，给人热情、温暖但不张扬的感觉，很有亲和力。

CMYK: 15,85,55,0
CMYK: 30,2,50,0
CMYK: 80,30,90,0
CMYK: 50,100,100,20

推荐色彩搭配

C:5	C:33	C:33	C:52	C:30	C:0	C:0	C:91	C:47	C:32	C:75	C:30
M:84	M:96	M:100	M:100	M:74	M:52	M:95	M:97	M:100	M:95	M:50	M:0
Y:60	Y:8	Y:100	Y:100	Y:26	Y:1	Y:79	Y:21	Y:100	Y:85	Y:100	Y:50
K:0	K:0	K:1	K:37	K:0	K:0	K:0	K:0	K:20	K:0	K:11	K:0

这是一款饮品包装设计。从颜色到内容都让人瞬间想到夏日的海边，这样的设计能够在炎炎夏日给人带来一丝清凉感。

色彩点评

- 整体采用青色调，颜色清爽、冰凉，让人心情舒畅。
- 以黄色作为点缀色，颜色对比明显，画面色调层次丰富，让人眼前一亮。
- 整个画面色调鲜明、对比较强，给人活泼、欢快的感觉。

CMYK: 40,0,10,0
CMYK: 66,0,3,0
CMYK: 4,40,1,0
CMYK: 10,0,85,0

推荐色彩搭配

C:66	C:11	C:77	C:61	C:4	C:70	C:3	C:94	C:81	C:54	C:15	C:100
M:33	M:5	M:42	M:0	M:42	M:12	M:5	M:73	M:48	M:0	M:7	M:100
Y:13	Y:6	Y:84	Y:27	Y:91	Y:4	Y:11	Y:35	Y:23	Y:22	Y:48	Y:55
K:0	K:0	K:3	K:0	K:0	K:0	K:0	K:0	K:0	K:0	K:0	K:28

5.3 海报设计

色彩调性： 高端、典雅、活泼、娇艳、复古、沉闷、时尚。

常用主题色：

CMYK：19,100,69,0　　CMYK：81,79,0,0　　CMYK：25,58,0,0　　CMYK：30,65,39,0　　CMYK：49,100,99,27　　CMYK：100,100,59,22

常用色彩搭配

CMYK：19,100,69,0　　　CMYK：81,79,0,0　　　CMYK：30,65,39,0　　　CMYK：49,100,99,27
CMYK：64,100,41,2　　　CMYK：52,0,38,0　　　CMYK：9,0,29,0　　　CMYK：94,90,20,0

胭脂红色搭配三色堇紫，极具张力。给人以妖艳、高贵的视觉感受。

蓝紫色与薄荷绿搭配，仿佛夏季的湖边，给人凉爽、通透之感。

灰玫红搭配牙黄色，明度较低的配色方式，给人安静、典雅的视觉印象。

勃艮第酒红搭配宝石蓝，浓郁的色彩搭配极其亮眼，广泛被成熟女性所喜爱。

配色速查

活泼	娇艳	复古	高端
CMYK：49,100,99,27 CMYK：26,93,89,0 CMYK：18,84,24,0 CMYK：4,32,65,0	CMYK：81,79,0,0 CMYK：33,64,0,0 CMYK：67,0,63,0 CMYK：8,29,70,0	CMYK：30,65,39,0 CMYK：22,75,63,0 CMYK：15,28,65,0 CMYK：57,97,56,13	CMYK：25,58,0,0 CMYK：14,21,83,0 CMYK：35,99,31,0 CMYK：76,82,0,0

这是一则洗发露品牌的广告设计。不难看出画面打破常规，主体元素为洗发露外轮廓形状，即使站在远处观望该广告，也同样清晰可见，变相打响品牌知名度。

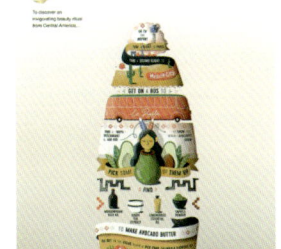

整个画画色彩对比较弱，呈现暖色调，整体给人温暖、舒适的感觉。

色彩点评

- 黄调的主体元素具有很强的立体效果，里面的细节像极了洗发露正在加工时的状态。
- 米色背景如同轻盈的泡沫，给人舒适、温馨的感觉。

CMYK: 5,8,12,0　　CMYK: 25,39,72,0
CMYK: 9,78,59,0　　CMYK: 65,33,86,0

推荐色彩搭配

C: 64	C: 17	C: 76	C: 8	C: 6	C: 69	C: 19	C: 17	C: 40	C: 12	C: 30	C: 45
M: 67	M: 18	M: 60	M: 55	M: 56	M: 42	M: 20	M: 75	M: 90	M: 30	M: 35	M: 56
Y: 100	Y: 40	Y: 71	Y: 94	Y: 73	Y: 99	Y: 26	Y: 53	Y: 79	Y: 79	Y: 49	Y: 84
K: 8	K: 0	K: 21	K: 0	K: 0	K: 2	K: 0	K: 0	K: 4	K: 0	K: 0	K: 2

这是一款关于教育的广告设计，画面主体为两个人拿着望远镜进行观看，望远镜的独特造型引起观者思考，意在向大家展示"挑战你的思维"。

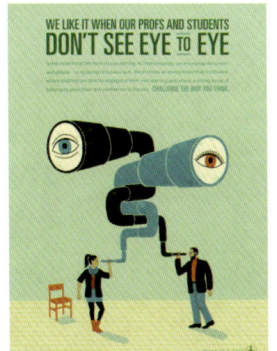

整个画面采用低纯度的配色方案，色调柔和，让画面少了些许"攻击性"。

色彩点评

- 背景中淡青色与浅黄色进行拼接，使画面更加充实，从而增强画面空间感。
- 望远镜颜色与人物颜色相同，加上特殊的物体穿插方式，使画面极具趣味性。

CMYK: 33,6,41,0　　CMYK: 13,8,44,0
CMYK: 88,83,83,73　　CMYK: 81,41,37,0

推荐色彩搭配

C: 14	C: 73	C: 31	C: 50	C: 64	C: 54	C: 94	C: 13	C: 84	C: 86	C: 18	C: 47
M: 9	M: 40	M: 24	M: 21	M: 12	M: 48	M: 87	M: 73	M: 37	M: 50	M: 8	M: 0
Y: 71	Y: 37	Y: 23	Y: 58	Y: 51	Y: 22	Y: 80	Y: 65	Y: 80	Y: 44	Y: 41	Y: 25
K: 0	K: 0	K: 0	K: 0	K: 0	K: 0	K: 72	K: 0	K: 1	K: 0	K: 0	K: 0

第5章　商业插画设计的应用方向

这是一款果汁的广告设计。画面中果汁四溅，明亮的橙黄色配上健康的绿色，可以更好地衬托出产品的健康和美味。

CMYK: 7,39,83,0　　CMYK: 68,26,81,0
CMYK: 35,95,70,1　　CMYK: 8,72,80,1

色彩点评

- 以橙色作为主色，能够促进人们的食欲，被广泛应用于食品广告中。
- 将饮品包装与鲜橙进行有机结合，体现食材更加天然，散发出该产品诱人的气息，同时给人一种活力四射的感觉。
- 以红色作为点缀色，与橙色形成对比色，与绿色形成互补色，使整个画面给人一种冲突、碰撞的感觉，让人感觉精力充沛。

推荐色彩搭配

C: 0	C: 13	C: 23	C: 6
M: 32	M: 73	M: 33	M: 51
Y: 7	Y: 52	Y: 65	Y: 68
K: 0	K: 0	K: 0	K: 0

C: 28	C: 32	C: 46	C: 17
M: 59	M: 0	M: 0	M: 16
Y: 0	Y: 82	Y: 34	Y: 86
K: 0	K: 0	K: 0	K: 0

C: 29	C: 8	C: 38	C: 19
M: 62	M: 32	M: 0	M: 0
Y: 100	Y: 81	Y: 77	Y: 75
K: 0	K: 0	K: 0	K: 0

这是一款阿根廷城市形象广告设计，以自行车为主体，突出低碳环保的城市主题。

CMYK: 39,41,23,0
CMYK: 10,8,13,0
CMYK: 87,83,83,72

色彩点评

- 在浅灰紫背景下使用蝴蝶及灯泡作为自行车的车轮，新意十足，时尚而富有神秘感。
- 黑色线条组成的自行车车体，轮廓清晰，给人干净、闲适的印象。
- 整个画面采用低纯度的配色方案，对比较弱，给人温柔、亲切的感觉。

推荐色彩搭配

C: 63	C: 70	C: 49	C: 39
M: 100	M: 96	M: 63	M: 41
Y: 44	Y: 64	Y: 0	Y: 23
K: 5	K: 46	K: 0	K: 0

C: 40	C: 20	C: 26	C: 55
M: 42	M: 42	M: 30	M: 65
Y: 23	Y: 3	Y: 39	Y: 38
K: 0	K: 0	K: 0	K: 0

C: 37	C: 58	C: 83	C: 67
M: 52	M: 95	M: 100	M: 57
Y: 10	Y: 49	Y: 32	Y: 33
K: 0	K: 6	K: 1	K: 0

5.4　卡片设计

色彩调性： 博大、严谨、冷静、理性、潮流、高端、灵活。
常用主题色：

CMYK: 96,78,1,0　　CMYK: 7,68,97,0　　CMYK: 80,42,22,0　　CMYK: 5,42,92,0　　CMYK: 71,15,52,0　　CMYK: 100,100,59,22

常用色彩搭配

CMYK: 7,68,97,0
CMYK: 68,70,18,0

CMYK: 96,78,1,0
CMYK: 56,0,77,0

CMYK: 5,42,92,0
CMYK: 59,0,24,0

CMYK: 80,42,22,0
CMYK: 34,20,25,0

合理地使用橘红搭配江户紫，使画面严谨、稳重的同时更加生动活泼。

蔚蓝色搭配草绿色，纯度较高，使画面十分明亮，给人一种前卫、科技的感受。

万寿菊黄搭配天青色，鲜艳明亮，使人心情舒畅、愉悦。

用表达科技、智慧的青蓝色来搭配严谨、低调的灰色，富有强烈的科技感。

配色速查

| 冷静 | 灵活 | 潮流 | 理性 |

CMYK: 80,42,22,0
CMYK: 92,80,25,0
CMYK: 15,12,11,0
CMYK: 53,0,51,0

CMYK: 71,15,52,0
CMYK: 89,58,33,0
CMYK: 0,0,0,0
CMYK: 34,6,86,0

CMYK: 5,42,92,0
CMYK: 100,94,46,5
CMYK: 47,9,11,0
CMYK: 38,0,54,0

CMYK: 100,100,59,22
CMYK: 51,0,14,0
CMYK: 6,0,32,0
CMYK: 71,15,53,0

这是一款名片设计。卡片的一面平铺排列了可爱的花朵图案。插画部分采用满版型的构图，但图形与图形之间留有空隙，形成"透气感"，避免了画面沉闷与拥挤。

色彩点评

- 卡片整体采用对比色的配色，蓝色与黄色为对比色关系，整体给人活力、积极的感觉。
- 在蓝色底色的衬托下，黄色的花朵鲜活、醒目。
- 绿色的树叶和蓝色的装饰让画面颜色更加丰富，让画面效果更加活泼、可爱。

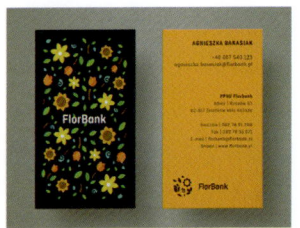

CMYK: 95,95,50,27
CMYK: 20,30,95,0
CMYK: 58,15,85,0
CMYK: 11,58,75,0

推荐色彩搭配

C: 9	C: 100	C: 26	C: 38
M: 54	M: 100	M: 20	M: 71
Y: 77	Y: 55	Y: 20	Y: 100
K: 0	K: 5	K: 0	K: 2

C: 52	C: 13	C: 15	C: 74
M: 64	M: 10	M: 71	M: 39
Y: 100	Y: 10	Y: 68	Y: 27
K: 12	K: 0	K: 0	K: 0

C: 7	C: 15	C: 6	C: 67
M: 12	M: 19	M: 56	M: 73
Y: 14	Y: 58	Y: 69	Y: 100
K: 0	K: 0	K: 0	K: 46

这是一款名片设计，卡片的一面印有鲸鱼戏球的画面，皮球的图案采用印章的方式印在卡片上方，这样皮球图案可以印在卡片的任何地方，画面的效果就变得多样化。

色彩点评

- 白色能够更好地衬托其他颜色，让画面看起来更纯净。
- 卡片中的青绿色颜色纯度高，视觉效果鲜明，让人过目难忘。
- 青绿色搭配橘黄色，形成对比色的关系，让卡片的视觉效果活泼、生动。

CMYK: 0,0,0,0
CMYK: 75,12,36,0
CMYK: 5,65,75,0

推荐色彩搭配

C: 84	C: 27	C: 87	C: 91
M: 82	M: 27	M: 59	M: 64
Y: 71	Y: 71	Y: 19	Y: 58
K: 56	K: 0	K: 0	K: 16

C: 71	C: 8	C: 11	C: 93
M: 28	M: 6	M: 21	M: 88
Y: 14	Y: 6	Y: 30	Y: 89
K: 0	K: 0	K: 0	K: 80

C: 49	C: 72	C: 86	C: 36
M: 59	M: 13	M: 52	M: 28
Y: 70	Y: 34	Y: 15	Y: 27
K: 3	K: 0	K: 0	K: 0

这是插画在名片设计中的应用。将各种食材平铺排列，很容易就让人联想到这是一个与美食相关的行业。

色彩点评

- 整个卡片色彩丰富，颜色纯度较低，给人可爱、俏皮的感觉。
- 插画部分，绿色占了很大一部分面积，所以能够给人健康、天然的心理暗示。
- 卡片以白色作为底色，能够起到衬托色彩的作用，并保持了整个卡片清爽、干净的视觉效果。

CMYK: 10,8,3,0
CMYK: 60,9,60,0
CMYK: 13,16,50,0
CMYK: 12,50,68,0
CMYK: 20,83,66,0

推荐色彩搭配

C: 88	C: 0	C: 17	C: 0
M: 60	M: 0	M: 1	M: 55
Y: 18	Y: 0	Y: 80	Y: 87
K: 0	K: 0	K: 0	K: 0

C: 10	C: 62	C: 0	C: 100
M: 37	M: 29	M: 0	M: 100
Y: 75	Y: 7	Y: 0	Y: 52
K: 0	K: 0	K: 0	K: 13

C: 70	C: 17	C: 6	C: 40
M: 15	M: 18	M: 63	M: 88
Y: 65	Y: 68	Y: 68	Y: 77
K: 0	K: 0	K: 0	K: 3

这是一款儿童服装的吊牌设计。以火箭作为卡片的造型，更像一个小玩具，迎合了小孩子的喜好，让品牌在孩子心中留下深刻的印象。

色彩点评

- 整个卡片以亮灰色为底色，整体效果清爽、纯洁，让家长感觉到放心。
- 粉色与青色的搭配活泼、明快，能够感受到童趣与纯真。
- 中明度的灰色与卡片的灰色相呼应，既能保证画面整体色调的轻快感，又能起到丰富画面层次的作用。

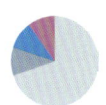

CMYK: 17,11,7,0
CMYK: 40,28,12,0
CMYK: 70,30,0,0
CMYK: 20,70,6,0

推荐色彩搭配

C: 8	C: 70	C: 3	C: 94
M: 69	M: 12	M: 5	M: 73
Y: 55	Y: 4	Y: 11	Y: 35
K: 0	K: 0	K: 0	K: 0

C: 46	C: 61	C: 5	C: 91
M: 0	M: 25	M: 28	M: 79
Y: 12	Y: 23	Y: 73	Y: 56
K: 0	K: 0	K: 0	K: 25

C: 49	C: 19	C: 11	C: 100
M: 49	M: 15	M: 81	M: 100
Y: 6	Y: 14	Y: 48	Y: 65
K: 0	K: 0	K: 0	K: 49

5.5 VI设计

色彩调性： 舒适、低调、自然、纯净、清新、单调。

常用主题色：

CMYK: 14,18,79,0　　CMYK: 37,1,17,0　　CMYK: 4,41,22,0　　CMYK: 0,3,8,0　　CMYK: 14,23,36,0　　CMYK: 42,13,70,0

常用色彩搭配

CMYK: 19,100,69,0 CMYK: 67,42,18,0	CMYK: 4,41,22,0 CMYK: 67,14,0,0	CMYK: 0,3,8,0 CMYK: 19,3,70,0	CMYK: 14,23,36,0 CMYK: 100,100,59,22
金色搭配青蓝色，该种配色明快、亮眼，同时又给人一种欢快和活力感。	瓷青搭配灰绿色，富有春意，给人一种清新、明净、淡雅的视觉效果。	纯净的白色与低调的灰色相搭配，给人一种低调、简约的印象。	淡粉色搭配土著黄，原宿风十足，令人仿佛闻到一股大自然的气息，倍感舒适。

配色速查

自然	低调	清新	纯净
CMYK: 37,1,17,0 CMYK: 53,31,98,0 CMYK: 28,0,29,0 CMYK: 25,11,68,0	CMYK: 14,23,36,0 CMYK: 62,38,22,0 CMYK: 9,9,10,0 CMYK: 64,70,53,0	CMYK: 42,13,70,0 CMYK: 5,37,53,0 CMYK: 45,32,10,0 CMYK: 3,3,18,0	CMYK: 14,23,36,0 CMYK: 75,12,73,0 CMYK: 26,19,44,0 CMYK: 26,0,10,0

这是插画在VI作品中的应用。将一些简单、常见的几何图层组合在一起，制作成VI设计中的标准图案，并应用在包装、办公用品中。

色彩点评

- 企业的标准色为蓝色，给人智慧、理性、值得信赖的感觉。
- 图案部分采用绿色、青色和橘黄色，这几种颜色纯度高，与蓝色形成强有力的反差，让配色效果活泼生动，富有朝气。
- 将几种常见的图形作为企业标准图案，通过鲜明的配色赋予作品更强的生命力。

CMYK: 0,0,0,0
CMYK: 98,82,25,0
CMYK: 0,50,85,0
CMYK: 73,0,93,0
CMYK: 73,15,18,0

推荐色彩搭配

C:66	C:11	C:77	C:61	C:4	C:70	C:3	C:94	C:81	C:54	C:15	C:100
M:33	M:5	M:42	M:0	M:42	M:12	M:5	M:73	M:48	M:0	M:7	M:100
Y:13	Y:6	Y:84	Y:27	Y:91	Y:4	Y:11	Y:35	Y:23	Y:22	Y:48	Y:55
K:0	K:0	K:3	K:0	K:0	K:0	K:0	K:0	K:0	K:0	K:0	K:28

这是商业插画在VI设计中的应用。以形态各异的树叶作为企业的标准图案，将其应用在包装、咖啡杯等物品上，既能够起到装饰作用，又可以建立品牌效应。

色彩点评

- 插画部分采用低纯度的配色方案，色调细腻、柔和。
- 浅玫红色的主色给人温柔、恬静的感觉，让人心生好感。
- 插画应用在包装、茶杯上时，会以白色作为底色，这样能够更好地衬托图案，让图案发挥最大的作用。

CMYK: 0,70,60,0 CMYK: 1,17,25,0
CMYK: 68,40,45,0 CMYK: 90,95,44,11

推荐色彩搭配

C:64	C:17	C:76	C:8	C:6	C:69	C:19	C:17	C:40	C:12	C:30	C:45
M:67	M:18	M:60	M:55	M:56	M:42	M:20	M:75	M:90	M:30	M:35	M:56
Y:100	Y:40	Y:71	Y:94	Y:73	Y:99	Y:26	Y:53	Y:79	Y:79	Y:49	Y:84
K:8	K:0	K:21	K:0	K:0	K:2	K:0	K:0	K:4	K:0	K:0	K:2

这是一款化妆品品牌的VI 设计。标准图案部分以椭圆图案和女性面部线条组合而成，曲线象征着女性温柔、细腻的美。

色彩点评

- 企业以橘红色为主色调，鲜艳、醒目。
- 标准图案部分以同类色进行配色，整体色调协调、统一。
- 橘红色调搭配在一起，对比较弱，展现了一种复古美。

CMYK: 8,65,68,0　CMYK: 25,88,90,0
CMYK: 1,30,30,0

推荐色彩搭配

C: 51	C: 55	C: 6	C: 53	C: 17	C: 32	C: 2	C: 6	C: 93	C: 38	C: 7	C: 58
M: 68	M: 80	M: 21	M: 51	M: 52	M: 93	M: 27	M: 52	M: 88	M: 83	M: 21	M: 86
Y: 78	Y: 100	Y: 33	Y: 100	Y: 65	Y: 93	Y: 32	Y: 54	Y: 89	Y: 98	Y: 67	Y: 100
K: 10	K: 32	K: 0	K: 3	K: 0	K: 0	K: 0	K: 0	K: 80	K: 3	K: 0	K: 47

该品牌以装饰风格的插画作为企业的标准图案，并将图案应用在名片、纸袋中。图案部分采用对称的几何图形，而颜色的搭配让简单的图形更具形式美感。

色彩点评

- 插画部分采用低明度的配色，深灰紫给人稳重、成熟的感觉。
- 浅卡其色搭配深紫灰色，能够减轻深色调的压抑感。
- 插画部分明暗对比鲜明，加上严谨的对称图案，能够吸引公众的注意力并产生记忆，从而提高品牌效应。

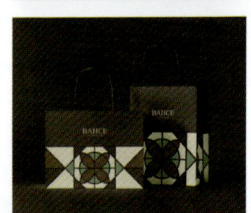

CMYK: 65,70,62,18　CMYK: 16,17,25,0
CMYK: 75,80,60,31　CMYK: 60,35,47,0

推荐色彩搭配

C: 65	C: 70	C: 10	C: 6	C: 72	C: 77	C: 60	C: 72	C: 70	C: 12	C: 44	C: 78
M: 72	M: 81	M: 18	M: 55	M: 80	M: 90	M: 37	M: 75	M: 70	M: 15	M: 20	M: 85
Y: 63	Y: 60	Y: 25	Y: 55	Y: 72	Y: 63	Y: 50	Y: 55	Y: 52	Y: 19	Y: 50	Y: 63
K: 22	K: 30	K: 0	K: 0	K: 48	K: 45	K: 0	K: 15	K: 8	K: 0	K: 0	K: 43

5.6 UI设计

色彩调性： 新鲜、富饶、宽阔、优美、温馨、舒适、沉静。

常用主题色：

| CMYK: 61,36,30,0 | CMYK: 75,40,0,0 | CMYK: 100,88,54,23 | CMYK: 71,15,52,0 | CMYK: 89,51,77,13 | CMYK: 40,50,96,0 |

常用色彩搭配

CMYK: 100,88,54,23　　　CMYK: 71,15,52,0　　　CMYK: 40,50,96,0　　　CMYK: 75,40,0,0
CMYK: 50,48,100,1　　　CMYK: 97,84,55,26　　　CMYK: 11,8,8,0　　　CMYK: 14,86,35,0

普鲁士蓝与土著黄相搭配，整体颜色较暗，给人一种高档、华丽之感。　　绿松石绿搭配蓝黑色，纯度较低，应用于商业插画中能让人有亲切感。　　卡其黄搭配浅灰色，这种搭配虽不艳丽，但会给人沉稳、踏实的感受。　　道奇蓝与橙黄搭配，颜色纯净，醒目而不张扬，能准确地向受众传达广告主题。

配色速查

| 新鲜 | 宽阔 | 舒适 | 富饶 |

CMYK: 61,36,30,0　　　CMYK: 100,88,54,23　　　CMYK: 40,50,96,0　　　CMYK: 89,51,77,13
CMYK: 47,0,89,0　　　CMYK: 28,12,89,0　　　CMYK: 10,3,30,0　　　CMYK: 85,80,32,1
CMYK: 39,31,95,0　　　CMYK: 78,39,96,2　　　CMYK: 68,63,100,31　　　CMYK: 15,0,41,0
CMYK: 1,3,3,0　　　CMYK: 52,35,1,0　　　CMYK: 18,2,63,0　　　CMYK: 23,36,87,0

这是插画在手机App中的应用，可爱的卡通形象贯穿整个应用，形成一个有趣的故事链，让用户在浏览、翻阅的过程中不会感觉枯燥、乏味。

CMYK: 0,5,8,0
CMYK: 3,30,65,0
CMYK: 40,0,7,0
CMYK: 0,70,18,0

色彩点评

- 手机App整体采用暖色调，黄色与米色同为暖色，整体给人热情、温柔的感觉。
- 插画部分则采用青色调，与暖色产生对比效果。
- 少量的粉色作为点缀，让色彩情感更加丰富，让画面效果更加活泼。

推荐色彩搭配

C: 88	C: 0	C: 17	C: 0
M: 60	M: 0	M: 1	M: 55
Y: 18	Y: 0	Y: 80	Y: 87
K: 0	K: 0	K: 0	K: 0

C: 10	C: 62	C: 0	C: 100
M: 37	M: 29	M: 0	M: 100
Y: 75	Y: 7	Y: 0	Y: 52
K: 0	K: 0	K: 0	K: 13

C: 87	C: 18	C: 38	C: 20
M: 83	M: 72	M: 30	M: 16
Y: 62	Y: 2	Y: 29	Y: 74
K: 40	K: 0	K: 0	K: 0

这是插画在网页设计中的应用，插画以环保作为主题，小象趴在割去象牙的大象身上，淡红色的血液从大象身中流淌出来，虽然没有鲜明的色彩，但这种平静的叙述方法更能突出偷猎者的罪行。

CMYK: 30,13,0,0
CMYK: 98,85,4,0
CMYK: 40,0,7,0
CMYK: 0,75,60,0

色彩点评

- 整个页面采用白色为底色，这样能够将插画部分很好地衬托出来。
- 插画部分采用冷色调，与传统印象中的非洲草原的色彩印象截然相反，让人印象深刻。
- 画面中的红色虽然饱和度偏低，但是也足够抢眼，能够让人感受到残酷与血腥。

推荐色彩搭配

C: 76	C: 24	C: 84	C: 64
M: 25	M: 18	M: 56	M: 0
Y: 16	Y: 17	Y: 87	Y: 54
K: 0	K: 0	K: 25	K: 0

C: 86	C: 60	C: 43	C: 69
M: 74	M: 0	M: 0	M: 58
Y: 40	Y: 33	Y: 64	Y: 57
K: 3	K: 0	K: 0	K: 6

C: 89	C: 9	C: 66	C: 100
M: 75	M: 7	M: 6	M: 90
Y: 26	Y: 5	Y: 25	Y: 51
K: 0	K: 0	K: 0	K: 21

这是一个登录界面。界面左侧为登录控件，右侧用插画进行装饰，让访客在登录的过程也不会感觉枯燥。

色彩点评

- 界面以紫色为主色调，整体给人细腻、神秘的感觉。
- 虽然画面中黄色的面积相对较小，但是因为黄色与紫色为互补色，在紫色的衬托下黄色在画面中特别引人注目。
- 洋红色的点缀色，是画面中最抢眼的颜色，让画面多了几分活力、动感。

CMYK: 85,95,17,0
CMYK: 67,75,0,0
CMYK: 1,40,90,0
CMYK: 0,92,45,0

推荐色彩搭配

C: 66	C: 83	C: 5	C: 0	C: 100	C: 67	C: 45	C: 100	C: 90	C: 11	C: 66	C: 8
M: 75	M: 95	M: 90	M: 40	M: 94	M: 48	M: 100	M: 100	M: 85	M: 75	M: 34	M: 55
Y: 0	Y: 17	Y: 22	Y: 90	Y: 9	Y: 3	Y: 57	Y: 67	Y: 85	Y: 0	Y: 0	Y: 94
K: 0	K: 0	K: 0	K: 0	K: 0	K: 0	K: 3	K: 57	K: 76	K: 0	K: 0	K: 0

这是一个网站的首页设计，将简约风格的卡通插画作为视觉重心，让访客眼前一亮，产生浏览下去的欲望。

色彩点评

- 整个网页以正黄色为主色调，大面积的正黄色色彩纯度高，给人明艳、刺激的感觉。
- 画面中的白色能够减轻大面积正黄色给人的压迫感。
- 整个画面以少量的青色作为点缀色，让画面显得活泼生动，富有青春气息。

CMYK: 6,12,87,0
CMYK: 6,60,95,0
CMYK: 66,7,6,0
CMYK: 77,77,77,55

推荐色彩搭配

C: 23	C: 13	C: 16	C: 9	C: 15	C: 11	C: 79	C: 46	C: 21	C: 15	C: 15	C: 93
M: 73	M: 10	M: 18	M: 52	M: 32	M: 68	M: 73	M: 69	M: 71	M: 0	M: 45	M: 88
Y: 92	Y: 10	Y: 82	Y: 84	Y: 81	Y: 65	Y: 79	Y: 100	Y: 99	Y: 51	Y: 94	Y: 89
K: 0	K: 0	K: 0	K: 0	K: 0	K: 0	K: 53	K: 7	K: 0	K: 0	K: 0	K: 80

5.7 书籍装帧设计

色彩调性： 舒心、阳光、活力、活跃、危险、安静。

常用主题色：

CMYK：70,0,78,0　　CMYK：70,13,10,0　　CMYK：36,0,63,0　　CMYK：0,3,8,0　　CMYK：8,80,90,0　　CMYK：61,78,0,0

常用色彩搭配

CMYK：70,13,10,0　　CMYK：36,0,63,0　　CMYK：70,0,78,0　　CMYK：0,3,8,0
CMYK：6,5,6,0　　　CMYK：7,47,72,0　　CMYK：13,3,64,0　　CMYK：8,25,70,0

天蓝色搭配浅灰色，犹如蓝天上飘浮着白云，使旅者心情愉悦。

嫩绿色加橙黄色，能为人带来好的心情，散发着活泼开朗、幸福喜悦的气息。

鲜绿色搭配香蕉黄，让人好似置身于夏日的森林中，能够全身心得到释放。

浅粉色搭配橙黄色，给人一种美丽而神圣的感觉，令女性消费者情有独钟。

配色速查

安静	阳光	活力	舒心
CMYK：36,0,63,0　　CMYK：73,10,78,0　　CMYK：100,98,50,5　　CMYK：71,75,0,0	CMYK：70,13,10,0　　CMYK：0,63,37,0　　CMYK：9,0,62,0　　CMYK：83,74,0,0	CMYK：61,78,0,0　　CMYK：7,6,13,0　　CMYK：1,41,61,0　　CMYK：76,66,43,2	CMYK：0,3,8,0　　CMYK：54,87,67,18　　CMYK：87,79,50,14　　CMYK：24,18,18,0

这是插画在书籍封面设计中的应用。封面主要描绘了层层开启的大门，大门的图案充满异域风情。

CMYK: 15,15,15,0
CMYK: 75,18,26,0
CMYK: 95,83,15,0

色彩点评

- 画面配色简单，采用冷色调，整体给人干净、清爽的感觉。
- 亮灰色的底色搭配青色、蓝色，不禁让人联想到美丽的圣托里尼。
- 画面近大远小的关系，让平面空间产生向内延伸的视觉效果。

推荐色彩搭配

C: 32	C: 51	C: 85	C: 15
M: 18	M: 13	M: 67	M: 35
Y: 21	Y: 19	Y: 49	Y: 51
K: 0	K: 0	K: 8	K: 0

C: 92	C: 45	C: 7	C: 47
M: 82	M: 49	M: 0	M: 49
Y: 65	Y: 62	Y: 34	Y: 28
K: 46	K: 0	K: 0	K: 0

C: 70	C: 40	C: 64	C: 80
M: 34	M: 3	M: 55	M: 54
Y: 33	Y: 10	Y: 59	Y: 11
K: 0	K: 0	K: 4	K: 0

这是插画在书籍排版中的应用。根据文章的主题，在版面中装饰相应的插画，既能让版面更有吸引力，也能减轻阅读压力，从而留下良好印象。

CMYK: 65,27,65,0
CMYK: 7,23,70,0
CMYK: 40,90,70,3

色彩点评

- 插画以蔬菜为主题，清新的绿色给人自然、健康的感觉。
- 插画中少量的黄色和红色让画面多了几分活泼之感。
- 插画中亮灰色的加入能够丰富画面的层次，让画面色调更加柔和。

推荐色彩搭配

C: 42	C: 49	C: 53	C: 32
M: 66	M: 11	M: 15	M: 46
Y: 90	Y: 52	Y: 28	Y: 83
K: 3	K: 0	K: 0	K: 0

C: 39	C: 19	C: 37	C: 41
M: 13	M: 14	M: 52	M: 76
Y: 30	Y: 15	Y: 65	Y: 86
K: 0	K: 0	K: 0	K: 4

C: 28	C: 46	C: 45	C: 60
M: 17	M: 7	M: 59	M: 12
Y: 81	Y: 26	Y: 100	Y: 67
K: 0	K: 0	K: 3	K: 0

这是插画在杂志内页中的应用。因为插画部分颜色简单,所以部分文字直接叠放在插画上方,让二者形成互动关系,紧密联系。

色彩点评

- 版面右侧部分的插画内容简单,配色单纯,用色较少,容易被人理解和接受。
- 灰色的底色,让画面内容多了几分稳重,并与卡通人物不开心的表情相呼应。
- 高纯度的紫色非常醒目,容易吸引读者注意。

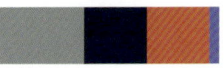

CMYK: 45,40,25,0
CMYK: 100,100,47,2
CMYK: 15,80,55,0
CMYK: 65,65,0,0

推荐色彩搭配

C: 74	C: 87	C: 80	C: 100
M: 45	M: 53	M: 68	M: 100
Y: 11	Y: 37	Y: 37	Y: 54
K: 0	K: 0	K: 1	K: 6

C: 92	C: 84	C: 70	C: 29
M: 91	M: 46	M: 89	M: 4
Y: 66	Y: 33	Y: 0	Y: 10
K: 53	K: 0	K: 0	K: 0

C: 100	C: 95	C: 21	C: 53
M: 100	M: 76	M: 9	M: 48
Y: 68	Y: 39	Y: 6	Y: 54
K: 60	K: 3	K: 0	K: 0

这是一个以古董车为主题的版面。版面以汽车插画来吸引读者注意,然后通过醒目的标题和紧凑的文字排版传递信息。

色彩点评

- 整个版面色彩饱和度偏低,颜色对比较弱,给人一种复古、怀旧的感觉。
- 多幅插画组合在版面中,通过相同的底色找到统一、协调感。
- 画面中的绿色、红色颜色纯度偏高,在低纯度色彩的衬托下更显眼,起到了点缀色的作用。

CMYK: 20,27,30,0
CMYK: 73,60,35,0
CMYK: 48,81,80,15
CMYK: 60,22,87,0
CMYK: 40,95,97,4

推荐色彩搭配

C: 63	C: 52	C: 9	C: 93
M: 65	M: 33	M: 6	M: 88
Y: 71	Y: 31	Y: 4	Y: 86
K: 18	K: 0	K: 0	K: 88

C: 39	C: 34	C: 84	C: 38
M: 60	M: 52	M: 77	M: 29
Y: 66	Y: 100	Y: 72	Y: 65
K: 1	K: 0	K: 53	K: 0

C: 67	C: 14	C: 0	C: 37
M: 76	M: 6	M: 0	M: 57
Y: 91	Y: 33	Y: 0	Y: 74
K: 51	K: 0	K: 0	K: 0

5.8 创意插画设计

色彩调性：希望、安全、健康、沉着、冰冷、消极。
常用主题色：

CMYK: 56,13,47,0　　CMYK: 85,40,58,1　　CMYK: 84,48,11,0　　CMYK: 0,3,8,0　　CMYK: 19,100,100,0　　CMYK: 14,23,36,0

常用色彩搭配

CMYK: 56,13,47,0　　CMYK: 85,40,58,1　　CMYK: 1,3,8,0　　CMYK: 19,100,100,0
CMYK: 67,42,18,0　　CMYK: 67,14,0,0　　CMYK: 19,3,70,0　　CMYK: 100,100,59,22

青瓷绿搭配橙黄，是一种鲜活而富有生机的配色方式，常给人带来希望。

孔雀绿搭配水青色，二者明度较高，充分体现出既清凉又坚实的视觉效果。

白色搭配碧绿，给人以空间感，可让人感受到理性、冷静的气氛。

经典的鲜红搭配沉稳的灰色，使整体画面在健康中洋溢着活泼而和谐的气息。

配色速查

健康	希望	沉着	冰冷

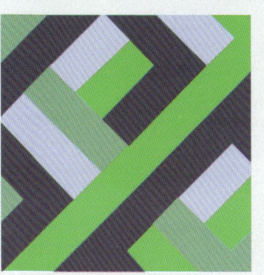

CMYK: 84,48,11,0　　CMYK: 14,23,36,0　　CMYK: 56,13,47,0　　CMYK: 84,48,11,0
CMYK: 93,70,47,8　　CMYK: 10,55,86,0　　CMYK: 63,0,81,0　　CMYK: 51,42,40,0
CMYK: 0,0,0,0　　　CMYK: 13,4,47,0　　CMYK: 28,20,0,0　　CMYK: 66,77,78,44
CMYK: 34,6,86,0　　CMYK: 68,3,21,0　　CMYK: 84,74,41,3　　CMYK: 8,2,68,0

这是一幅儿童插画作品。插画笔触细腻，色彩温柔，描绘了美人鱼在鱼缸里面的场景。

色彩点评

- 整个画面采用柔和的粉色调，颜色对比较弱，给人温柔、平和的视觉感受。
- 画面以淡紫色为辅助色，为画面增添了神秘感，让画面色彩变得更加浪漫。
- 青蓝色的点缀色，颜色较深，与画面主色调柔和的色彩形成对比。

CMYK: 8,50,25,0
CMYK: 35,45,0,0
CMYK: 75,50,17,0
CMYK: 0,10,12,0

推荐色彩搭配

| C:80 M:76 Y:74 K:53 | C:32 M:92 Y:51 K:0 | C:6 M:66 Y:19 K:0 | C:75 M:58 Y:67 K:15 | C:59 M:96 Y:17 K:0 | C:86 M:68 Y:0 K:0 | C:31 M:48 Y:0 K:0 | C:12 M:14 Y:89 K:0 | C:88 M:84 Y:84 K:74 | C:75 M:14 Y:77 K:0 | C:73 M:100 Y:43 K:4 | C:18 M:89 Y:36 K:0 |

这是一幅水彩画作品，描绘了生长在山坡上的仙人掌开满了彩色的小花，鸟儿在花丛中捕食的画面。

色彩点评

- 画面采用青绿色调，色调沉稳、神秘。
- 画面中灰色部分起到中和、过渡的作用。
- 彩色的花朵让画面生机勃勃，与岩石、仙人掌形成鲜明的反差。

CMYK: 95,75,72,50
CMYK: 85,55,60,10
CMYK: 65,45,42,0
CMYK: 0,90,45,0
CMYK: 30,0,88,0

推荐色彩搭配

| C:88 M:57 Y:43 K:1 | C:50 M:41 Y:39 K:0 | C:7 M:5 Y:5 K:0 | C:70 M:66 Y:77 K:30 | C:69 M:34 Y:32 K:0 | C:84 M:55 Y:65 K:12 | C:24 M:14 Y:11 K:0 | C:90 M:56 Y:100 K:30 | C:74 M:52 Y:46 K:1 | C:31 M:6 Y:18 K:0 | C:85 M:50 Y:38 K:0 | C:97 M:100 Y:68 K:60 |

这是一幅人物插画。人物整体造型夸张，充满恶毒的眼神、尖锐的牙齿、绿色的头发都在向人们暗示着这是一个反面角色。

色彩点评

- 高纯度的绿色头发是整个画面中最吸引人的地方，象征着阴险、恶毒。
- 深酒红色的眼眶在苍白的脸上显得格外突出。
- 绿色的眼球和头发的颜色相呼应，都透露着邪恶与狡诈。

CMYK: 85,83,65,45
CMYK: 12,7,1,0
CMYK: 40,10,88,0
CMYK: 60,90,60,22

推荐色彩搭配

C: 80	C: 47	C: 68	C: 65
M: 73	M: 40	M: 37	M: 78
Y: 74	Y: 38	Y: 100	Y: 68
K: 50	K: 0	K: 1	K: 33

C: 65	C: 58	C: 40	C: 85
M: 92	M: 65	M: 32	M: 82
Y: 62	Y: 51	Y: 30	Y: 78
K: 30	K: 3	K: 0	K: 66

C: 65	C: 81	C: 79	C: 58
M: 40	M: 53	M: 88	M: 44
Y: 97	Y: 100	Y: 78	Y: 32
K: 1	K: 21	K: 68	K: 0

这是一幅以城市为主题的插画作品。在落日余晖下，整个城市显得温暖、惬意。

色彩点评

- 作品为中明度色彩基调，黄褐色与褐色的搭配使画面弥漫着浓厚的复古情怀。
- 画面中高光部分的黄色与阴影部分紫灰色形成冷暖对比，让画面层次丰富。
- 整个画面的颜色是非常丰富的，但因为颜色纯度低，所以并不会显得杂乱无章。

CMYK: 66,80,72,45
CMYK: 0,47,80,0
CMYK: 40,52,47,0
CMYK: 5,22,80,0
CMYK: 36,33,85,0

推荐色彩搭配

C: 35	C: 2	C: 30	C: 1
M: 45	M: 47	M: 32	M: 40
Y: 43	Y: 80	Y: 38	Y: 88
K: 0	K: 0	K: 0	K: 0

C: 65	C: 55	C: 10	C: 60
M: 72	M: 45	M: 47	M: 60
Y: 42	Y: 47	Y: 74	Y: 80
K: 1	K: 0	K: 0	K: 15

C: 27	C: 2	C: 1	C: 6
M: 50	M: 35	M: 40	M: 60
Y: 60	Y: 75	Y: 88	Y: 78
K: 0	K: 0	K: 0	K: 0

第6章
商业插画设计的色彩情感

　　色彩是一种视觉语言,具有影响人们心理、唤起人们情感的作用。不同色彩搭配在一起给人的感觉是不同的,例如同样一种红色,与黄色搭配在一起给人的感觉是喜庆,与绿色搭配在一起则是刺激。只有当作品的内容和配色所表达情绪相同时,才能够与观者的情绪产生共鸣,从而为观者留下深刻而难忘的记忆。本章将从色彩情感的角度出发,了解色彩搭配与情感之间的关联。

6.1 清凉

色彩调性： 静谧、自然、成长、洁净、理智、科技、清新。
常用主题色：

CMYK: 55,0,18,0　　CMYK: 62,6,66,0　　CMYK: 75,8,75,0　　CMYK: 62,7,15,0　　CMYK: 80,50,0,0　　CMYK: 14,0,5,0

常用色彩搭配

CMYK: 55,0,18,0　　CMYK: 75,8,75,0　　CMYK: 62,7,15,0　　CMYK: 80,50,0,0
CMYK: 35,7,3,0　　CMYK: 36,0,62,0　　CMYK: 61,0,24,0　　CMYK: 21,0,8,0

青色搭配瓷青色，整体明度较高，亮丽而不俗艳，给人一种宁静、轻松的感受。　　碧绿色搭配黄绿色，清新而不失纯净，同类色对比的配色方式更引人注目。　　水青色搭配深青色，如泉水般凉爽、纯净，仿佛可以净化人的心灵。　　水晶蓝色搭配淡青色，使人联想到清透的海水，令人心情舒畅而平静。

配色速查

自然	清爽	洁净	成长
CMYK: 62,6,66,0	CMYK: 14,0,5,0	CMYK: 23,43,68,0	CMYK: 75,8,75,0
CMYK: 49,0,32,0	CMYK: 62,7,15,0	CMYK: 62,70,84,30	CMYK: 38,0,55,0
CMYK: 18,0,7,0	CMYK: 34,0,31,0	CMYK: 29,90,66,0	CMYK: 15,0,15,0
CMYK: 32,6,7,0	CMYK: 27,0,16,0	CMYK: 77,100,56,28	CMYK: 27,0,16,0

这是酸奶包装盖上的插画。相同的插画风格让包装效果得到了统一，每个口味对应不同的插画，也能体现出商品与商品之间的差别。

CMYK: 85,75,5,0
CMYK: 50,5,6,0
CMYK: 5,17,75,0
CMYK: 15,98,100,0

色彩点评

- 蓝色搭配青色，二者为类似色的关系，给人协调、舒适的视觉感受。
- 插画内容与配色代表着地中海风情。
- 插画中用色较少，白色起到了烘托气氛、过渡的作用。

推荐色彩搭配

C: 22	C: 27	C: 44	C: 73
M: 9	M: 21	M: 28	M: 30
Y: 54	Y: 20	Y: 0	Y: 41
K: 0	K: 0	K: 0	K: 0

C: 47	C: 49	C: 0	C: 76
M: 0	M: 33	M: 0	M: 59
Y: 20	Y: 6	Y: 0	Y: 65
K: 0	K: 0	K: 0	K: 10

C: 74	C: 86	C: 16	C: 53
M: 48	M: 48	M: 10	M: 0
Y: 75	Y: 15	Y: 39	Y: 40
K: 6	K: 0	K: 0	K: 0

这是插画在海报中的应用。画面中插画内容较多，以猫的剪影作为视觉中心，将主题内容摆放在剪影中间，起到了突出主题的作用。

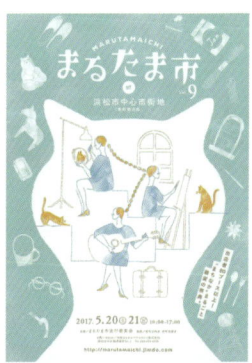

CMYK: 40,5,17,0 CMYK: 0,0,0,0
CMYK: 9,31,70,0 CMYK: 42,11,5,0

色彩点评

- 海报以淡青色作为背景色，颜色纯度较低，给人干净、清爽的感觉。白色区域明度较高，与背景形成对比关系，让画面主次分明。
- 画面中的黄色作为点缀色，让原本清新、纯洁的色彩，多了几分活泼。
- 背景中的卡通元素，通过调整颜色纯度，达到既能丰富画面，又不喧宾夺主的效果。

推荐色彩搭配

C: 41	C: 7	C: 0	C: 62
M: 0	M: 26	M: 0	M: 43
Y: 28	Y: 80	Y: 0	Y: 0
K: 0	K: 0	K: 0	K: 0

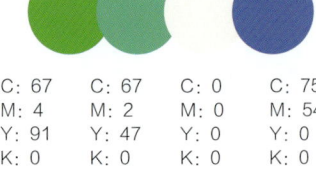

C: 67	C: 67	C: 0	C: 75
M: 4	M: 2	M: 0	M: 54
Y: 91	Y: 47	Y: 0	Y: 0
K: 0	K: 0	K: 0	K: 0

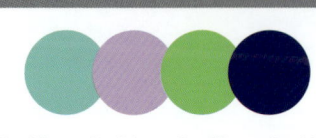

C: 53	C: 24	C: 52	C: 100
M: 0	M: 41	M: 0	M: 94
Y: 26	Y: 0	Y: 66	Y: 31
K: 0	K: 0	K: 0	K: 1

这是一款矿泉水的包装设计。插画简单描述了棕熊捕鱼的画面。这样的画面只会出现在深山之中，象征这款商品的天然与纯净。插画中直线代表"静"，曲线代表"动"，动静结合，富有张力。

色彩点评

- 插画用色简单，白色与宝石蓝的搭配，给人纯净、天然的感觉。
- 画面中棕熊捕鱼的场景形象、生动，富有故事性。
- 红色的鱼与画面色彩形成反差，让包装多了几分灵动色彩。

CMYK: 95,77,0,0　　CMYK: 20,15,0,0
CMYK: 62,80,8,5,47　CMYK: 25,100,100,0

推荐色彩搭配

C: 75	C: 100	C: 90	C: 38	C: 100	C: 88	C: 75	C: 55	C: 100	C: 90	C: 0	C: 68
M: 22	M: 100	M: 75	M: 2	M: 100	M: 66	M: 17	M: 55	M: 100	M: 57	M: 0	M: 1
Y: 26	Y: 60	Y: 0	Y: 17	Y: 60	Y: 0	Y: 20	Y: 12	Y: 60	Y: 37	Y: 0	Y: 10
K: 0	K: 22	K: 0	K: 0	K: 27	K: 0	K: 0	K: 0	K: 15	K: 0	K: 0	K: 0

这是插画在包装上的应用。标签上的插画围绕着文字，并且呼应标签的形状，整体设计非常得体。插画内容带有浓厚的民族色彩，让人觉得另类、新奇。

色彩点评

- 包装中的色彩主要来自于标签部分，低纯度的青绿色给人一种青翠、清新的感觉，这与商品的颜色相互呼应。
- 青绿色搭配青色让包装看起来色调统一但又有细节上的变化。
- 标签中黄色与冷色调形成对比，起到了活跃气氛的作用。

CMYK: 32,2,32,0　　CMYK: 70,0,42,0
CMYK: 10,22,90,0　CMYK: 95,70,45,6

推荐色彩搭配

C: 32	C: 0	C: 15	C: 55	C: 50	C: 50	C: 63	C: 75	C: 93	C: 35	C: 8	C: 50
M: 10	M: 0	M: 0	M: 0	M: 6	M: 0	M: 24	M: 10	M: 80	M: 0	M: 5	M: 11
Y: 17	Y: 0	Y: 22	Y: 40	Y: 44	Y: 30	Y: 45	Y: 62	Y: 50	Y: 27	Y: 86	Y: 30
K: 0	K: 0	K: 0	K: 0	K: 0	K: 0	K: 0	K: 0	K: 18	K: 0	K: 0	K: 0

6.2 温柔

色彩调性：妩媚、热恋、浪漫、抽象、优雅、成熟。

常用主题色：

CMYK: 11,66,4,0　　CMYK: 25,58,0,0　　CMYK: 8,60,24,0　　CMYK: 33,31,7,0　　CMYK: 22,43,8,0　　CMYK: 3,82,23,0

常用色彩搭配

CMYK: 11,66,4,0　　CMYK: 25,58,0,0　　CMYK: 33,31,7,0　　CMYK: 3,82,23,0
CMYK: 3,17,14,0　　CMYK: 67,72,0,0　　CMYK: 22,43,8,0　　CMYK: 31,83,62

深优品紫红色搭配浅粉色，仿佛少女气息扑面而来，是多数女孩心中浪漫的公主梦。

浅玫瑰红色搭配紫色，洋溢着爱的味道，令人们对热恋更加期待和向往。

丁香紫色搭配蔷薇紫色，整体搭配色彩轻柔淡雅，给人一种温柔、娴熟的视觉效果。

玫瑰红色搭配胭脂红，在明度上进行交织，给人一种成熟、高贵之感。

配色速查

妩媚	浪漫	优雅	娇美
CMYK: 71,12,23,0 CMYK: 89,58,33,0 CMYK: 0,0,0,0 CMYK: 34,6,86,0	CMYK: 7,26,27,0 CMYK: 18,44,10,0 CMYK: 27,46,49,0 CMYK: 65,85,47,7	CMYK: 22,43,8,0 CMYK: 33,0,12,0 CMYK: 16,68,34,0 CMYK: 1,53,39,0	CMYK: 33,31,7,0 CMYK: 24,41,0,0 CMYK: 62,29,68,0 CMYK: 47,95,10,0

这是插画在包装上的应用。复古风格的插画搭配烫金的工艺，形成不同的时空的碰撞，让人眼前一亮。

CMYK: 0,60,25,0
CMYK: 10,20,13,0
CMYK: 55,75,0,0
CMYK: 65,85,78,48

色彩点评

- 包装整体采用淡粉色调，颜色纯度较低，给人温柔、舒适的视觉感受。
- 包装配色简单，搭配紫色、金色，让包装充满浪漫色彩。
- 左右对称的布局方式，为包装增添了严肃之感。

推荐色彩搭配

C: 33	C: 8	C: 25	C: 5	C: 11	C: 3	C: 8	C: 22	C: 25	C: 14	C: 8	C: 83
M: 31	M: 60	M: 58	M: 84	M: 66	M: 17	M: 60	M: 43	M: 76	M: 91	M: 63	M: 78
Y: 7	Y: 24	Y: 0	Y: 60	Y: 4	Y: 14	Y: 24	Y: 8	Y: 26	Y: 100	Y: 38	Y: 77
K: 0	K: 0	K: 0	K: 0	K: 0	K: 0	K: 0	K: 0	K: 0	K: 0	K: 0	K: 60

这是一款儿童商品包装设计。卡通婴儿的造型憨态可掬，十分讨人喜爱。统一的系列包装，更能够体现专业、精良的商品品质，让买家放心。

CMYK: 15,15,11,0
CMYK: 6,55,40,0
CMYK: 5,98,100,0

色彩点评

- 包装以浅灰色为背景色，搭配红色和粉红色，整体感觉可爱、温柔。
- 浅灰色明度高，更加吸引消费者注意。
- 粉红色调的婴儿插画造型可爱，色调与整体配色协调统一。

推荐色彩搭配

C: 13	C: 7	C: 1	C: 4	C: 5	C: 45	C: 20	C: 0	C: 0	C: 13	C: 8	C: 10
M: 11	M: 55	M: 95	M: 97	M: 74	M: 88	M: 20	M: 95	M: 75	M: 71	M: 80	M: 20
Y: 11	Y: 40	Y: 55	Y: 100	Y: 55	Y: 78	Y: 15	Y: 55	Y: 30	Y: 44	Y: 70	Y: 40
K: 0	K: 0	K: 0	K: 0	K: 0	K: 13	K: 0	K: 0	K: 0	K: 0	K: 0	K: 0

这是一个矢量风格的海报设计。整个版面以插画图案为主,通过描绘一个浪漫、温情的场景去吸引观者的注意。

色彩点评

- 这幅海报大量使用了粉色,整体给人温柔、浪漫的视觉感受。
- 版面插画部分的色彩纯度较低,对比较弱。
- 黄色的灯光为画面增添温馨的氛围。

CMYK: 8,35,13,0,
CMYK: 80,70,20,0,
CMYK: 95,100,55,37
CMYK: 60,35,5,0

推荐色彩搭配

C: 9	C: 44	C: 8	C: 80
M: 96	M: 75	M: 60	M: 80
Y: 90	Y: 0	Y: 24	Y: 0
K: 0	K: 0	K: 0	K: 0

C: 100	C: 16	C: 33	C: 80
M: 99	M: 84	M: 70	M: 76
Y: 50	Y: 44	Y: 0	Y: 0
K: 9	K: 0	K: 0	K: 0

C: 52	C: 37	C: 36	C: 0
M: 52	M: 8	M: 100	M: 85
Y: 0	Y: 11	Y: 98	Y: 43
K: 0	K: 0	K: 3	K: 0

这是插画在名片中的应用。描边风格的插画植物线条优美,紧扣卡片的主题。

色彩点评

- 该卡片以淡粉色为主色调。这种颜色来自品牌的标准色,符合女性客户的审美标准。
- 插画部分是红色的线条,与卡片为同类色,这种配色显得协调、自然。
- 卡片中蓝色的书法文字线条优美,与植物插画形成呼应。

CMYK: 5,17,11,0
CMYK: 7,65,45,0
CMYK: 7,66,45,0

推荐色彩搭配

C: 4	C: 5	C: 70	C: 15
M: 6	M: 17	M: 35	M: 55
Y: 4	Y: 11	Y: 25	Y: 25
K: 0	K: 0	K: 0	K: 0

C: 2	C: 11	C: 0	C: 8
M: 15	M: 8	M: 30	M: 23
Y: 6	Y: 20	Y: 13	Y: 4
K: 0	K: 0	K: 0	K: 0

C: 17	C: 22	C: 7	C: 7
M: 20	M: 83	M: 17	M: 17
Y: 18	Y: 78	Y: 19	Y: 18
K: 0	K: 0	K: 0	K: 0

6.3 热情

色彩调性：积极、炽热、收获、兴奋、活跃、柔美。
常用主题色：

CMYK: 0,85,94,0　　CMYK: 0,96,95,0　　CMYK: 0,46,91,0　　CMYK: 19,100,69,0　　CMYK: 33,100,100,1　　CMYK: 17,77,43,0

常用色彩搭配

CMYK: 8,80,90,0　　　　CMYK: 19,100,69,0　　　CMYK: 4,50,79,0　　　　CMYK: 33,100,100,1
CMYK: 32,97,100,1　　　CMYK: 8,64,86,0　　　　CMYK: 36,87,94,2　　　CMYK: 17,4,87,0

橙色搭配暗红色，邻近色搭配，可以提高画面颜色质感，给人积极、鲜明的意象。

红色搭配橙红色，使画面整体更加温暖明亮，易使人产生兴奋之感。

热带橙色搭配重褐色，是一种偏向秋天的配色，方式给人以醒目、动感的印象。

暗红色搭配高明度的柠檬黄色，能够引起视觉兴趣，给人带来明快、活泼的舒适感。

配色速查

| 收获 | 活跃 | 兴奋 | 炽热 |

CMYK: 0,46,91,0　　　　CMYK: 33,100,100,1　　CMYK: 19,100,69,0　　CMYK: 18,99,100,0
CMYK: 12,0,63,,0　　　 CMYK: 18,84,24,0　　　 CMYK: 36,68,0,0　　　　CMYK: 11,5,87,0
CMYK: 3,44,59,0　　　　CMYK: 26,93,89,0　　　 CMYK: 1,70,49,0　　　　CMYK: 14,18,61,0
CMYK: 21,85,96,0　　　 CMYK: 8,100,85,20　　　CMYK: 11,47,8,0　　　　CMYK: 0,87,68,0

这是插画在包装中的应用。包装上的插画内容丰满，描绘了一幅鸟儿在山间寻找食物的景象。

CMYK: 5,75,80,0
CMYK: 11,28,7,0
CMYK: 8,60,95,0
CMYK: 73,80,0,0

色彩点评

- 包装以橙色为主色调，颜色饱和度高，整体给人热情、活力的视觉感受。
- 高纯度的橙色搭配蓝紫色，给人鲜艳、热烈的视觉感受。
- 画面中用了粉色作为过渡色，充满浪漫色彩。

推荐色彩搭配

C: 13	C: 12	C: 75	C: 58
M: 50	M: 18	M: 60	M: 50
Y: 95	Y: 8	Y: 7	Y: 0
K: 0	K: 0	K: 0	K: 0

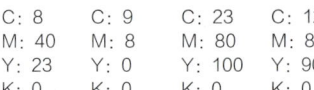

C: 8	C: 9	C: 23	C: 12
M: 40	M: 8	M: 80	M: 87
Y: 23	Y: 0	Y: 100	Y: 90
K: 0	K: 0	K: 0	K: 0

C: 9	C: 12	C: 2	C: 92
M: 68	M: 30	M: 30	M: 75
Y: 80	Y: 57	Y: 70	Y: 0
K: 0	K: 0	K: 0	K: 0

这是一款可口可乐的广告设计。画面采用创意手法将字母以火焰的形态展现出来，创意新颖，颇有几分风趣。左下角的标志设计动感十足，形似流淌的可乐，又好似正在热舞的少年，具有强烈扩张感。

CMYK: 23,97,82,0 CMYK: 0,0,0,0
CMYK: 78,80,76,58 CMYK: 82,30,96,0

色彩点评

- 画面采用鲜红色为背景，表现出热情激昂的意象。
- 在红色背景衬托下，飞舞的火炬极为醒目，带动视觉上的活跃。
- 人物裤子选用绿色，与背景颜色互补，形成一种鲜活且富有生机的画面状态。

推荐色彩搭配

C: 40	C: 0	C: 21	C: 80
M: 95	M: 0	M: 82	M: 25
Y: 87	Y: 0	Y: 65	Y: 95
K: 5	K: 0	K: 0	K: 0

C: 16	C: 28	C: 83	C: 31
M: 95	M: 88	M: 55	M: 63
Y: 81	Y: 74	Y: 100	Y: 80
K: 0	K: 0	K: 23	K: 0

C: 35	C: 57	C: 75	C: 2
M: 97	M: 83	M: 55	M: 66
Y: 100	Y: 63	Y: 80	Y: 70
K: 1	K: 18	K: 22	K: 0

这是一个插画风格的网页视觉作品。版面以插画为视觉中心，以情侣间的亲密互动作为设计原型，充满温情。

色彩点评

- 整个画面采用暖色调的配色方案，给人温暖、舒适的感觉。
- 红色作为点缀色，让温馨的画面增添了几分浪漫、甜蜜的色彩。
- 画面中黑色的文字让整个版面看起来稳重、不浮躁。

CMYK: 1,5,18,0
CMYK: 7,35,80,0
CMYK: 3,85,50,0
CMYK: 0,45,22,0

推荐色彩搭配

C: 50	C: 1	C: 67	C: 6	C: 5	C: 10	C: 0	C: 91	C: 52	C: 15	C: 0	C: 5
M: 100	M: 42	M: 99	M: 93	M: 21	M: 67	M: 95	M: 87	M: 100	M: 5	M: 0	M: 84
Y: 100	Y: 86	Y: 79	Y: 98	Y: 11	Y: 58	Y: 90	Y: 87	Y: 100	Y: 61	Y: 0	Y: 60
K: 31	K: 0	K: 61	K: 0	K: 0	K: 0	K: 0	K: 78	K: 0	K: 0	K: 0	K: 0

这是糖果包装设计，可爱的卡通风格深受小朋友的喜欢。卡通形象张嘴大笑的表情滑稽可爱，很有感染力。

CMYK: 6,10,85,0
CMYK: 3,3,3,0
CMYK: 24,100,100,0
CMYK: 75,8,100,0

色彩点评

- 该包装整体色彩饱和度较高，给人一种生动、活力的感觉。
- 正黄色搭配白色，整体明度较高，给人一种前进感，视觉效果非常突出。
- 红色作为点缀色，与黄色搭配，色调对比鲜明，形成感官上的刺激，很容易吸引小朋友的注意。

推荐色彩搭配

C: 8	C: 0	C: 12	C: 15	C: 7	C: 22	C: 17	C: 22	C: 45	C: 70	C: 6	C: 1
M: 20	M: 0	M: 60	M: 95	M: 8	M: 25	M: 77	M: 89	M: 10	M: 10	M: 15	M: 3
Y: 88	Y: 0	Y: 95	Y: 100	Y: 85	Y: 77	Y: 100	Y: 85	Y: 30	Y: 99	Y: 88	Y: 18
K: 0	K: 0	K: 0	K: 0	K: 0	K: 0	K: 0	K: 0	K: 0	K: 0	K: 0	K: 0

6.4 纯真

色彩调性：恬淡、稳重、平静、洁净、纯朴、平静。
常用主题色：

CMYK: 32,20,2,0　　CMYK: 48,37,19,0　　CMYK: 18,6,34,0　　CMYK: 39,1,14,0　　CMYK: 55,22,28,0　　CMYK: 80,42,22,0

常用色彩搭配

CMYK: 55,22,28,0　　CMYK: 18,6,34,0　　CMYK: 39,1,14,0　　CMYK: 80,42,22,0
CMYK: 71,4,41,0　　CMYK: 13,0,4,0　　CMYK: 18,6,34,0　　CMYK: 35,24,10,0

青灰色搭配浅孔雀蓝色，舒适而不失和谐，给人纯粹、高端的印象。

以米黄色为基调，搭配浅灰色，二者都属低纯度色彩，能使人心情平静。

清漾青色搭配米黄色，如清泉般甘爽、洁净，视觉效果较为舒适。

青蓝色搭配浅灰紫，给人以低调、稳定之感，能使人精力集中，平静专注。

配色速查

恬淡	平静	纯朴	洁净
CMYK: 32,2,0,2	CMYK: 18,6,34,0	CMYK: 55,22,28,0	CMYK: 39,1,14,0
CMYK: 4,1,32,0	CMYK: 25,18,46,0	CMYK: 31,16,20,0	CMYK: 22,0,32,0
CMYK: 4,8,37,19	CMYK: 0,0,0,,0	CMYK: 0,0,0,0	CMYK: 9,0,54,0
CMYK: 29,3,3,0	CMYK: 24,9,48,0	CMYK: 15,7,25,0	CMYK: 52,26,59,0

这是插画在包装上的应用。黄瓜切片的图案有规律地摆放，让人一眼就了解商品的特性。

色彩点评

- 该海报采用单色调的配色方案，绿色调的配色给人清爽、干净的感觉。
- 绿色与浅灰色的搭配，色彩饱和度低，对比较弱，在视觉上营造舒适感。
- 插画部分利用颜色明度的变化，营造丰富的视觉层次。

CMYK: 15,15,20,0
CMYK: 55,22,80,0
CMYK: 65,22,80,0

推荐色彩搭配

C: 43	C: 68	C: 59	C: 20	C: 48	C: 62	C: 11	C: 50	C: 35	C: 26	C: 56	C: 85
M: 0	M: 16	M: 19	M: 16	M: 0	M: 7	M: 3	M: 0	M: 11	M: 21	M: 28	M: 60
Y: 9	Y: 0	Y: 100	Y: 73	Y: 695	Y: 15	Y: 38	Y: 32	Y: 20	Y: 27	Y: 90	Y: 90
K: 0	K: 0	K: 0	K: 0	K: 0	K: 0	K: 0	K: 0	K: 0	K: 0	K: 0	K: 35

这是插画在包装上的应用。插画内容比较简单，是常见的墨滴和笔触。简约的内容搭配清新的配色，让包装的形象深入人心。

色彩点评

- 该包装采用高明度的配色方案，淡青色调让人有种凉爽、纯真的感觉。
- 整个包装颜色对比较弱，视觉效果安静，与同质化产品摆放在一起更具吸引力。
- 包装中类似色的配色方案，让整体效果统一、协调。

CMYK: 5,3,3,0
CMYK: 78,30,30,0
CMYK: 21,6,6,0

推荐色彩搭配

C: 96	C: 80	C: 18	C: 100	C: 74	C: 87	C: 80	C: 100	C: 83	C: 84	C: 96	C: 81
M: 78	M: 42	M: 52	M: 100	M: 45	M: 53	M: 68	M: 100	M: 54	M: 53	M: 82	M: 76
Y: 1	Y: 22	Y: 72	Y: 54	Y: 11	Y: 37	Y: 37	Y: 54	Y: 0	Y: 78	Y: 3	Y: 63
K: 0	K: 0	K: 10	K: 6	K: 0	K: 0	K: 1	K: 0	K: 0	K: 16	K: 0	K: 34

这是插画在包装设计中的应用。手绘风格的蓝色花朵清新、淡雅，是整个包装的视觉焦点，同时也表达了产品的成分和特性。

CMYK: 3,0,0,0
CMYK: 25,12,5,0
CMYK: 45,11,45,0
CMYK: 7,7,55,0

色彩点评

- 该包装以白色作为主色调，整体效果看起来干净、纯粹。
- 淡蓝色的小花在白色背景的衬托下，带着纯真、烂漫的气质。
- 黄色的花蕊与蓝色的花瓣形成冷暖对比，让本来略显单调的画面多了几分俏皮、活泼。

推荐色彩搭配

C: 30	C: 34	C: 22	C: 55	C: 13	C: 27	C: 54	C: 69	C: 7	C: 59	C: 72	C: 11
M: 23	M: 0	M: 1	M: 35	M: 0	M: 0	M: 0	M: 45	M: 7	M: 38	M: 66	M: 7
Y: 22	Y: 17	Y: 30	Y: 21	Y: 52	Y: 31	Y: 43	Y: 60	Y: 36	Y: 0	Y: 19	Y: 10
K: 0	K: 0	K: 1	K: 0	K: 0	K: 0	K: 0	K: 1	K: 0	K: 0	K: 0	K: 0

这是插画在UI设计中的应用。插画部分风格统一，不会使人在浏览的过程中产生突兀感。这也是插画应用与UI设计中必须遵循的原则之一。

CMYK: 0,0,0,0
CMYK: 70,57,0,0
CMYK: 58,0,55,0
CMYK: 55,0,8,0
CMYK: 3,10,52,0

色彩点评

- 整个界面以白色作为主色调，颜色明度高，给人一种简洁、大方的视觉感受。
- 淡蓝色的背景图案让整个界面看起来多了几分宁静与纯洁。
- 高纯度的点缀色，让界面变得活泼、跳跃，避免了大面积使用白色所产生的单调、乏味。

推荐色彩搭配

C: 9	C: 22	C: 70	C: 1	C: 0	C: 3	C: 15	C: 40	C: 15	C: 35	C: 7	C: 25
M: 5	M: 15	M: 57	M: 0	M: 0	M: 3	M: 0	M: 0	M: 4	M: 13	M: 7	M: 22
Y: 0	Y: 0	Y: 0	Y: 0	Y: 0	Y: 3	Y: 1	Y: 14	Y: 7	Y: 15	Y: 11	Y: 12
K: 0	K: 0	K: 0	K: 0	K: 0	K: 0	K: 0	K: 0	K: 0	K: 0	K: 0	K: 0

6.5 美味

色彩调性： 美味、火辣、酸甜、香甜、香脆、健康。
常用主题色：

CMYK: 8,80,90,0　　CMYK: 0,96,95,0　　CMYK: 6,8,72,0　　CMYK: 8,82,44,0　　CMYK: 0,46,91,0　　CMYK: 9,13,88,0

常用色彩搭配

CMYK: 8,80,90,0
CMYK: 11,33,90,0

橘色搭配橙黄，能够征服你挑剔的味蕾，令你垂涎欲滴，迫不及待想要去食用。

CMYK: 0,96,95,0
CMYK: 29,69,90,0

鲜红搭配琥珀色，仿佛一股火辣香嫩的刺激感迎面而来，色艳芳香，不可辜负。

CMYK: 0,46,91,0
CMYK: 16,0,81,0

万寿菊黄搭配柠檬黄色是明度较高的配色，让人联想到金灿灿的炸鸡，香脆可口。

CMYK: 15,17,83,0
CMYK: 63,0,73,0

铬黄色搭配淡绿色，仿佛美味健康的食物。在这种健康的食物面前，人的食欲即刻被燃起。

配色速查

美味	酸甜	香脆	香甜
CMYK: 8,80,90,0 CMYK: 14,18,76,0 CMYK: 4,34,65,0 CMYK: 9,7,54,0	CMYK: 6,8,72,0 CMYK: 6,41,76,0 CMYK: 58,0,61,0 CMYK: 6,74,89,0	CMYK: 0,51,91,0 CMYK: 37,0,75,0 CMYK: 5,14,74,0 CMYK: 6,52,24,0	CMYK: 8,82,44,0 CMYK: 7,72,73,0 CMYK: 8,28,77,0 CMYK: 55,0,74,0

这是插画在包装中的应用。由几何图案组合成的公鸡形象与视觉形象识别系统风格统一，给人一种滑稽、幽默的感觉。

CMYK: 0,0,0,0
CMYK: 33,99,92,1
CMYK: 16,27,70,0
CMYK: 25,66,99,0

色彩点评

- 红色与黄色的搭配让插画效果对比强烈，形成视觉上的刺激感。
- 暖色调的配色给人热情、快乐、活力的视觉感受。
- 通过白色的底色减弱了黄色与红色搭配的刺激感。

推荐色彩搭配

C: 25	C: 0	C: 2	C: 30
M: 95	M: 66	M: 22	M: 28
Y: 100	Y: 86	Y: 55	Y: 44
K: 0	K: 0	K: 0	K: 0

C: 18	C: 40	C: 1	C: 4
M: 99	M: 100	M: 50	M: 8
Y: 90	Y: 70	Y: 90	Y: 20
K: 0	K: 4	K: 0	K: 0

C: 15	C: 8	C: 15	C: 37
M: 60	M: 17	M: 4	M: 100
Y: 50	Y: 60	Y: 36	Y: 100
K: 0	K: 0	K: 0	K: 3

在该作品中，通过精美的食物插画增加了视觉的张力，同时留给观者充分的想象空间。

CMYK: 0,5,15,0
CMYK: 2,75,85,0
CMYK: 80,38,89,1
CMYK: 10,4,86,0

色彩点评

- 该海报整体明度较高，明度对比强，有很强的吸引力。
- 暖色调的配色方案，让画面看上去温馨而亲切。
- 画面颜色丰富，橙色、绿色、黄色这些颜色用量较少，但是足以让画面看起来丰富多彩。

推荐色彩搭配

C: 23	C: 22	C: 80	C: 23
M: 37	M: 52	M: 55	M: 37
Y: 35	Y: 70	Y: 79	Y: 35
K: 0	K: 0	K: 20	K: 0

C: 18	C: 40	C: 1	C: 4
M: 99	M: 100	M: 50	M: 8
Y: 90	Y: 70	Y: 90	Y: 20
K: 0	K: 4	K: 0	K: 0

C: 25	C: 73	C: 92	C: 40
M: 63	M: 55	M: 70	M: 55
Y: 78	Y: 68	Y: 67	Y: 55
K: 0	K: 11	K: 35	K: 0

这是一款番茄酱的包装设计。将包装正面的卡通番茄进行拟人化的处理，给人一种幽默、风趣的感觉。

色彩点评

- 包装以红色搭配黄色，暖色调的配色可以促进人的食欲。
- 绿色的点缀色，丰富了画面的色彩，增强了画面的层次感。
- 包装"开窗"的设计，让消费者可以看到产品，红彤彤的番茄酱可以促进食欲，同时增强消费者的信任感。

CMYK: 5,60,72,0
CMYK: 3,43,61,0
CMYK: 7,99,100,0
CMYK: 85,35,91,0

推荐色彩搭配

C: 3	C: 10	C: 5	C: 80	C: 5	C: 10	C: 10	C: 66	C: 70	C: 27	C: 0	C: 10
M: 21	M: 55	M: 58	M: 25	M: 88	M: 50	M: 57	M: 67	M: 9	M: 100	M: 20	M: 35
Y: 32	Y: 54	Y: 72	Y: 96	Y: 95	Y: 52	Y: 58	Y: 100	Y: 100	Y: 100	Y: 21	Y: 38
K: 0	K: 0	K: 0	K: 0	K: 0	K: 0	K: 0	K: 38	K: 0	K: 0	K: 0	K: 0

这是插画在包装上的应用。在该包装中，简约的水果图形描述了产品的属性，给人简约、朴素的视觉感受。

色彩点评

- 该包装标签部分所使用的颜色对比较弱，给人的视觉感受是非常柔和、简朴的。
- 在柔和色调的衬托下，商品本身显得色彩艳丽，让人食欲大增。
- 包装金色的瓶盖，为原本质朴的色调增添了一抹华丽的色彩，同时也提高了包装的档次。

CMYK: 78,55,79,17
CMYK: 18,30,28,0

推荐色彩搭配

C: 23	C: 22	C: 80	C: 23	C: 18	C: 40	C: 1	C: 4	C: 25	C: 73	C: 92	C: 40
M: 37	M: 52	M: 55	M: 37	M: 99	M: 100	M: 50	M: 8	M: 63	M: 55	M: 70	M: 55
Y: 35	Y: 70	Y: 79	Y: 35	Y: 90	Y: 70	Y: 90	Y: 20	Y: 78	Y: 68	Y: 67	Y: 55
K: 0	K: 0	K: 20	K: 0	K: 0	K: 4	K: 0	K: 0	K: 0	K: 11	K: 35	K: 0

6.6 张扬

色彩调性： 扩张、尖锐、想象、孩童、酸涩、青春、朝气。

常用主题色：

CMYK: 58,0,62,0　　CMYK: 9,85,86,0　　CMYK: 8,85,9,0　　CMYK: 0,54,82,0　　CMYK: 25,0,90,0　　CMYK: 14,0,83,0　　CMYK: 55,0,5,0

常用色彩搭配

CMYK: 58,0,62,0 CMYK: 7,13,83,0	CMYK: 9,85,86,0 CMYK: 25,0,90,0	CMYK: 55,0,5,0 CMYK: 0,54,82,0	CMYK: 14,0,83,0 CMYK: 32,66,0,0
鲜绿色搭配鲜黄色，具有很强的扩张感，常用在品牌标志、交通标志和包装设计中。	朱红色搭配黄绿色，鲜活且富有生机，尖锐感十足，易吸引人的注意力。	天蓝色搭配橙色，犹如一群嬉戏的孩童，充满生机和朝气。	柠檬黄色搭配洋红色，如同少女一般靓丽，明亮的颜色使人过目不忘。

配色速查

青春	鲜活	孩童	想象
CMYK: 14,0,83,0 CMYK: 12,61,63,0 CMYK: 32,0,63,0 CMYK: 10,30,75,0	CMYK: 11,49,94,0 CMYK: 72,13,11,0 CMYK: 58,0,80,0 CMYK: 12,12,76,0	CMYK: 0,54,82,0 CMYK: 41,0,7,0 CMYK: 1,57,13,0 CMYK: 20,0,59,0	CMYK: 8,85,8,0 CMYK: 21,51,0,0 CMYK: 12,24,83,0 CMYK: 25,0,66,0

这是一款冷饮主题的海报设计。画面中的柠檬体现出产品的口味,舞动、跳跃的卡通人物,增添了画面的活力与动感。

色彩点评

- 海报以白色作为底色,整个版面明度较高,给人干净、清爽的视觉感受。
- 白色与正黄色的搭配,让画面整体色彩轻快、张扬,富有年轻的朝气。
- 画面中绿色的点缀色,为画面增添了自然气息。

CMYK: 0,0,0,0
CMYK: 6,8,79,0
CMYK: 4,4,22,0
CMYK: 72,17,88,0

推荐色彩搭配

C: 30	C: 11	C: 5	C: 10
M: 69	M: 30	M: 15	M: 20
Y: 97	Y: 88	Y: 55	Y: 77
K: 0	K: 0	K: 0	K: 0

C: 40	C: 6	C: 11	C: 5
M: 7	M: 5	M: 30	M: 15
Y: 32	Y: 70	Y: 88	Y: 55
K: 0	K: 0	K: 0	K: 0

C: 2	C: 12	C: 10	C: 44
M: 4	M: 55	M: 9	M: 5
Y: 30	Y: 88	Y: 77	Y: 87
K: 0	K: 0	K: 0	K: 0

这是一幅涂鸦风格的海报。满版型的构图方式让整个画面看起来丰富、喧闹,通过丰富的视觉元素吸引观者的注意。

色彩点评

- 该海报色彩丰富,用色大胆,色彩对比鲜明。
- 海报中黄色和蓝色的对比最为鲜明、抢眼。
- 海报中黑色与白色,加强了颜色的对比,丰富了画面的层次感。

CMYK: 8,1,85,0 CMYK: 5,40,5,0
CMYK: 72,17,5,0 CMYK: 8,85,73,0
CMYK: 5,75,79,0

推荐色彩搭配

C: 81	C: 66	C: 47	C: 32
M: 63	M: 0	M: 0	M: 0
Y: 0	Y: 70	Y: 49	Y: 74
K: 0	K: 0	K: 0	K: 0

C: 64	C: 1	C: 4	C: 100
M: 27	M: 80	M: 60	M: 91
Y: 6	Y: 91	Y: 86	Y: 44
K: 0	K: 0	K: 0	K: 9

C: 88	C: 0	C: 17	C: 0
M: 60	M: 0	M: 1	M: 55
Y: 18	Y: 0	Y: 80	Y: 87
K: 0	K: 0	K: 0	K: 0

这是插画在包装中的应用，通过滑稽、搞笑人物形象，吸引消费者的注意力。

色彩点评

- 该包装以正黄色为主色调，暖色调的配色方案让人感觉到亲切、舒适。
- 包装上卡通人物的帽子为蓝色，让整个包装的色彩变得鲜明、生动，有活力。
- 包装中黑色的文字，让包装色彩层次丰富，并增添了稳重感。

CMYK: 15,22,82,0
CMYK: 22,50,48,0
CMYK: 97,88,16,0

推荐色彩搭配

C: 3　　C: 71　　C: 62　　C: 35
M: 28　M: 73　M: 0　　M: 0
Y: 87　Y: 0　　Y: 57　　Y: 24
K: 0　　K: 0　　K: 0　　K: 0

C: 14　C: 59　C: 8　　C: 4
M: 43　M: 77　M: 92　M: 24
Y: 84　Y: 96　Y: 49　Y: 88
K: 0　　K: 39　K: 0　　K: 0

C: 67　C: 7　　C: 14　C: 45
M: 63　M: 68　M: 0　　M: 2
Y: 87　Y: 90　Y: 67　Y: 61
K: 27　K: 0　　K: 0　　K: 0

这是插画在啤酒包装上的应用。矢量风格的插画，通过巧妙的构图和丰富的元素，给人一种前卫、时尚、潮流的感觉。这种包装设计更符合年轻人的审美。

色彩点评

- 插画以黄色为底色，搭配洋红色，给人张扬、个性的感觉。
- 插画中的青绿色，加强了画面的冷暖对比，让整个画面色彩更加灵动。
- 画面中的淡紫色调，让插画中的人物多了一丝温柔、浪漫的感觉。

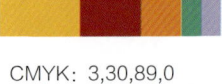

CMYK: 3,30,89,0
CMYK: 37,100,60,0
CMYK: 6,63,77,0
CMYK: 76,15,47,0
CMYK: 35,37,2,0

推荐色彩搭配

C: 66　C: 55　C: 7　　C: 0
M: 0　　M: 68　M: 7　　M: 61
Y: 30　Y: 12　Y: 82　Y: 80
K: 0　　K: 0　　K: 0　　K: 0

C: 3　　C: 6　　C: 36　C: 78
M: 30　M: 63　M: 100　M: 20
Y: 89　Y: 77　Y: 58　Y: 51
K: 0　　K: 0　　K: 0　　K: 0

C: 6　　C: 33　C: 66　C: 6
M: 1　　M: 42　M: 7　　M: 63
Y: 59　Y: 3　　Y: 57　Y: 77
K: 0　　K: 0　　K: 0　　K: 0

6.7 浪漫

色彩调性： 梦幻、魅力、妩媚、梦境、艺术、遐想。
常用主题色：

CMYK: 15,36,0,0　　CMYK: 40,75,0,0　　CMYK: 22,71,8,0　　CMYK: 45,58,0,0　　CMYK: 10,64,28,0　　CMYK: 64,74,0,0

常用色彩搭配

CMYK: 15,36,0,0　　　　CMYK: 22,71,8,0　　　　CMYK: 45,58,0,0　　　　CMYK: 64,74,0,0
CMYK: 63,62,0,0　　　　CMYK: 49,99,86,24　　　CMYK: 49,0,23,0　　　　CMYK: 63,100,23,0

蔷薇紫搭配江户紫，让画面充满魅力，是亮丽、梦幻主题必备的颜色。　　锦葵紫搭配勃艮第酒红，是女性的代表颜色，给人妩媚、优雅的感觉。　　木槿紫搭配水青色，犹如梦境般甜美可心，是当下较流行的颜色搭配。　　紫藤搭配三色堇紫，同类紫色进行搭配，给人遐想的空间，令人沉醉于其中。

配色速查

艺术	梦幻	遐想	梦境
			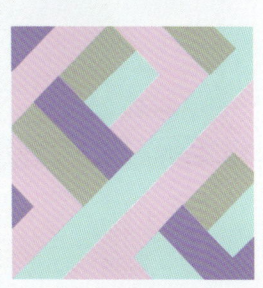
CMYK: 10,64,28,0 CMYK: 5,21,8,0 CMYK: 54,70,0,0 CMYK: 11,49,59,0	CMYK: 15,36,0,0 CMYK: 5,21,8,0 CMYK: 81,96,35,2 CMYK: 57,84,15,0	CMYK: 64,74,0,0 CMYK: 44,0,36,0 CMYK: 53,50,0,0 CMYK: 62,18,31,0	CMYK: 45,58,0,0 CMYK: 34,0,13,0 CMYK: 35,25,27,0 CMYK: 8,36,0,0

这是一款俱乐部海报设计。采用矢量绘图的方式，主要通过色彩营造浪漫、暧昧的氛围。

色彩点评

- 海报采用类似色的配色方案，整体色调给人浪漫、神秘的感觉。
- 海报以深蓝色作为背景色，颜色明度低，所以画面中前景中的内容格外突出。
- 蓝紫色作为辅助色，起到了过渡、弱化对比的作用。

CMYK: 100,100,63,43
CMYK: 58,6,15,0
CMYK: 40,75,0,0
CMYK: 84,90,0,0

推荐色彩搭配

C: 100	C: 31	C: 80	C: 99	C: 98	C: 77	C: 30	C: 37	C: 100	C: 92	C: 50	C: 37
M: 99	M: 78	M: 83	M: 97	M: 100	M: 61	M: 22	M: 71	M: 95	M: 78	M: 0	M: 76
Y: 13	Y: 0	Y: 0	Y: 56	Y: 48	Y: 0	Y: 1	Y: 0	Y: 41	Y: 0	Y: 8	Y: 0
K: 0	K: 0	K: 0	K: 34	K: 1	K: 0	K: 0	K: 0	K: 1	K: 0	K: 0	K: 0

这是插画在网页设计中的应用。矢量风格的插画简单、凝练，富有现代气息。画面中空间层次分明，描绘的内容充满浪漫的艺术气息。

CMYK: 23,83,13,0
CMYK: 45,96,46,1
CMYK: 44,0,33,0
CMYK: 100,92,0,0

色彩点评

- 画面中插画部分以洋红色为主色调，搭配紫色给人一种梦幻、浪漫的感觉。
- 插画部分，通过光影的变化，营造了空间层次感，虽然明度较低，但是对比强烈。
- 画面中高光位置呈现淡黄色，这让画面呈现了冷暖对比，让画面色彩更富有层次。

推荐色彩搭配

C: 94	C: 91	C: 49	C: 54	C: 11	C: 0	C: 41	C: 32	C: 3	C: 81	C: 4	C: 74
M: 81	M: 100	M: 53	M: 78	M: 66	M: 0	M: 66	M: 84	M: 53	M: 80	M: 77	M: 100
Y: 0	Y: 61	Y: 0	Y: 0	Y: 0	Y: 0	Y: 0	Y: 100	Y: 22	Y: 78	Y: 37	Y: 50
K: 0	K: 46	K: 0	K: 0	K: 0	K: 0	K: 0	K: 1	K: 0	K: 64	K: 0	K: 17

这是插画在海报中的应用，画面中另类的飞行器翱翔于天空中，给人一种复古、新奇的感觉。通过倾斜的构图和后方追逐的另外一台飞行器，营造出紧张、刺激的氛围。

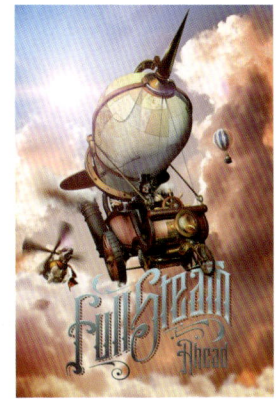

CMYK: 25,66,41,0　CMYK: 28,15,0,0
CMYK: 1,26,15,0　CMYK: 60,92,60,25

色彩点评

- 画面中粉色调的云彩搭配蓝紫色调的天空，给人一种浪漫、唯美的感觉。
- 整个画面色彩对比较弱，色调柔和。
- 画面中飞行器呈现红棕色调，给人一种复古、怀旧的感觉。

推荐色彩搭配

C: 94	C: 91	C: 49	C: 54		C: 11	C: 0	C: 41	C: 32		C: 3	C: 81	C: 4	C: 74
M: 81	M: 100	M: 53	M: 78		M: 66	M: 0	M: 66	M: 84		M: 53	M: 80	M: 77	M: 100
Y: 0	Y: 61	Y: 0	Y: 0		Y: 0	Y: 0	Y: 0	Y: 100		Y: 22	Y: 78	Y: 37	Y: 50
K: 0	K: 46	K: 0	K: 0		K: 0	K: 0	K: 0	K: 1		K: 0	K: 64	K: 0	K: 17

　　这是插画在包装中的应用，简笔画风格的插画给人幼稚、可爱的感觉，搭配低饱和度的色彩，将饮料的目标客户锁定于儿童和女性群体。

CMYK: 7,42,19,0
CMYK: 0,60,18,0
CMYK: 0,15,3,0

色彩点评

- 整个包装色彩饱和度较低，色调偏灰，给人一种温柔、浪漫的感觉。
- 通过粉红色的草莓，搭配淡粉色的点缀色，让整个包装看起来更加"少女"。
- 当人们说到草莓总会联想到粉红色，但是该包装另辟蹊径，采用灰色调的粉色进行搭配，给人不一样的视觉感受。

推荐色彩搭配

C: 13	C: 5	C: 2	C: 3		C: 23	C: 1	C: 18	C: 3		C: 55	C: 12	C: 11	C: 31
M: 66	M: 48	M: 28	M: 35		M: 50	M: 38	M: 70	M: 23		M: 67	M: 67	M: 38	M: 70
Y: 28	Y: 23	Y: 5	Y: 29		Y: 30	Y: 15	Y: 33	Y: 50		Y: 53	Y: 28	Y: 3	Y: 30
K: 0	K: 0	K: 0	K: 0		K: 0	K: 0	K: 0	K: 0		K: 3	K: 0	K: 0	K: 0

6.8 理性

色彩调性： 科技、理智、清澈、冷静、信任、高级。

常用主题色：

CMYK：84,70,0,0　　CMYK：65,6,8,0　　CMYK：58,0,46,0　　CMYK：27,21,20,0　　CMYK：100,100,51,2　　CMYK：81,29,72,0

常用色彩搭配

CMYK：65,6,8,0　　　　　CMYK：27,21,20,0　　　　CMYK：58,0,46,0　　　　　CMYK：100,100,51,2
CMYK：71,53,33,0　　　　CMYK：82,56,0,0　　　　　CMYK：86,42,66,2　　　　CMYK：1,54,86,0

天蓝色搭配蓝灰色，使整个画面充满凉意，给人一种理智、沉稳的感觉。　　太空灰搭配道奇蓝，是医药或航空领域常见的配色，给人一种冷静、科技的印象。　　绿松石绿搭配孔雀绿，明亮清澈，应用在科技方面易产生沉静、脱俗之感。　　深蓝搭配热带橙色，是易于被人们所接受的搭配，易使人产生信任感。

配色速查

清澈	高级	冷静	科技

CMYK：58,0,46,0	CMYK：81,29,72,0	CMYK：27,21,20,0	CMYK：84,70,0,0
CMYK：38,0,39,0	CMYK：84,69,0,0	CMYK：97,100,52,23	CMYK：8,47,73,0
CMYK：64,34,0,0	CMYK：30,0,62,0	CMYK：48,0,17,0	CMYK：95,87,43,8
CMYK：100,100,60,27	CMYK：0,0,0,0	CMYK：75,23,12,0	CMYK：50,0,51,0

这是插画在VI设计中的应用。该VI系统以简单几何图形作为标准图案。这些常见的几何图形，可以快速被人们理解和记忆。

色彩点评

- 该VI系统以宝石蓝作为主色调，色彩艳丽、大胆，打破了咖啡以褐色调为主色调的常规。
- 蓝色搭配橘黄色，色彩对比鲜明、刺激，容易被人发现和记忆。
- 画面中灰色调能够减弱高纯度颜色对比色产生的刺激感，让VI系统多了几分柔和、安静。

CMYK: 100,100,55,23
CMYK: 27,79,99,0
CMYK: 17,15,25,0
CMYK: 85,67,0,0

推荐色彩搭配

C: 100	C: 100	C: 90	C: 32	C: 82	C: 90	C: 100	C: 6	C: 18	C: 82	C: 95	C: 2
M: 100	M: 100	M: 73	M: 88	M: 63	M: 85	M: 100	M: 45	M: 50	M: 36	M: 78	M: 66
Y: 60	Y: 50	Y: 0	Y: 100	Y: 0	Y: 38	Y: 62	Y: 70	Y: 70	Y: 38	Y: 8	Y: 69
K: 20	K: 15	K: 0	K: 0	K: 0	K: 3	K: 39	K: 0	K: 0	K: 0	K: 0	K: 0

这是插画在网页设计中的应用。插画部分明暗对比强烈，暗部作为背景具有衬托、装饰的作用；亮部主题鲜明，与网页的主题相互呼应。

CMYK: 99,93,59,39
CMYK: 9,4,2,0
CMYK: 0,73,92,0
CMYK: 0,12,8,0

色彩点评

- 该网页以深蓝色作为主色调，给人理性、严谨、认真的感觉。
- 画面明暗对比强烈，在暗色调的衬托下，右侧亮色调部分格外醒目。
- 画面中多处使用到了暖色调，冷暖色对比强烈，在冷色调的衬托下，暖色调的区域格外鲜明、突出。

推荐色彩搭配

C: 99	C: 97	C: 65	C: 7	C: 95	C: 3	C: 87	C: 95	C: 0	C: 9	C: 75	C: 100
M: 95	M: 100	M: 39	M: 53	M: 76	M: 40	M: 57	M: 100	M: 75	M: 5	M: 25	M: 95
Y: 58	Y: 28	Y: 11	Y: 56	Y: 13	Y: 90	Y: 16	Y: 18	Y: 92	Y: 2	Y: 0	Y: 60
K: 39	K: 0	K: 0	K: 0	K: 0	K: 0	K: 0	K: 0	K: 0	K: 0	K: 0	K: 30

这是插画在包装中的应用，该包装通过"开窗"将产品和插画结合在一起，让商品成为插画中的一部分，形成互动关系，非常有创意。

CMYK: 11,8,5,0
CMYK: 90,88,63,45
CMYK: 55,75,92,28

色彩点评

- 包装以亮灰色为主色调，该颜色给人干净、理性、大方的感觉。
- 包装以深蓝色为辅助色，蓝色是电子、科技类常用的色彩之一，给人科技感、安全感。
- 黄褐色的点缀色，使用面积较小，但与深蓝色形成对比关系，使用到黄褐色的信息也能够在众多信息中凸显出来。

推荐色彩搭配

C: 45	C: 30	C: 0	C: 85
M: 80	M: 42	M: 9	M: 73
Y: 100	Y: 38	Y: 6	Y: 50
K: 12	K: 0	K: 0	K: 14

C: 95	C: 88	C: 20	C: 58
M: 90	M: 78	M: 15	M: 76
Y: 70	Y: 55	Y: 11	Y: 95
K: 62	K: 23	K: 0	K: 35

C: 38	C: 12	C: 99	C: 86
M: 55	M: 1	M: 100	M: 78
Y: 99	Y: 0	Y: 55	Y: 73
K: 0	K: 0	K: 10	K: 55

这是插画在包装中的应用，将产品本身进行拟人化的处理坐在王座上，使消费者为之产生相应的联想，从而吸引消费者的注意，进而促进其消费。

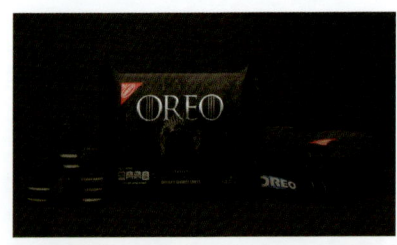

CMYK: 85,83,75,65
CMYK: 25,20,20,0
CMYK: 10,92,62,0

色彩点评

- 该包装以黑色作为主色调，给人冷酷、理性的感觉。
- 包装中，将产品名字制作成金属效果，给人一种冰凉、严肃的感觉。
- 因为包装整体色彩感觉比较压抑，所以以洋红色作为点缀色。洋红色的部分在深色调的衬托下，显得非常突出、醒目。

推荐色彩搭配

C: 85	C: 76	C: 23	C: 95
M: 82	M: 73	M: 17	M: 77
Y: 74	Y: 63	Y: 15	Y: 47
K: 63	K: 30	K: 0	K: 11

C: 67	C: 5	C: 0	C: 50
M: 61	M: 7	M: 0	M: 9
Y: 58	Y: 2	Y: 0	Y: 74
K: 9	K: 0	K: 0	K: 20

C: 79	C: 99	C: 17	C: 0
M: 79	M: 85	M: 13	M: 0
Y: 71	Y: 61	Y: 12	Y: 0
K: 52	K: 38	K: 0	K: 0

6.9 复古

色彩调性： 古典、复古、怀旧、不羁、经典、沉静。
常用主题色：

CMYK: 29,48,99,0　　CMYK: 58,65,100,20　　CMYK: 30,71,97,0　　CMYK: 51,100,100,34　　CMYK: 60,7,79,35　　CMYK: 48,63,83,5

常用色彩搭配

CMYK: 29,48,99,0　　CMYK: 51,100,100,34　　CMYK: 30,71,97,0　　CMYK: 60,7,79,35
CMYK: 48,83,100,18　　CMYK: 32,46,59,0　　CMYK: 85,60,93,38　　CMYK: 59,48,96,4

黄褐搭配重褐色，是一种怀旧氛围浓厚的颜色，常作为古典画的配色。

复古红色搭配驼色，在欧风中经常可以看到这种搭配，具有自由不羁、与众不同的特点。

深琥珀色搭配深墨绿色，给人一种故事感与年代感的视觉印象。

巧克力色搭配苔藓绿，较易树立历史悠久、永恒而经典的形象。

配色速查

古典	经典	沉静	怀旧
CMYK: 29,48,99,0	CMYK: 60,7,79,35	CMYK: 48,63,83,5	CMYK: 30,71,97,0
CMYK: 45,96,100,14	CMYK: 66,72,24,0	CMYK: 40,84,100,4	CMYK: 51,91,100,30
CMYK: 38,32,31,0	CMYK: 43,93,65,4	CMYK: 46,35,72,0	CMYK: 69,53,72,8
CMYK: 68,55,71,9	CMYK: 39,47,56,0	CMYK: 13,28,48,0	CMYK: 20,22,31,0

这是一款银行海报设计。双重曝光的特效给人丰富、交融的视觉感受。海报分为左右两部分，左侧人物眼神坚定，给人坚强、勇敢的感觉；右侧版面手写体的广告标题随意、洒脱，深入人心。

色彩点评

- 版面整体色调为驼色调，凸显成熟、老练的气质，应用在财经类海报中，给人踏实、稳重，值得信赖的感觉。
- 海报为单色调配色，通过颜色明度的变化丰富画面层次。
- 白色的文字在海报中具有提高画面明度的作用。

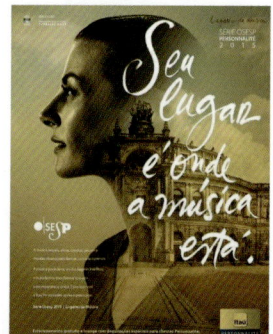

CMYK: 12,35,58,0　　CMYK: 58,78,100,40
CMYK: 4,38,83,0　　CMYK: 100,95,55,23

推荐色彩搭配

C: 43	C: 14	C: 7	C: 71	C: 23	C: 13	C: 31	C: 55	C: 40	C: 45	C: 50	C: 46
M: 47	M: 60	M: 8	M: 82	M: 38	M: 10	M: 53	M: 86	M: 50	M: 36	M: 45	M: 74
Y: 69	Y: 94	Y: 9	Y: 100	Y: 46	Y: 10	Y: 65	Y: 100	Y: 96	Y: 64	Y: 52	Y: 100
K: 0	K: 1	K: 0	K: 63	K: 0	K: 0	K: 0	K: 39	K: 0	K: 0	K: 0	K: 10

　　这是插画在海报中的应用。倒三角形的构图方式将视线逐渐引导向最下方的商品。插画内容丰富，通过天秤讲述了一个关于平衡的故事。

色彩点评

- 海报采用低纯度的配色方案，整体色调偏灰，对比较弱，给人文静、安详的视觉感受。
- 画面中青灰色搭配沙棕色，产生冷暖对比，平静中带着快活。
- 卡其色的背景奠定了画面质朴的色彩基调，给人柔和、亲切的感觉。

CMYK: 6,5,6,0　　CMYK: 64,27,33,0
CMYK: 3,35,35,0

推荐色彩搭配

C: 10	C: 7	C: 79	C: 36	C: 65	C: 17	C: 75	C: 83	C: 41	C: 90	C: 5	C: 26
M: 38	M: 7	M: 70	M: 5	M: 57	M: 14	M: 43	M: 47	M: 16	M: 59	M: 4	M: 66
Y: 39	Y: 9	Y: 58	Y: 16	Y: 55	Y: 21	Y: 41	Y: 47	Y: 40	Y: 44	Y: 6	Y: 100
K: 0	K: 0	K: 20	K: 0	K: 4	K: 0	K: 0	K: 0	K: 0	K: 2	K: 0	K: 0

这是一幅电影海报作品。采用矢量风格插画，描绘出奇幻、诡异的场景，从而吸引观众的注意。

CMYK: 68,65,56,11　　CMYK: 43,63,73,1
CMYK: 33,20,38,0　　CMYK: 20,48,73,0

色彩点评
- 画面以土黄色为主色调，给人复古、沉着之感。
- 画面整体色调纯度偏低，明暗对比强，空间感丰富，尤其是版面下方的内容，将视线引导向画面深处，有很强的代入感。
- 画面底部明度较低，与山洞的元素搭配形成神秘感。

推荐色彩搭配

| C: 45　M: 73　Y: 100　K: 8 | C: 36　M: 24　Y: 77　K: 0 | C: 50　M: 97　Y: 100　K: 29 | C: 68　M: 97　Y: 70　K: 53 | C: 62　M: 80　Y: 71　K: 33 | C: 53　M: 47　Y: 48　K: 0 | C: 6　M: 12　Y: 31　K: 0 | C: 42　M: 57　Y: 69　K: 1 | C: 55　M: 63　Y: 100　K: 14 | C: 22　M: 36　Y: 58　K: 0 | C: 60　M: 89　Y: 99　K: 53 | C: 74　M: 60　Y: 100　K: 30 |

　　在该海报中，创意文字是整个海报的视觉焦点。文字是以机械元素组合而成的，给人以未来感、科技感。

CMYK: 60,27,42,0　　CMYK: 7,13,31,0
CMYK: 57,50,53,0

色彩点评
- 该海报整体色彩纯度较低，青灰绿搭配奶黄色，整体给人复古、怀旧的感觉。
- 版面四周通过奶黄色的描边将视线紧紧锁定在了版面中心位置。
- 画面整体颜色较少，深灰色让版面产生了稳定、凝重之感。

推荐色彩搭配

| C: 23　M: 23　Y: 40　K: 0 | C: 33　M: 23　Y: 46　K: 0 | C: 72　M: 68　Y: 59　K: 17 | C: 30　M: 4　Y: 16　K: 0 | C: 33　M: 10　Y: 19　K: 0 | C: 85　M: 63　Y: 52　K: 9 | C: 22　M: 48　Y: 70　K: 0 | C: 40　M: 37　Y: 36　K: 0 | C: 23　M: 23　Y: 40　K: 0 | C: 33　M: 34　Y: 46　K: 0 | C: 72　M: 58　Y: 59　K: 17 | C: 30　M: 4　Y: 16　K: 0 |

第6章　商业插画设计的色彩情感

6.10 朴素

色彩调性：柔软、沉稳、朴实、苦涩、时尚、舒适。
常用主题色：

CMYK: 13,10,10,0　　CMYK: 47,37,18,0　　CMYK: 36,22,66,0　　CMYK: 29,11,29,0　　CMYK: 50,45,52,0　　CMYK: 76,54,64,16

常用色彩搭配

CMYK: 13,10,10,0　　　CMYK: 36,22,66,0　　　CMYK: 50,45,52,0　　　CMYK: 76,54,64,16
CMYK: 57,65,95,19　　CMYK: 73,50,32,0　　CMYK: 41,32,15,0　　CMYK: 41,8,19,0

浅灰色搭配咖啡色，犹如咖啡般醇厚、柔软，给人一种真实、放松的感觉。

卡其黄色搭配浅蓝色，是低纯度配色中辨识度较高的一种搭配。

深灰色搭配矿紫色，简约而不失时尚感，是家居装饰中的常用配色。

墨绿色搭配浅蓝色，视觉效果舒适，给人一种健康、自然之感，能被人们普遍接受。

配色速查

沉稳	苦涩	舒适	时尚
CMYK: 47,37,18,0　　CMYK: 38,29,71,0　　CMYK: 29,0,16,0　　CMYK: 81,58,93,31	CMYK: 29,11,29,0　　CMYK: 68,59,67,13　　CMYK: 57,0,56,0　　CMYK: 36,53,83,0	CMYK: 75,54,81,15　　CMYK: 6,4,19,0　　CMYK: 41,13,23,0　　CMYK: 43,30,66,0	CMYK: 50,45,52,0　　CMYK: 19,0,9,0　　CMYK: 47,36,71,0　　CMYK: 80,70,55,17

这是插画在包装中的应用。包装上描绘了牛奶罐、牛奶等图案,这些元素很容易让人联想到牛奶的品质、来源。这样的设计符合商品的诉求。

色彩点评

- 包装以米色作为背景色,以蓝灰色作为辅助色,两种颜色搭配在一起给人复古、质朴的感觉。
- 米色的主色调,色彩格调温和、内敛,让人感觉到舒适与放松。
- 包装中所用的色彩颜色饱和度低,对比较弱,减弱了冷暖色搭配所形成的侵略感。

CMYK: 80,50,36,0
CMYK: 11,22,30,0
CMYK: 13,16,18,0

推荐色彩搭配

C: 98	C: 10	C: 63	C: 79
M: 87	M: 8	M: 72	M: 41
Y: 46	Y: 9	Y: 100	Y: 0
K: 12	K: 0	K: 40	K: 0

C: 64	C: 71	C: 90	C: 66
M: 0	M: 61	M: 67	M: 0
Y: 19	Y: 50	Y: 1	Y: 40
K: 0	K: 4	K: 0	K: 0

C: 35	C: 78	C: 68	C: 20
M: 26	M: 47	M: 36	M: 30
Y: 35	Y: 38	Y: 35	Y: 49
K: 0	K: 0	K: 0	K: 0

这是插画在海报中的应用。画面以鱼作为视觉焦点,并搭配实拍照片,同时通过广告语向观者传递美味的信息。

色彩点评

- 海报以驼色为主色调,整体给人朴实、内敛,略带笨拙的感觉,这样的色彩容易给人信任感。
- 画面色彩单纯,单色调的配色色调和谐,对比较弱,容易让人接受。
- 画面中少量的绿色,作为点缀色,为画面增添了一抹清新。

CMYK: 40,50,64,0 CMYK: 10,16,28,0
CMYK: 49,31,72,0 CMYK: 11,7,5,0

推荐色彩搭配

C: 20	C: 66	C: 73	C: 27
M: 15	M: 51	M: 65	M: 8
Y: 15	Y: 50	Y: 71	Y: 50
K: 0	K: 1	K: 27	K: 0

C: 71	C: 6	C: 55	C: 43
M: 75	M: 4	M: 60	M: 33
Y: 70	Y: 4	Y: 91	Y: 39
K: 39	K: 0	K: 10	K: 0

C: 63	C: 76	C: 90	C: 19
M: 64	M: 79	M: 71	M: 7
Y: 89	Y: 60	Y: 75	Y: 34
K: 24	K: 30	K: 49	K: 0

这是插画在包装中的应用。插画内容紧扣产品主题，并且带有浓厚的异域风情。

CMYK: 19,26,33,0
CMYK: 50,88,93,21
CMYK: 32,83,82,0

色彩点评

- 包装以红褐色为主色调，恰恰与产品颜色相呼应。
- 包装以卡其色作为背景色，让包装整体给人一种舒适、温和的感觉。
- 包装采用类似色的配色方案，整体色调协调中带有变化，同时通过插画内容给人以韵律感。

推荐色彩搭配

C: 70	C: 65	C: 9	C: 31		C: 47	C: 63	C: 52	C: 42		C: 45	C: 7	C: 69	C: 50
M: 78	M: 11	M: 7	M: 30		M: 52	M: 69	M: 72	M: 37		M: 45	M: 5	M: 71	M: 69
Y: 87	Y: 67	Y: 7	Y: 69		Y: 69	Y: 97	Y: 100	Y: 60		Y: 100	Y: 6	Y: 82	Y: 88
K: 56	K: 0	K: 0	K: 0		K: 1	K: 34	K: 19	K: 0		K: 0	K: 0	K: 42	K: 12

这是插画在包装中的应用。版画风格的插画给人一种质朴、稚拙的感觉。这样的设计，可以使商品与同质化产品区别明显，让消费者形成更加深刻的记忆。

画面中的黑色，增强了包装的稳重感，让包装在明度上形成对比，使画面内容主次分明。

CMYK: 13,14,18,0
CMYK: 77,80,94,67
CMYK: 33,63,61,0

色彩点评

- 包装以红褐色为主色调，与产品的色彩相近，更容易产生亲切感、熟悉感。
- 包装以浅卡其色作为背景色，给人温和、谦逊之感，让包装色彩丰富，而且不会扰乱整体配色。

推荐色彩搭配

C: 7	C: 41	C: 86	C: 65		C: 18	C: 87	C: 46	C: 54		C: 53	C: 19	C: 17	C: 75
M: 27	M: 48	M: 82	M: 68		M: 43	M: 84	M: 52	M: 87		M: 72	M: 79	M: 10	M: 68
Y: 88	Y: 100	Y: 82	Y: 96		Y: 94	Y: 75	Y: 69	Y: 100		Y: 100	Y: 96	Y: 76	Y: 100
K: 0	K: 0	K: 70	K: 37		K: 0	K: 65	K: 1	K: 36		K: 21	K: 0	K: 0	K: 50

6.11 神秘

色彩调性： 未知、神秘、趣味、魅力、性感、魅惑。

常用主题色：

CMYK: 44,67,0,0　　CMYK: 80,96,18,0　　CMYK: 32,46,8,0　　CMYK: 71,84,50,13　　CMYK: 100,100,49,1　　CMYK: 55,87,33,0

常用色彩搭配

CMYK: 80,96,18,0　　CMYK: 32,46,8,0　　CMYK: 71,84,50,13　　CMYK: 100,100,49,1
CMYK: 28,38,0,0　　CMYK: 100,100,12,0　　CMYK: 63,72,0,0　　CMYK: 21,84,23,0

靛青色搭配丁香紫，浓浓的紫色气息，营造了神秘、浪漫的氛围。　　紫灰色搭配靛青色，色调亮眼，易引人注目，能够引发观者兴趣。　　勃艮第酒红搭配紫藤色，仿佛散发着紫金香的香气和魅力，耐人寻味。　　深蓝色搭配浅洋红，神秘中带有一丝性感，常用于表达以女性为主题的设计中。

配色速查

魅力	未知	性感	魅惑
CMYK: 71,84,50,13	CMYK: 44,67,0,0	CMYK: 100,100,49,1	CMYK: 55,87,33,0
CMYK: 84,93,12,0	CMYK: 86,100,49,4	CMYK: 69,72,0,0	CMYK: 82,93,62,55
CMYK: 35,25,27,0	CMYK: 94,80,22,0	CMYK: 34,91,0,0	CMYK: 42,64,0,0
CMYK: 18,30,0,0	CMYK: 14,46,12,0	CMYK: 24,19,3,0	CMYK: 83,80,0,0

这是插画在网页中的应用。将游戏角色应用在网页中，突出网页的主题，同时让页面的代入感更强。

CMYK: 93,100,52,25
CMYK: 72,67,18,0
CMYK: 50,80,100,20
CMYK: 35,0,18,0
CMYK: 85,93,0,0

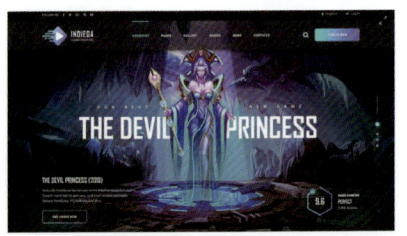

色彩点评

■ 整个画面采用低明度的色彩基调，蓝紫色调的配色给人神秘、深邃的视觉感受。

■ 深青色给人寒冷、理性的感觉，通过明度的变化营造了神秘、诡异的气氛。

■ 画面中女性角色的配色与整个场景的色调相呼应，在冷色调配色的基础上用了紫色和红色作为点缀，增添了女性气息。

推荐色彩搭配

C: 100	C: 60	C: 74	C: 5	C: 38	C: 75	C: 90	C: 55	C: 100	C: 8	C: 63	C: 0
M: 97	M: 34	M: 64	M: 46	M: 58	M: 75	M: 76	M: 0	M: 98	M: 100	M: 37	M: 72
Y: 58	Y: 0	Y: 0	Y: 61	Y: 0	Y: 8	Y: 0	Y: 31	Y: 34	Y: 14	Y: 0	Y: 48
K: 37	K: 0	K: 0	K: 0	K: 0	K: 0	K: 0	K: 0	K: 0	K: 0	K: 0	K: 0

该海报为满版型构图方式。画面中由气泡制作成的公牛形象，面带怒色，给人一种强劲、勇猛的感觉，暗示产品的优秀的清洁功效。

CMYK: 100,100,100,100
CMYK: 15,13,9,0
CMYK: 45,95,100,18

色彩点评

■ 海报以黑色作为主色调，整体明度较低，给人沉重、神秘的感觉。

■ 画面中灰色与黑色形成对比关系，半透明的灰色让画面产生了朦胧感。

■ 海报的配色与包装的配色相呼应；包装上红色的标志在无彩色的衬托下格外突出。

推荐色彩搭配

C: 100	C: 75	C: 35	C: 0	C: 70	C: 0	C: 50	C: 60	C: 92	C: 90	C: 47	C: 85
M: 100	M: 65	M: 28	M: 0	M: 60	M: 0	M: 66	M: 55	M: 87	M: 60	M: 95	M: 80
Y: 100	Y: 65	Y: 23	Y: 0	Y: 55	Y: 0	Y: 60	Y: 78	Y: 85	Y: 88	Y: 100	Y: 50
K: 100	K: 25	K: 0	K: 0	K: 7	K: 0	K: 5	K: 6	K: 77	K: 35	K: 20	K: 15

这是插画在包装中的应用。包装上描绘了万圣节的画面，其中枯树、蝙蝠、南瓜这些元素给消费者留下丰富的想象空间。

CMYK：77,100,15,0
CMYK：24,66,100,0
CMYK：90,96,73,68

色彩点评

- 包装采用低明度色彩基调，整体明度较低，黑色与紫色的搭配营造了画面阴暗、恐怖的气氛。
- 紫色和橘黄色的搭配给人鲜明、刺激的感觉。
- 紫色的纯度较高，通过明度的不断变化，营造了诡异、恐怖的氛围。

推荐色彩搭配

C: 92	C: 92	C: 61	C: 0
M: 100	M: 100	M: 86	M: 41
Y: 53	Y: 65	Y: 0	Y: 52
K: 4	K: 52	K: 0	K: 0

C: 88	C: 77	C: 90	C: 44
M: 80	M: 93	M: 100	M: 67
Y: 52	Y: 8	Y: 40	Y: 86
K: 21	K: 0	K: 0	K: 4

C: 38	C: 81	C: 60	C: 11
M: 98	M: 100	M: 100	M: 4
Y: 48	Y: 6	Y: 13	Y: 87
K: 0	K: 0	K: 0	K: 0

在该包装标签上的插画描绘了一幅自然风光。将精美的插画应用在包装中，对促进销售、树立品牌效应都会起到积极的作用。

CMYK：80,61,91,38
CMYK：88,80,52,20
CMYK：73,69,45,4
CMYK：32,34,28,0

色彩点评

- 标签部分采用低明度色彩基调，整体色彩饱和度较低，对比较弱，整体给人一种朦胧、神秘的感觉。
- 紫色的天空和蓝色的湖泊属于类似色关系，给人一种和谐、融洽的感觉。
- 大面积的深绿色给人一种安宁、宽容的感觉。

推荐色彩搭配

C: 70	C: 76	C: 34	C: 90
M: 63	M: 72	M: 35	M: 82
Y: 44	Y: 46	Y: 29	Y: 28
K: 1	K: 6	K: 0	K: 0

C: 57	C: 61	C: 90	C: 79
M: 45	M: 93	M: 100	M: 96
Y: 6	Y: 36	Y: 40	Y: 0
K: 0	K: 0	K: 0	K: 0

C: 7	C: 60	C: 73	C: 50
M: 23	M: 75	M: 85	M: 71
Y: 3	Y: 58	Y: 45	Y: 92
K: 0	K: 11	K: 8	K: 14

6.12　阴郁

色彩调性： 深沉、内心、压抑、暗淡、烦躁、传统。

常用主题色：

| CMYK：60,61,98,27 | CMYK：50,46,52,0 | CMYK：93,88,89,80 | CMYK：92,90,61,44 | CMYK：66,78,93,52 | CMYK：95,82,68,51 |

常用色彩搭配

| CMYK：50,46,52,0 | CMYK：93,88,89,80 | CMYK：66,78,93,52 | CMYK：95,82,68,51 |
| CMYK：71,65,100,38 | CMYK：70,58,74,17 | CMYK：83,64,87,12 | CMYK：61,64,83,20 |

灰色搭配橄榄绿，使整体色彩感觉偏向内向，给人一种沉闷的印象。

蓝黑色搭配暗绿色，稳重性强，但同时也给人一种压抑、暗沉的感觉。

深咖色搭配墨绿色，具有强烈的不透气性，易使人产生烦躁的情绪。

普鲁士蓝搭配深卡其色，配色方式较为传统、古典，多数被中老年人使用。

配色速查

深沉	压抑	烦躁	传统
CMYK：69,61,98,27	CMYK：93,88,89,80	CMYK：66,78,93,52	CMYK：95,82,68,51
CMYK：100,92,57,32	CMYK：87,63,96,46	CMYK：95,98,56,37	CMYK：79,73,61,27
CMYK：59,48,48,0	CMYK：82,81,42,5	CMYK：64,53,82,9	CMYK：87,95,42,9
CMYK：73,91,56,27	CMYK：50,55,74,2	CMYK：48,43,48,0	CMYK：64,31,37,0

这是插画在海报中的应用。满版型的构图给人舒展的感觉，但画面的内容和配色同时让人觉得压抑、阴沉。没有眼睛的人物面色凝重，吊足了观者的胃口，引发观者的好奇心。

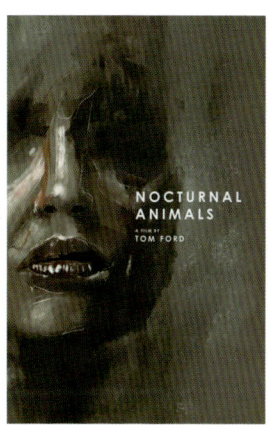

色彩点评

- 该海报采用低明度的配色方案，整体色调偏灰、颜色偏"脏"，给人压抑、晦暗的感觉。
- 画面明暗对比强，亮的地方特别亮，所以人物的鼻子、嘴巴显得特别突出。
- 灰色中加入了少许的红色、黄色，这让灰色具有一定的色彩倾向，这让作品看起来不死板、单调。

CMYK: 66,62,56,9　　CMYK: 55,52,52,0
CMYK: 21,43,32,0　　CMYK: 1,10,8,0

推荐色彩搭配

C: 70	C: 66	C: 68	C: 3	C: 55	C: 24	C: 18	C: 61	C: 76	C: 60	C: 63	C: 52
M: 65	M: 70	M: 81	M: 8	M: 60	M: 44	M: 23	M: 60	M: 79	M: 75	M: 62	M: 65
Y: 60	Y: 70	Y: 77	Y: 10	Y: 55	Y: 33	Y: 23	Y: 60	Y: 81	Y: 58	Y: 64	Y: 62
K: 13	K: 27	K: 52	K: 0	K: 0	K: 0	K: 0	K: 6	K: 61	K: 11	K: 13	K: 4

海报采用三角形构图方式，线条从一点出发，包裹住人像，形成被束缚的感觉，并结合画面色彩给人一种压抑、禁锢的感觉。

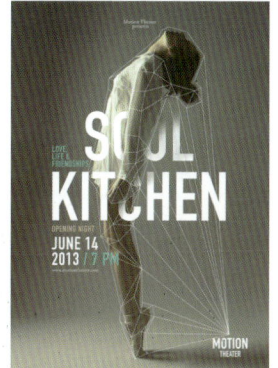

色彩点评

- 该海报采用低明度的色彩基调，紫灰色给人阴沉、晦暗的感觉。
- 整幅作品明暗对比强烈，白色的文字在画面中显得尤为突出。
- 青绿色是整个作品的点缀色，让原本压抑的画面多了些活力和生机。

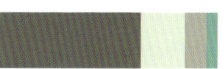

CMYK: 68,65,52,6　　CMYK: 11,4,19,0
CMYK: 34,30,32,0　　CMYK: 65,13,38,0

推荐色彩搭配

C: 70	C: 77	C: 77	C: 93	C: 64	C: 90	C: 34	C: 95	C: 93	C: 48	C: 86	C: 74
M: 57	M: 64	M: 41	M: 88	M: 46	M: 67	M: 26	M: 88	M: 88	M: 6	M: 65	M: 66
Y: 54	Y: 95	Y: 84	Y: 89	Y: 100	Y: 74	Y: 26	Y: 14	Y: 89	Y: 28	Y: 96	Y: 50
K: 4	K: 41	K: 2	K: 80	K: 4	K: 39	K: 0	K: 0	K: 80	K: 0	K: 49	K: 7

这是一幅电影海报作品。版画风格的插画刻制精美、纹理细腻，整体给人复古、怀旧的感觉。

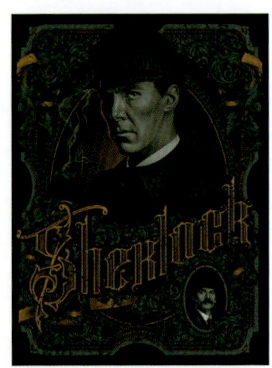

色彩点评

- 作品采用低明度色彩基调，整体以深灰蓝色为主色调，给人理性、严肃的感觉。
- 画面中橙色与深灰蓝色形成对比关系，橙色部分显得尤为突出。
- 画面中的人物面部采用灰色调，属于整个画面的亮点所在。

CMYK: 80,70,55,15 CMYK: 92,87,89,80
CMYK: 40,70,77,2

推荐色彩搭配

C: 63	C: 52	C: 9	C: 93
M: 65	M: 33	M: 6	M: 88
Y: 71	Y: 31	Y: 4	Y: 86
K: 18	K: 0	K: 0	K: 88

C: 87	C: 51	C: 38	C: 94
M: 85	M: 83	M: 30	M: 90
Y: 60	Y: 69	Y: 29	Y: 82
K: 37	K: 14	K: 0	K: 76

C: 74	C: 87	C: 37	C: 26
M: 67	M: 83	M: 73	M: 26
Y: 60	Y: 83	Y: 64	Y: 87
K: 18	K: 73	K: 0	K: 0

这是一款矢量风格的插画设计。人物面色凝重，通过他的眼神能够感受到他的心事重重。这样的设计为观者留下了丰富的想象空间。

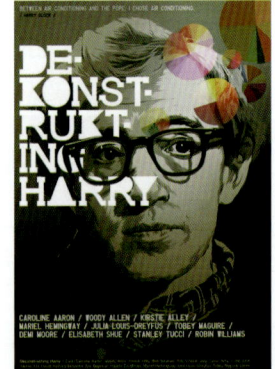

色彩点评

- 该海报以灰色作为主色调，整体给人阴沉、凝重的感觉。
- 海报明暗对比强，层次丰富。
- 右上角半透明的彩色图形为原本压抑的画面增添了几分活力。

CMYK: 38,36,38,0 CMYK: 92,87,88,79
CMYK: 14,45,0,0 CMYK: 19,11,80,0
CMYK: 37,70,78,0

推荐色彩搭配

C: 8	C: 61	C: 38	C: 5
M: 85	M: 61	M: 34	M: 45
Y: 8	Y: 62	Y: 36	Y: 70
K: 75	K: 8	K: 0	K: 0

C: 46	C: 17	C: 0	C: 6
M: 45	M: 13	M: 0	M: 46
Y: 47	Y: 13	Y: 0	Y: 4
K: 0	K: 0	K: 0	K: 0

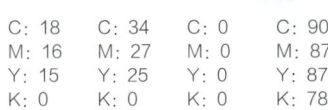

C: 18	C: 34	C: 0	C: 90
M: 16	M: 27	M: 0	M: 87
Y: 15	Y: 25	Y: 0	Y: 87
K: 0	K: 0	K: 0	K: 78

6.13 希望

色彩调性： 明快、积极、现代、生机、鲜黄、酸甜。
常用主题色：

CMYK: 26,0,75,0　　CMYK: 58,0,20,0　　CMYK: 56,0,52,0　　CMYK: 42,0,73,0　　CMYK: 18,0,71,0　　CMYK: 62,6,66,0

常用色彩搭配

CMYK: 26,0,75,0　　CMYK: 56,0,52,0　　CMYK: 58,0,20,0　　CMYK: 42,0,73,0
CMYK: 70,3,37,0　　CMYK: 70,87,0,0　　CMYK: 9,15,86,0　　CMYK: 91,60,100,41

黄绿色搭配孔雀绿，反光感较强，给人一种清新、明快的感觉。　　青绿色搭配紫藤色，令人仿佛闻到了淡淡花香，应用在设计中现代感十足。　　天青色搭配鲜黄色，明度较高，易吸引人眼球，是一种积极、活跃的色彩。　　苹果绿搭配墨绿色，如嫩草般生机勃勃，给人一种春回大地的感觉。

配色速查

现代	生机	鲜黄	酸甜
CMYK: 58,0,20,0 CMYK: 49,7,95,0 CMYK: 75,32,68,0 CMYK: 8,36,0,0	CMYK: 42,0,73,0 CMYK: 75,24,100,0 CMYK: 55,0,48,0 CMYK: 31,0,9,0	CMYK: 26,0,75,0 CMYK: 51,70,0,0 CMYK: 3,0,9,0 CMYK: 62,0,57,0	CMYK: 62,6,66,0 CMYK: 14,84,24,0 CMYK: 38,0,80,0 CMYK: 6,36,75,0

这是插画在海报中的应用。水彩插画给人给人流畅、通透的感觉，并通过清新、活泼的配色迎合海报的主题。

色彩点评

- 该海报采用高明度配色方案，大面积应用了绿色调，整体给人希望、朝气的感觉。
- 在白色背景的衬托下，整个画面的色彩显得青翠而活泼。
- 黑色的标题文字在清新、活力色彩的衬托下格外鲜明、醒目，搭配自由组合的排版，让人印象深刻。

CMYK: 0,0,0,0　　CMYK: 55,22,70,0
CMYK: 92,87,89,80　CMYK: 40,5,95,0
CMYK: 13,81,81,0

推荐色彩搭配

C: 55	C: 81	C: 85	C: 7	C: 6	C: 34	C: 39	C: 9	C: 38	C: 6	C: 39	C: 74
M: 22	M: 48	M: 70	M: 65	M: 4	M: 9	M: 9	M: 81	M: 8	M: 4	M: 12	M: 37
Y: 70	Y: 95	Y: 93	Y: 72	Y: 15	Y: 39	Y: 11	Y: 79	Y: 21	Y: 15	Y: 51	Y: 43
K: 0	K: 11	K: 57	K: 0	K: 0	K: 0	K: 0	K: 0	K: 0	K: 0	K: 0	K: 0

该海报采用散点式的构图方式，给人疏离、松散、自由的感觉，简单的插画内容也紧扣海报主题。

色彩点评

- 海报为单色调配色方案，黄绿、叶绿、深绿色的搭配具有和谐统一又有变化的效果。
- 白色的背景给人一种轻盈感，显得前景中的颜色活泼也不张扬。
- 画面中黑色的文字有稳定画面氛围的作用，且方便阅读。

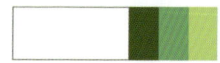

CMYK: 0,0,0,0　　CMYK: 85,55,100,25
CMYK: 70,18,70,0　CMYK: 32,3,70,0

推荐色彩搭配

 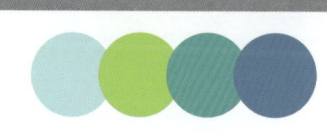

C: 73	C: 0	C: 84	C: 66	C: 100	C: 65	C: 9	C: 92	C: 32	C: 38	C: 75	C: 76
M: 15	M: 0	M: 77	M: 1	M: 100	M: 0	M: 7	M: 64	M: 0	M: 0	M: 17	M: 49
Y: 86	Y: 0	Y: 81	Y: 11	Y: 53	Y: 50	Y: 7	Y: 63	Y: 10	Y: 75	Y: 33	Y: 16
K: 0	K: 0	K: 64	K: 0	K: 8	K: 0	K: 0	K: 22	K: 0	K: 0	K: 0	K: 0

这是插画在包装的中应用。梨的形状让人联想到罐子中产品的气味，形成通感效应。

色彩点评

- 包装采用单色调的配色方案，绿色调的配色给人希望、新生、自然的感觉。
- 包装中大面积的黄绿色给人温暖、自然、舒适的感觉。
- 当消费者看到绿色罐子时，能瞬间联想到自然、春天这些词汇，让人心情舒畅。

CMYK: 65,0,83,0
CMYK: 37,8,95,0
CMYK: 87,50,100,15

推荐色彩搭配

C: 25	C: 36	C: 72	C: 50
M: 0	M: 0	M: 11	M: 14
Y: 87	Y: 77	Y: 100	Y: 98
K: 0	K: 0	K: 0	K: 0

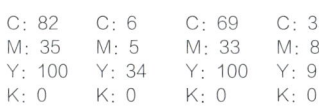

C: 82	C: 6	C: 69	C: 35
M: 35	M: 5	M: 33	M: 8
Y: 100	Y: 34	Y: 100	Y: 91
K: 0	K: 0	K: 0	K: 0

C: 68	C: 28	C: 41	C: 4
M: 18	M: 26	M: 4	M: 7
Y: 85	Y: 85	Y: 88	Y: 47
K: 0	K: 0	K: 0	K: 0

这是插画在海报中的应用。画面中采用俯视视角，将小路制作成数字3的形状，曲线的造型婉转、优美，引导观者的视线自上而下流动。

色彩点评

- 海报以绿色为主色调，通过不同明度的绿色搭配在一起给人活力、朝气、希望的感觉。
- 海报以同类色的配色方案进行色彩搭配，绿色调给人青翠、活泼的感觉。
- 画面中红色作为点缀色，虽然与绿色为互补色关系，但因为所用面积较小，给人活泼而不躁动的感觉。

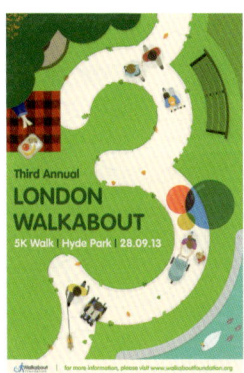

CMYK: 50,5,86,0 CMYK: 0,6,9,0
CMYK: 88,48,100,13 CMYK: 23,95,92,0

推荐色彩搭配

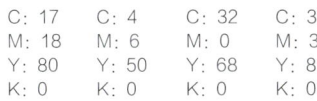

C: 17	C: 4	C: 32	C: 35
M: 18	M: 6	M: 0	M: 31
Y: 80	Y: 50	Y: 68	Y: 89
K: 0	K: 0	K: 0	K: 0

C: 70	C: 6	C: 17	C: 41
M: 10	M: 5	M: 18	M: 4
Y: 95	Y: 34	Y: 80	Y: 88
K: 0	K: 0	K: 0	K: 0

C: 36	C: 10	C: 38	C: 0
M: 14	M: 0	M: 5	M: 0
Y: 70	Y: 45	Y: 82	Y: 0
K: 0	K: 0	K: 0	K: 0

6.14 典雅

色彩调性： 柔和、轻松、松弛、舒缓、少女、春天。

常用主题色：

CMYK: 24,0,47,0　　CMYK: 11,12,49,0　　CMYK: 54,12,28,0　　CMYK: 9,52,15,0　　CMYK: 40,0,33,0　　CMYK: 18,29,13,0

常用色彩搭配

CMYK: 24,0,47,0　　　　CMYK: 11,12,49,0　　　CMYK: 9,52,15,0　　　　CMYK: 54,12,28,0
CMYK: 7,35,53,0　　　　CMYK: 4,33,1,0　　　　CMYK: 6,20,28,0　　　　CMYK: 36,0,28,0

豆绿色搭配蜂蜜色，清凉柔和，适用于表达夏日、天然、乐活等主题。

奶黄搭配优品紫红，含灰度较高，视觉感受非常柔和，给人轻松、舒适的印象。

浅玫瑰红搭配壳黄红，视觉冲击力相对较弱，可以缓解人们的疲劳和紧张的情绪。

青瓷蓝搭配淡绿色，清澈而不刺眼，冷色系相搭配体现了松弛、自由之感。

配色速查

轻松	少女	春天	舒缓
CMYK: 11,12,49,0 CMYK: 45,0,37,0 CMYK: 10,29,37,0 CMYK: 33,0,16,0	CMYK: 40,0,33,0 CMYK: 7,46,37,0 CMYK: 26,0,47,0 CMYK: 7,2,53,0	CMYK: 18,29,13,0 CMYK: 18,68,47,0 CMYK: 11,12,49,0 CMYK: 40,0,33,0	CMYK: 9,52,15,0 CMYK: 24,51,0,0 CMYK: 42,5,58,0 CMYK: 7,8,39,0

这是插画在包装中的应用。将水果图案的插画应用到包装上方，在装饰包装的同时体现了产品的品质，使之与消费者产生情感上的共鸣。

色彩点评

- 包装采用高明度的色彩基调，暖色调的配色给人典雅、高贵的感觉。
- 包装以肤色为背景色，颜色干净、亲和力强。
- 包装中橙色与绿色的搭配给人活泼、俏皮的感觉。

CMYK: 0,9,12,0
CMYK: 73,50,88,11
CMYK: 16,69,81,0
CMYK: 15,23,41,0

推荐色彩搭配

C: 15	C: 18	C: 0	C: 8
M: 17	M: 1	M: 46	M: 82
Y: 83	Y: 59	Y: 91	Y: 44
K: 0	K: 0	K: 0	K: 0

C: 14	C: 9	C: 9	C: 11
M: 37	M: 83	M: 34	M: 45
Y: 0	Y: 93	Y: 55	Y: 82
K: 0	K: 0	K: 0	K: 0

C: 4	C: 6	C: 8	C: 62
M: 34	M: 8	M: 82	M: 29
Y: 65	Y: 72	Y: 44	Y: 80
K: 0	K: 0	K: 0	K: 0

这是一款酒类的包装设计，包装中心位置描绘了酒庄的图案，给人一种历史悠久、源远流长的感觉。

色彩点评

- 灰色调的酒瓶给人柔和、细腻的感觉，与烫金花纹形成鲜明的对比。
- 烫金花纹带着金色的反光，给人优雅、华美的感觉。
- 酒瓶的磨砂质感给人朦胧、柔和的感觉，搭配烫金的花纹提高了包装的档次。

CMYK: 15,20,37,0
CMYK: 17,42,92,0
CMYK: 81,76,76,56

推荐色彩搭配

C: 58	C: 67	C: 86	C: 26
M: 48	M: 58	M: 69	M: 33
Y: 49	Y: 60	Y: 68	Y: 55
K: 0	K: 8	K: 37	K: 0

C: 75	C: 70	C: 16	C: 62
M: 57	M: 60	M: 12	M: 67
Y: 58	Y: 70	Y: 12	Y: 100
K: 8	K: 9	K: 0	K: 32

C: 52	C: 30	C: 2	C: 72
M: 81	M: 37	M: 15	M: 65
Y: 100	Y: 60	Y: 38	Y: 58
K: 30	K: 0	K: 0	K: 13

这是一款巧克力的包装设计。包装顶部和底部绘有花朵图案，以白色为背景色，整体给人典雅、大方的感觉。

色彩点评

- 包装采用高明度的配色，大面积的白色让包装看起来干净、简洁。
- 在白色的背景之上，粉色调的花朵图案显得温柔、雅致，娇俏可人。
- 画面中巧克力的位置居中，并且颜色最深，所以格外显眼，能够快速传递产品的信息，吸引消费者注意。

CMYK: 0,0,0,0
CMYK: 85,65,99,48
CMYK: 27,47,32,0
CMYK: 55,60,60,4

推荐色彩搭配

C: 16	C: 20	C: 7	C: 7
M: 8	M: 20	M: 18	M: 7
Y: 11	Y: 5	Y: 15	Y: 11
K: 0	K: 0	K: 0	K: 0

C: 18	C: 15	C: 26	C: 29
M: 13	M: 1	M: 12	M: 32
Y: 12	Y: 1	Y: 12	Y: 7
K: 0	K: 0	K: 0	K: 0

C: 19	C: 66	C: 23	C: 32
M: 23	M: 55	M: 8	M: 64
Y: 19	Y: 32	Y: 7	Y: 24
K: 0	K: 0	K: 0	K: 0

这是插画在包装中的应用。包装上烫金的图案十分显眼，给人华丽、精致的视觉感受。图案部分呈现旋转的动势，给人优美、灵动的感觉。

色彩点评

- 整个包装的明度较高，颜色纯度低、对比较弱，给人温柔、浪漫的感觉，符合女性的审美。
- 粉色与白色的搭配更显包装典雅和温柔的气质。
- 烫金的工艺应用在设计作品中可以提高作品的档次，从而提升商品价值。

CMYK: 12,34,28,0
CMYK: 52,59,86,7
CMYK: 14,20,30,0

推荐色彩搭配

C: 22	C: 36	C: 7	C: 0
M: 41	M: 50	M: 18	M: 4
Y: 35	Y: 44	Y: 15	Y: 12
K: 0	K: 0	K: 0	K: 0

C: 9	C: 5	C: 24	C: 44
M: 16	M: 21	M: 46	M: 48
Y: 9	Y: 16	Y: 21	Y: 70
K: 0	K: 0	K: 0	K: 0

C: 12	C: 4	C: 10	C: 0
M: 9	M: 44	M: 25	M: 11
Y: 8	Y: 21	Y: 22	Y: 9
K: 0	K: 0	K: 0	K: 0

6.15 华丽

色彩调性： 辉煌、奢侈、华丽、浓郁、鲜明、别致。
常用主题色：

CMYK: 5,19,88,0　　CMYK: 60,83,0,0　　CMYK: 29,31,96,0　　CMYK: 100,94,23,0　　CMYK: 7,7,87,0　　CMYK: 81,79,0,0

常用色彩搭配

CMYK: 5,19,88,0　　　CMYK: 60,83,0,0　　　CMYK: 100,94,23,0　　CMYK: 81,79,0,0
CMYK: 17,8,84,0　　　CMYK: 18,9,78,0　　　CMYK: 34,69,0,0　　　CMYK: 12,16,85,0

金色搭配柠檬黄色，是反光极其强烈的颜色，能给人留下金碧辉煌、富丽堂皇的印象。　　紫藤色搭配含羞草黄，整体色调非常明亮，易让人联想到女性、高贵、奢侈品等词汇，体现皇家气魄。　　靛青色搭配洋红色，颜色浓郁，张力十足，给人华丽、尊贵的色彩感觉，深受女性喜爱。　　蓝紫色搭配铬黄，纯度相对较高，营造了一种神秘的氛围，给人高端、别致的视觉感受。

配色速查

辉煌	华丽	浓郁	奢侈
CMYK: 7,7,87,0	CMYK: 29,31,96,0	CMYK: 100,94,23,0	CMYK: 60,83,0,0
CMYK: 92,89,0,0	CMYK: 13,80,99,0	CMYK: 28,12,92,0	CMYK: 92,100,59,16
CMYK: 42,80,0,0	CMYK: 81,64,0,0	CMYK: 58,72,100,29	CMYK: 21,76,40,0
CMYK: 10,33,0,0	CMYK: 53,100,100,39	CMYK: 9,0,50,0	CMYK: 4,17,59,0

这是一款雪茄包装设计，整体造型简约，没有过多的装饰图案，给人高档、精致之感。

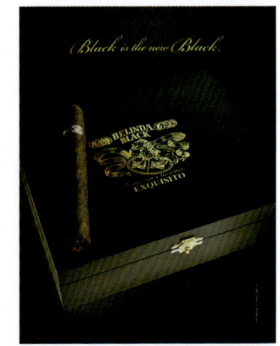

色彩点评
- 包装以黑色为主色调，让人觉得严肃、理性和低调。
- 在黑色的衬托下，金色的标志凸显奢华、精美的特征。
- 图案与包装盒的明暗对比较强，所以高明度的图案部分格外鲜明、醒目。

CMYK: 100,100,100,100 CMYK: 8,0,63,0

推荐色彩搭配

C: 0	C: 68	C: 63	C: 44	C: 12	C: 100	C: 18	C: 36	C: 42	C: 69	C: 15	C: 48
M: 20	M: 86	M: 72	M: 48	M: 0	M: 100	M: 27	M: 29	M: 6	M: 68	M: 5	M: 69
Y: 31	Y: 95	Y: 82	Y: 100	Y: 66	Y: 62	Y: 90	Y: 27	Y: 78	Y: 100	Y: 85	Y: 100
K: 0	K: 63	K: 37	K: 0	K: 0	K: 28	K: 0	K: 0	K: 0	K: 41	K: 0	K: 10

这是插画在饮品包装中的应用。芒果口味的饮品与产品的配色相互呼应，使包装给人活力、激情的视觉感受。

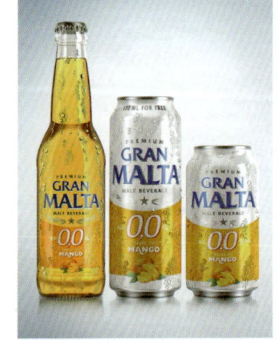

色彩点评
- 该包装以黄色为主色调，以蓝色作为点缀色，冷暖色调形成鲜明、强烈的对比。
- 玻璃包装和金属包装从材质上给人冰凉感，并与黄色调的配色形成对比关系，让包装看起来视觉效果丰满、富有情趣。
- 包装中的黄色色彩明度高，颜色鲜艳，给人喧闹、刺激的视觉感受。

CMYK: 9,7,7,0 CMYK: 8,17,85,0
CMYK: 88,80,3,0

推荐色彩搭配

C: 20	C: 30	C: 77	C: 6	C: 7	C: 4	C: 90	C: 15	C: 90	C: 67	C: 50	C: 18
M: 25	M: 34	M; 55	M: 15	M: 7	M: 30	M; 79	M: 7	M: 65	M: 44	M: 57	M: 20
Y: 37	Y: 76	Y: 0	Y: 70	Y: 70	Y: 80	Y: 12	Y: 4	Y: 46	Y: 14	Y: 100	Y: 7
K: 0	K: 0	K: 0	K: 0	K: 0	K: 0	K: 0	K: 0	K: 5	K: 0	K: 6	K: 0

这是插画在包装中的应用。流淌下来的蜂蜜图案即是包装的封条,营造了向下流淌的动势。

CMYK: 60,75,0,0
CMYK: 12,44,70,0
CMYK: 0,0,0,0

色彩点评

- 包装以紫色为主色调,搭配金色的辅助色,给人精致、华丽的视觉感受。
- 玻璃包装有透明的特点,产品本身与包装的颜色也会产生对比关系。
- 白色的文字在对比强烈的色彩环境中给人安静、稳定的感觉。

推荐色彩搭配

C: 63	C: 52	C: 90	C: 7	C: 37	C: 75	C: 73	C: 7	C: 1	C: 5	C: 82	C: 48
M: 79	M: 63	M: 100	M: 0	M: 65	M: 75	M: 78	M: 55	M: 47	M: 0	M: 100	M: 67
Y: 0	Y: 0	Y: 55	Y: 66	Y: 6	Y: 8	Y: 8	Y: 89	Y: 72	Y: 37	Y: 46	Y: 6
K: 0	K: 0	K: 11	K: 0	K: 0	K: 0	K: 0	K: 0	K: 0	K: 0	K: 4	K: 0

这是一款酒类的外包装设计。设计师们用当代的方法来表达民族和民间艺术,描绘了非常具有民族特色的插画作品。

CMYK: 50,67,98,11
CMYK: 65,78,100,52
CMYK: 40,85,78,3

色彩点评

- 包装采用低明度的配色方案,褐调的包装反射金色的光芒,给人华丽的感觉。
- 包装整体采用单色调的配色方案,包装纸和瓶口位置的木塞色调一致,做到了和谐、统一。
- 包装上红色的点缀色非常抢眼,不禁让人联想到流动的血液,给人鲜明、刺激的视觉感受。

推荐色彩搭配

C: 55	C: 44	C: 12	C: 9	C: 100	C: 66	C: 42	C: 23	C: 22	C: 50	C: 20	C: 23
M: 75	M: 62	M: 62	M: 23	M: 100	M: 78	M: 60	M: 53	M: 78	M: 67	M: 60	M: 20
Y: 99	Y: 89	Y: 93	Y: 30	Y: 100	Y: 100	Y: 83	Y: 68	Y: 100	Y: 98	Y: 83	Y: 68
K: 30	K: 3	K: 3	K: 0	K: 100	K: 55	K: 1	K: 0	K: 55	K: 11	K: 1	K: 0

6.16 妖娆

色彩调性： 灿烂、华贵、闪亮、堂皇、盛大、高档。

常用主题色：

CMYK: 19,100,69,0　　CMYK: 5,19,89,0　　CMYK: 36,33,89,0　　CMYK: 81,79,0,0　　CMYK: 92,75,0,0　　CMYK: 7,68,97,0

常用色彩搭配

CMYK: 5,19,89,0
CMYK: 64,60,100,21

CMYK: 36,33,89,0
CMYK: 98,100,55,5

CMYK: 81,79,0,0
CMYK: 34,85,0,0

CMYK: 7,68,97,0
CMYK: 58,82,0,0

金色搭配卡其黄，同类色搭配，给人一种华丽、前卫的视觉效果，充满奢华气息。

土著黄色搭配深蓝，清冽而不张扬，气场十足，具有超强的震慑力。

紫色搭配洋红，饱和度偏高，在增强视觉冲击力的同时更添柔情气息。

橘红色加紫藤，这种配色高贵而不失奢华，给人留下一种饱满、有活力的印象。

配色速查

堂皇	华贵	盛大	灿烂
CMYK: 19,100,100,0 CMYK: 15,2,79,0 CMYK: 34,27,25,0 CMYK: 57,88,100,46	CMYK: 81,79,0,0 CMYK: 48,75,0,0 CMYK: 68,100,55,24 CMYK: 17,36,83,0	CMYK: 92,75,0,0 CMYK: 100,98,47,0 CMYK: 22,16,76,0 CMYK: 53,45,100,1	CMYK: 7,68,97,0 CMYK: 12,9,9,0 CMYK: 49,98,83,23 CMYK: 19,20,85,0

这是一款宣传品牌的海报设计。纸雕风格的立体插画有着丰富的空间层次，丰富的装饰元素给人饱满、生动的感觉。

色彩点评

- 画面色彩丰富，颜色纯度高，对比鲜明、刺激、富有活力。
- 紫色和橙色搭配，给人活泼、热烈的感觉。
- 高纯度的正黄色、青绿色作为点缀色，更是为画面增加了活力、跳跃的感觉。

CMYK: 80,90,0,0
CMYK: 0,68,90,0
CMYK: 15,97,100,0
CMYK: 10,7,77,0
CMYK: 53,80,0,0
CMYK: 55,0,43,0

推荐色彩搭配

C: 95	C: 55	C: 0	C: 8
M: 100	M: 80	M: 71	M: 3
Y: 25	Y: 0	Y: 90	Y: 85
K: 0	K: 0	K: 0	K: 0

C: 42	C: 0	C: 6	C: 70
M: 50	M: 70	M: 30	M: 80
Y: 0	Y: 90	Y: 90	Y: 0
K: 0	K: 0	K: 0	K: 0

C: 0	C: 10	C: 62	C: 55
M: 70	M: 24	M: 0	M: 0
Y: 80	Y: 90	Y: 25	Y: 52
K: 0	K: 0	K: 0	K: 0

这是插画在包装中的应用。鸟的造型刻板、严肃，目光锐利，给消费者留下深刻的印象。

色彩点评

- 包装以宝石蓝作为主色调，给人理性、冷静的感觉。
- 插画部分以宝石蓝搭配金色，给人华丽的感觉。
- 包装冷暖对比强，体现了包装个性鲜明的效果。

CMYK: 90,75,0,0
CMYK: 20,27,57,0
CMYK: 85,51,0,0
CMYK: 73,23,0,0

推荐色彩搭配

C: 91	C: 79	C: 85	C: 15
M: 75	M: 55	M: 51	M: 34
Y: 0	Y: 7	Y: 0	Y: 79
K: 0	K: 0	K: 0	K: 0

C: 78	C: 98	C: 100	C: 62
M: 34	M: 83	M: 100	M: 67
Y: 2	Y: 0	Y: 55	Y: 100
K: 0	K: 0	K: 24	K: 32

C: 27	C: 22	C: 30	C: 88
M: 52	M: 15	M: 25	M: 66
Y: 100	Y: 20	Y: 58	Y: 0
K: 0	K: 0	K: 0	K: 0

这是插画在包装中的应用，包装模拟鱼的形态和色彩，给人一种新奇、夸张、独特的视觉感受。将包装拿在手里就如同抓住了一条鱼，这样的创意令人难忘。

CMYK: 100,87,15,0
CMYK: 100,100,55,11
CMYK: 70,93,32,0
CMYK: 44,100,13,0

色彩点评

- 包装采用低明度的配色，通过冷色调的渐变搭配反光的材质，整体给人一种妖艳、华丽的感觉。
- 包装采用类似色的配色方案，通过颜色的过渡给人一种过渡和谐、颜色变化丰富的感觉。
- 反光的设计增加了包装的灵动感。随着光影的不断变化，包装的色彩也会发生变化。

推荐色彩搭配

C:100	C:15	C:100	C:90	C:80	C:100	C:93	C:100	C:100	C:98	C:85	C:40
M:98	M:97	M:90	M:100	M:100	M:99	M:73	M:85	M:97	M:100	M:70	M:100
Y:29	Y:30	Y:34	Y:15	Y:12	Y:34	Y:0	Y:13	Y:58	Y:60	Y:0	Y:20
K:0	K:0	K:0	K:0	K:0	K:0	K:0	K:0	K:25	K:30	K:0	K:0

这是插画在系列包装中的应用，包装整体配色统一、画风统一，丰富的装饰图案给人华丽、喧闹的感觉。

CMYK: 48,80,0,0
CMYK: 27,95,55,0
CMYK: 70,93,32,0
CMYK: 9,18,62,0

色彩点评

- 包装整体以紫色为主色调，搭配红色、深紫色，给人神秘、华丽的感觉。
- 黄色的辅助色与紫色相搭配，给人刺激、洒脱之感。
- 包装中还有黑色、深蓝色的加入，增加了包装的颜色对比，丰富了层次感，让色彩鲜艳的部分更加突出。

推荐色彩搭配

C:49	C:87	C:13	C:100	C:100	C:50	C:15	C:79	C:83	C:100	C:61	C:50
M:63	M:67	M:10	M:100	M:97	M:85	M:55	M:84	M:37	M:100	M:94	M:57
Y:0	Y:36	Y:10	Y:58	Y:37	Y:0	Y:0	Y:43	Y:55	Y:54	Y:0	Y:0
K:0	K:1	K:0	K:16	K:0	K:0	K:0	K:6	K:0	K:6	K:0	K:0

6.17 轻快

色彩调性： 高端、典雅、活泼、娇艳、复古、沉闷、时尚。
常用主题色：

CMYK: 25,0,9,0　　CMYK: 4,35,3,0　　CMYK: 40,68,6,0　　CMYK: 18,0,30,0　　CMYK: 18,62,20,0　　CMYK: 0,18,16,0

常用色彩搭配

CMYK: 3,15,10,0　　　CMYK: 4,41,22,0　　　CMYK: 30,7,25,0　　　CMYK: 17,77,43,0
CMYK: 0,0,0,0　　　　CMYK: 67,14,0,0　　　CMYK: 10,2,8,0　　　　CMYK: 5,20,0,0

淡粉色搭配白色，轻柔、温和，带有浪漫气息。　瓷青搭配灰绿色，富有春意，有清新、明净、淡雅的视觉效果。　浅绿色调的配色给人温和、青翠之感。　山茶红搭配纯度较低的浅粉，娇嫩可爱，常作为年轻女性服饰的配色。

配色速查

雅致	轻松	纯真	纯洁

CMYK: 25,45,20,0　　CMYK: 23,0,1,0　　　CMYK: 3,0,0,0　　　　CMYK: 0,0,0,0
CMYK: 0,6,15,0　　　CMYK: 44,0,17,0　　　CMYK: 15,5,0,0　　　　CMYK: 28,0,3,0
CMYK: 36,50,44,0　　CMYK: 0,0,0,0　　　　CMYK: 48,20,15,0　　　CMYK: 14,0,1,0
CMYK: 5,20,16,0　　　CMYK: 3,8,48,0　　　CMYK: 95,85,18,0　　　CMYK: 0,0,0,0

这是插画在一款包装中的应用。涂鸦风格的插画张扬、随性，略带稚嫩，让人觉得搞怪、可笑，令人印象深刻，不容易被遗忘。

色彩点评

- 包装采用高明度、低纯度的配色方案，浅绿色给人温和、青翠的视觉感受。
- 浅绿色纯度较低，与黑色形成鲜明的对比，让黑色的文字和图案在包装上突出、抢眼。
- 包装透明度高的部分给人通透感，与黑色的文字形成强烈的反差。

CMYK: 20,8,20,0
CMYK: 9,6,7,0
CMYK: 92,87,88,79
CMYK: 100,100,100,100

推荐色彩搭配

C: 22	C: 38	C: 22	C: 0	C: 10	C: 30	C: 12	C: 90	C: 25	C: 70	C: 37	C: 44
M: 10	M: 15	M: 15	M: 0	M: 6	M: 13	M: 3	M: 88	M: 1	M: 37	M: 28	M: 0
Y: 22	Y: 43	Y: 15	Y: 0	Y: 8	Y: 32	Y: 14	Y: 84	Y: 25	Y: 50	Y: 30	Y: 30
K: 0	K: 0	K: 0	K: 0	K: 0	K: 0	K: 0	K: 75	K: 0	K: 0	K: 0	K: 0

这是插画在一款海报中的应用。整个画面中曲线型构图呈现的动感，将消费者的视线由外向内集中到中心位置的商品上，达到宣传产品的目的。

色彩点评

- 海报整体明度较高，淡青色的背景给人干净、轻快的视觉感受。
- 画面用色丰富、大胆，通过冷暖对比丰富画面颜色层次。
- 红色的点缀色与黄色、蓝色形成对比，使画面显得轻快、欢乐、富有活力。

CMYK: 23,0,5,0
CMYK: 55,15,38,0
CMYK: 4,4,34,0
CMYK: 5,32,90,0
CMYK: 0,85,82,0

推荐色彩搭配

C: 44	C: 15	C: 5	C: 3	C: 33	C: 50	C: 37	C: 6	C: 20	C: 2	C: 5	C: 10
M: 14	M: 1	M: 5	M: 30	M: 6	M: 9	M: 18	M: 11	M: 0	M: 7	M: 11	M: 85
Y: 14	Y: 3	Y: 33	Y: 88	Y: 8	Y: 42	Y: 85	Y: 75	Y: 4	Y: 18	Y: 72	Y: 95
K: 0	K: 0	K: 0	K: 0	K: 0	K: 0	K: 0	K: 0	K: 0	K: 0	K: 0	K: 0

这是插画在一款包装中的应用。简约的线条绘制出女性的面庞，让包装充满了文艺气息。

CMYK: 3,15,11,0　CMYK: 100,100,100,100

色彩点评

- 包装标签部分以淡粉色为主色调，给人柔和、优美的感觉。
- 包装瓶为白色，与粉色的搭配，给人一种轻盈、纯粹的视觉感受。
- 标签上少量的黑色文字增加了稳重感，同时起到了很好的解释说明的作用。

推荐色彩搭配

C: 3	C: 11	C: 0	C: 27	C: 23	C: 2	C: 8	C: 12	C: 40	C: 11	C: 7	C: 6
M: 15	M: 12	M: 29	M: 25	M: 34	M: 15	M: 6	M: 8	M: 47	M: 19	M: 30	M: 6
Y: 11	Y: 14	Y: 13	Y: 25	Y: 28	Y: 10	Y: 34	Y: 15	Y: 42	Y: 15	Y: 15	Y: 10
K: 0	K: 0	K: 0	K: 0	K: 0	K: 0	K: 0	K: 0	K: 0	K: 0	K: 0	K: 0

这是一款卡片设计，卡片上的兔子图案表情呆萌、可爱，十分讨女性和孩子的喜欢，这样的设计符合受众的审美。

CMYK: 50,2,50,0
CMYK: 10,75,17,0
CMYK: 45,3,7,0

色彩点评

- 卡片的色调活泼，对比鲜明，与卡通形象的性格相呼应。
- 青绿色调给人青翠、欢乐的感觉。
- 卡片以粉红色作为辅助色，给人甜美可爱、天真无邪的视觉感受。

推荐色彩搭配

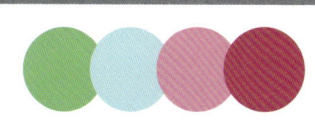

C: 50	C: 76	C: 1	C: 4	C: 78	C: 50	C: 70	C: 15	C: 50	C: 30	C: 10	C: 23
M: 3	M: 8	M: 65	M: 12	M: 23	M: 3	M: 40	M: 0	M: 3	M: 1	M: 55	M: 85
Y: 50	Y: 60	Y: 6	Y: 20	Y: 48	Y: 50	Y: 78	Y: 5	Y: 50	Y: 8	Y: 4	Y: 28
K: 0	K: 0	K: 0	K: 0	K: 0	K: 0	K: 1	K: 0	K: 0	K: 0	K: 0	K: 0

6.18 厚重

色彩调性： 悲伤、颓废、寂寞、欢庆、深沉、绅士。

常用主题色：

| CMYK: 79,74,71,45 | CMYK: 49,79,100,18 | CMYK: 26,69,93,0 | CMYK: 37,53,71,0 | CMYK: 56,98,75,37 | CMYK: 100,100,54,6 |

常用色彩搭配

CMYK: 49,79,100,18
CMYK: 28,22,21,0

重褐色搭配灰色，男性魅力强烈，尽显优雅的绅士风度。

CMYK: 79,74,71,45
CMYK: 30,22,92,0

深灰色搭配土著黄，纯度较低，在广告中比较常见，所以让人产生亲切感。

CMYK: 26,69,93,0
CMYK: 16,3,37,0

琥珀色与烟黄色进行搭配，给人一种温厚而充满回忆的感觉。

CMYK: 37,53,71,0
CMYK: 64,79,100,52

驼色搭配深褐色，色彩感觉十分平易近人，是一种富有历史感和故事性的色彩搭配方案。

配色速查

绅士	寂寞	欢庆	深沉
CMYK: 100,100,54,6 CMYK: 46,55,76,1 CMYK: 68,68,70,26 CMYK: 14,13,56,0	CMYK: 37,53,71,0 CMYK: 14,16,66,0 CMYK: 72,42,84,2 CMYK: 34,17,24,0	CMYK: 79,74,71,45 CMYK: 40,93,97,6 CMYK: 33,47,91,0 CMYK: 10,7,7,0	CMYK: 49,79,100,18 CMYK: 79,74,72,47 CMYK: 80,72,41,3 CMYK: 30,22,17,0

该包装上的插画描绘了面包房的场景。这样的创意让消费者在打开包装时,有一种刚刚从面包房买了面包的感觉。

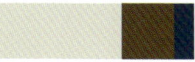

CMYK:12,12,17,0
CMYK:65,72,72,28
CMYK:98,87,48,15

色彩点评

- 包装以褐色搭配蓝色,整体色彩纯度较低,给人一种厚重、沉稳的感觉。
- 包装中大面积的浅卡其色,让人觉得放松、舒适。
- 褐色的色彩明度低,与浅卡其色形成对比,让插画部分从包装中凸显出来。

第6章 商业插画设计的色彩情感

169

推荐色彩搭配

C: 15	C: 25	C: 32	C: 5	C: 66	C: 7	C: 55	C: 75	C: 50	C: 15	C: 25	C: 97
M: 15	M: 30	M: 25	M: 12	M: 63	M: 9	M: 65	M: 55	M: 60	M: 15	M: 27	M: 82
Y: 22	Y: 35	Y: 35	Y: 20	Y: 67	Y: 16	Y: 67	Y: 50	Y: 63	Y: 22	Y: 31	Y: 40
K: 0	K: 0	K: 0	K: 0	K: 17	K: 0	K: 7	K: 2	K: 3	K: 0	K: 0	K: 5

这是插画在一款包装中的应用。将饮品的口味通过图案传递给消费者,既能装饰包装,又可以被消费者理解和接受,是包装设计常用的方式。

CMYK:24,37,38,0
CMYK:30,60,80,0
CMYK:92,70,73,43

色彩点评

- 包装采用低纯度配色方案,整体对比较弱,暖色调的配色给人温暖、厚重之感。
- 土黄色的辅助色,让人联想到秋天,给人和煦、亲切的感觉。
- 低纯度的绿色既丰富了包装中的颜色,也不会因为过于鲜艳而打破整体色彩感觉。

推荐色彩搭配

C: 28	C: 22	C: 10	C: 91	C: 1	C: 11	C: 10	C: 51	C: 71	C: 31	C: 23	C: 5
M: 65	M: 52	M: 15	M: 69	M: 51	M: 39	M: 14	M: 562	M: 86	M: 67	M: 52	M: 20
Y: 72	Y: 61	Y: 18	Y: 79	Y: 60	Y: 47	Y: 23	Y: 94	Y: 95	Y: 76	Y: 69	Y: 0
K: 0	K: 0	K: 0	K: 52	K: 0	K: 0	K: 0	K: 9	K: 66	K: 0	K: 0	K: 0

该海报通过夸张的形象和卡通形象用牙齿衔住商品的造型,成功将观者的注意力集中到产品上,并通过产品的标签传递产品的信息,设计巧妙,耐人寻味。

CMYK：5,35,32,0
CMYK：60,80,100,5
CMYK：25,75,55,0
CMYK：44,73,100,7

色彩点评

- 包装以咖啡色作为主色调,给人浑厚、稳重的感觉。
- 在整个画面中,背景明度高于前景中的卡通形象,这样的设计让版面明度对比鲜明,且主体具有吸引力。
- 海报采用了类似色的配色方案,整个画面色彩统一且带有变化。

推荐色彩搭配

C: 13	C: 35	C: 44	C: 70
M: 33	M: 60	M: 73	M: 83
Y: 40	Y: 69	Y: 100	Y: 90
K: 0	K: 0	K: 6	K: 65

C: 65	C: 44	C: 50	C: 65
M: 35	M: 73	M: 77	M: 65
Y: 52	Y: 100	Y: 100	Y: 65
K: 0	K: 7	K: 20	K: 15

C: 30	C: 15	C: 2	C: 35
M: 65	M: 32	M: 25	M: 75
Y: 75	Y: 40	Y: 25	Y: 58
K: 0	K: 0	K: 0	K: 0

这是一款巧克力包装设计。包装正面绘制的可可果笔触细腻、画风精良,似乎散发着迷人的香味。通过这样的设计提升包装的品质,推动产品的销售。

CMYK：61,70,58,10
CMYK：58,41,60,0
CMYK：0,30,20,0
CMYK：4,41,55,0

色彩点评

- 包装采用低明度的色彩基调,深紫灰色的底色给人典雅、沉稳之感。
- 画面中橄榄绿的叶子给人深沉、成熟的感觉,增加了包装的高级感。
- 为了避免包装色彩过于低沉,黄色的可可果丰富了画面色彩,增加了色彩层次,形成了对比关系。

推荐色彩搭配

C: 60	C: 60	C: 22	C: 66
M: 70	M: 92	M: 58	M: 75
Y: 58	Y: 60	Y: 52	Y: 64
K: 11	K: 24	K: 0	K: 25

C: 48	C: 55	C: 55	C: 63
M: 70	M: 92	M: 35	M: 61
Y: 58	Y: 100	Y: 61	Y: 57
K: 3	K: 47	K: 0	K: 6

C: 63	C: 3	C: 20	C: 60
M: 71	M: 35	M: 63	M: 77
Y: 77	Y: 22	Y: 56	Y: 55
K: 32	K: 0	K: 0	K: 9

第7章
商业插画设计的经典技巧

在进行商业插画设计时,除了遵循色彩的基本搭配设计常识以外,还应该注意很多技巧,如关于版式设计、字体、图形图案、创意表达等。只有从全局考虑,才能将设计表达得更清晰。本章将为大家讲解一些常用商业插画的设计技巧。

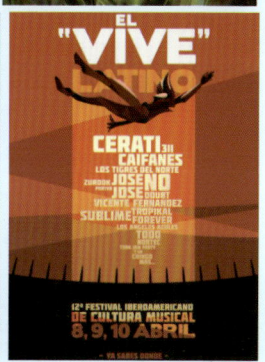

7.1 80%主色调+20%辅助色调

主色调就像乐曲中的主旋律，对画面起主导作用。但是，单色调的画面会过于单调，需要其他颜色进行辅助，辅助色的面积虽小，却可以起到缓冲和强调的作用。那么主色和辅助色分别占到画面面积的多少合适呢？经典的面积比例是80%主色调+20%辅助色调。这个比例既可以通过主色奠定画面的颜色基础，又能够保证画面色彩的丰富，保持整个画面有鲜明的特色，引人注目。

这是一款关于理发的海报设计。以低明度的蓝色作为主色调，给人稳重、坚实的视觉感受；前方使用了高明度的黄色作为辅助色。这两种颜色一明一暗，形成鲜明的对比。

CMYK：94,75,27,0
CMYK：5,13,43,0
CMYK：0,0,0,0
CMYK：12,91,27,0

推荐配色方案

CMYK：94,73,28,0 CMYK：3,15,48,0
CMYK：0,89,12,0 CMYK：65,27,3,0

CMYK：66,29,0,0 CMYK：2,61,2,0
CMYK：100,91,57,33 CMYK：5,30,69,0

这是一款麦当劳品牌的宣传广告。以正红色为主色调，红色醒目、富有朝气，但是大面积的红色会带来压迫感，所以这里选择了白色作为辅助色，一方面能够突出主题，另一方面能够减轻大面积红色所带来的压迫感。

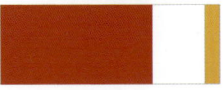

CMYK：34,100,100,0
CMYK：0,0,0,0
CMYK：10,43,90,0

推荐配色方案

CMYK：34,100,100,1 CMYK：56,100,100,48
CMYK：0,0,0,0 CMYK：10,63,80,0

CMYK：63,99,99,61 CMYK：4,3,3,0
CMYK：5,31,88,0 CMYK：15,83,84,0

7.2 色彩需要有冷暖对比

冷色调与暖色调的搭配并不罕见，画面中冷色与暖色形成对比，能够增加画面的层次感，让画面的色彩更富有艺术感染力。

这是插画在海报中的应用。整个画面色调偏青蓝色，属于冷色调，与下雨天的氛围相呼应；穿黄色外套的小朋友为暖色调，在大面积的冷色调衬托下，这位"主角"在画面中格外突出。

CMYK：73,65,22,0
CMYK：84,32,31,0
CMYK：6,9,95,0
CMYK：15,87,27,0

推荐配色方案

CMYK：74,6,30,0 CMYK：6,80,48,0
CMYK：90,75,12,0 CMYK：8,1,85,0

CMYK：77,28,35,0 CMYK：62,66,23,
CMYK：17,10,90,0 CMYK：100,100,50,0

这是一款食品广告设计。画面背景部分是蓝色的海面，前景中的文字和沙滩则为暖色，冷暖对比明显，让画面呈现非常欢乐的氛围。

CMYK：100,100,63,35
CMYK：13,20,46,0
CMYK：9,21,81,0
CMYK：52,88,2,0

推荐配色方案

CMYK：88,65,69,31 CMYK：46,81,0,0,
CMYK：100,93,3,0 CMYK：10,34,83,0

CMYK：52,5,22,0 CMYK：74,11,35,0
CMYK：2,72,49,0 CMYK：5,14,74,0

7.3 色彩需要有明度对比

不同的颜色多数情况下会有明暗的差异，相同的色相也有明暗深浅的变化。画面明度的变化能够增加画面素描层次，让画面内容主次分明。

这是一幅男士内裤海报。整个画面采用低明度的配色方案，代表着夜深人静的卧室；白色的手绘线条在深色的衬托下成为视觉重心，能够起到激发想象力的作用。

CMYK：100,99,63,49
CMYK：74,59,37,0
CMYK：6,96,88,0

推荐配色方案

CMYK：99,88,89,83　　CMYK：11,88,78,0
CMYK：26,20,71,0　　CMYK：84,56,2,0

CMYK：33,99,100,0　　CMYK：16,18,53,0
CMYK：62,45,24,0　　CMYK：92,83,35,1

这是一幅电影海报。画面采用无彩色的配色方案，大面积的黑色给人严肃、压抑的感觉；白色与之形成鲜明的对比，让电影主角的形象深入人心。

CMYK：88,83,78,68
CMYK：0,2,3,0

推荐配色方案

CMYK：85,83,70,55　　CMYK：55,47,44,0
CMYK：50,40,40,0　　CMYK：90,88,89,80

CMYK：62,80,99,47　　CMYK：80,82,80,66
CMYK：2,0,18,0　　CMYK：75,68,65,25

7.4 色彩需要有纯度对比

纯度是影响色彩情感效应的主要因素，颜色纯度越高越鲜艳，颜色纯度越低越质朴。在运用色彩时，如果画面只有高纯度的颜色，会给人一种刺激、烦躁的感觉；反之，如果画面中只有低纯度的颜色，则会给人沉闷、单调的感觉。因此，在色彩上要通过颜色纯度的不断变化丰富画面的情感。

这是插画在包装上的应用。淡黄色的叶片颜色饱和度较低，处于画面的底部作为衬托、装饰之用。红色的荔枝颜色饱和度较高，相比叶片鲜艳很多，所以更加鲜明。二者颜色纯度不同，形成较大的反差。

CMYK: 3,20,38,0
CMYK: 10,18,13,0
CMYK: 15,75,63,0
CMYK: 50,1,55,0

推荐配色方案

CMYK: 1,10,17,0　　CMYK: 2,37,22,0
CMYK: 28,50,42,0　　CMYK: 61,65,71,16

CMYK: 15,10,13,0　　CMYK: 7,15,20,0
CMYK: 3,40,18,0　　CMYK: 1,4,11,0

这是一幅肌理风格的插画。驼色的背景颜色沉稳、成熟，与鲜艳的橘色形成鲜明的对比，让橘色的卡通小猫形象深入人心。

CMYK: 15,25,44,0
CMYK: 100,100,100,100
CMYK: 5,80,97,0

推荐配色方案

CMYK: 8,2,88,0　　CMYK: 22,62,90,0
CMYK: 15,88,99,0　　CMYK: 8,25,88,0

CMYK: 7,15,27,0　　CMYK: 15,28,45,0
CMYK: 82,68,68,33　　CMYK: 5,51,58,0

7.5 互补色更适合做点缀色

互补色对比是众多配色方式中最鲜明、刺激的。当画面中属于互补色关系的两种颜色面积相等时，容易让画面色彩失去平衡。这时可以一种颜色为主色，另外一种颜色为点缀色的方式进行搭配。这样既能够保证画面色调的统一，又能够保证画面色彩的层次。

整个画面以绿色作为主色调，以蜂蜜色为辅助色，以少量的红色为点缀色。因为红色与绿色为互补色的关系，所以对比鲜明，使人能在丰富的画面元素中瞬间看到这位穿红衣服的老人。

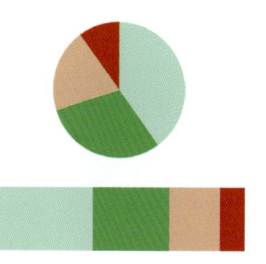

CMYK: 35,0,23,0
CMYK: 78,15,75,0
CMYK: 10,35,37,0
CMYK: 25,97,100,0

推荐配色方案

CMYK: 78,15,76,0　　CMYK: 0,11,10,0
CMYK: 75,7,45,0　　 CMYK: 1,32,55,0

CMYK: 62,0,66,0　　CMYK: 76,13,50,0
CMYK: 0,55,65,0　　CMYK: 5,18,27,0

在这幅插画作品中，以黄色作为主色，紫色作为点缀色。这两种颜色对比强烈，能够拉开背景与前景的距离，产生空间感，并且紫色的卡通形象在黄色衬托下更为显眼。

CMYK: 55,65,0,0
CMYK: 12,15,88,0
CMYK: 100,100,60,20
CMYK: 60,55,100,8

推荐配色方案

CMYK: 12,15,88,0　　CMYK: 8,44,92,0
CMYK: 82,58,0,0　　 CMYK: 75,78,0,0

CMYK: 10,25,89,0　　CMYK: 18,28,12,0
CMYK: 78,35,5,0　　 CMYK: 3,60,67,0

7.6 注重素描关系

素描有三大关系,即明暗关系、空间关系和结构关系。

明暗关系是自然光或者非自然光作用在物体上的变化,呈现不同的光影效果。光的不同变化,可以使物体呈现不同程度的黑色、白色和灰色,从而使作品生动、真实。

空间关系是指画面尽量表现出三维立体效果,即近大远小,近实远虚。

结构关系是指参照物的自身面貌特点,是以作者能否还原其真实性作为评价标准。

在插画创作绘制过程中,要注重素描关系,让作品更加丰满,提高观者的接受程度。

在这幅海报作品中融合了多种插画风格。为了让画面富有真实感,能够看到统一的光源方向和阴影效果。这些都能够让画面看起来真实、丰满、富有层次。

CMYK:66,0,4,0
CMYK:2,35,90,0
CMYK:10,3,85,0
CMYK:30,5,4,0

推荐配色方案

CMYK:1,65,95,0 CMYK:80,35,10,0
CMYK:46,60,100,4 CMYK:7,6,86,0

CMYK:33,0,7,0 CMYK:95,75,30,0
CMYK:8,6,0,0 CMYK:5,23,88,0

在这幅电影海报中,描绘的是人物背对着夕阳的场景。逆光的角度使人物面部处于暗部,光线不足,看不清人物的表情,这能够激发观者的好奇心,同时也为电影剧情蒙上神秘色彩。

CMYK:92,65,60,20
CMYK:15,44,90,0
CMYK:85,75,89,67
CMYK:0,76,89,0

推荐配色方案

CMYK:85,50,67,6 CMYK:95,67,62,25
CMYK:7,57,89,0 CMYK:50,78,100,18

CMYK:95,80,67,50 CMYK:75,45,68,2
CMYK:5,80,93,0 CMYK:25,45,72,0

7.7 添加肌理

扁平化风格已经流行了很多年，难免会产生审美疲劳。在扁平化的基础上通过渐变和添加纹理形成全新的噪点肌理风格插画，画风轻快，一般通过色块来区分每个元素。添加肌理能够丰富画面视觉元素，产生轻松随意的感觉，让画面效果更加耐看。

这是一幅包装设计上的插画。整个画面构图简单，通过颜色明暗变化来打造层次感，图形简单，颜色单纯。噪点肌理的添加，使画面效果更加生动、有趣。

（细节图）

CMYK：8,8,40,0
CMYK：45,5,65,0
CMYK：10,20,75,0
CMYK：70,15,78,0

推荐配色方案

CMYK：15,26,82,0　　CMYK：8,7,40,0
CMYK：45,5,65,0　　　CMYK：80,38,65,0

CMYK：15,18,55,0　　CMYK：44,23,80,0
CMYK：18,23,78,0　　CMYK：45,5,65,0

这是一幅网站首页的插画。噪点肌理风格的插画让画面更具故事性、趣味性。画面中飞驰的列车让画面更具动感，能激发访客的无限联想。整个画面的色彩干净、简洁，在浅色调的衬托下，彩色的列车显得格外突出。

（细节图）

CMYK：4,1,3,0
CMYK：45,35,6,0
CMYK：23,10,15,0
CMYK：10,60,68,0

推荐配色方案

CMYK：3,50,58,0　　CMYK：13,0,3,0
CMYK：50,40,5,0　　CMYK：35,3,10,0

CMYK：22,7,15,0　　CMYK：2,0,2,0
CMYK：35,27,5,0　　CMYK：5,38,60,0

7.8　图形的简约化

　　扁平化风格、MBE风格、渐变风格的插画是将图形进行扁平化、色块化的处理，放大图形的优势，增加图形的形式感，从而获得更强的视觉冲击力，吸引观者的视线。简约化的图形受众面更广，人们对其理解和接受程度更高。

　　这是一款食品包装设计。简化后的叶子图片整齐排列，形成秩序美。为了避免呆板，每一组叶子颜色的明度稍有不同。

推荐配色方案

CMYK: 0,44,34,0　　CMYK: 5,81,83,0
CMYK: 4,70,77,0　　CMYK: 0,65,35,0

CMYK: 7,22,11,0
CMYK: 15,66,40,0
CMYK: 28,92,82,0

CMYK: 11,50,28,0　　CMYK: 9,7,7,0
CMYK: 20,78,55,0　　CMYK: 5,21,10,0

　　这是一款噪点肌理风格的插画设计。整个画面色彩柔和，对比度较弱。前景中瓢虫和花朵的造型简约，形式感较强。

推荐配色方案

CMYK: 12,25,25,0　　CMYK: 65,47,81,5
CMYK: 33,23,12,0　　CMYK: 8,7,30,0

CMYK: 33,22,13,0
CMYK: 8,23,27,0
CMYK: 9,10,27,0
CMYK: 12,80,80,0
CMYK: 53,35,77,0

CMYK: 9,11,25,0　　CMYK: 20,23,21,0
CMYK: 28,24,13,0　　CMYK: 22,85,87,0

7.9　统一画面中的元素

　　在一个画面场景中，要尽量简化画面的复杂性，将画面的各种元素统一成一种风格，如视角的统一，描边的统一，色调的统一。

　　这是某商铺周年店庆POP广告设计。图中背景用淡粉色的时尚底纹进行平铺；图中的艺术性渐变文字为画面增添了一丝魅惑和可爱，散发着强烈的女性气息；文字上方使用负空间形式设计的小猫形象提升了整体的灵动感和画面的趣味性。

CMYK：2,7,3,00
CMYK：5,79,33,0
CMYK：76,100,35,1

推荐配色方案

CMYK：5,71,40,0　　CMYK：74,100,35,1
CMYK：4,3,3,0　　　CMYK：5,93,17,0

CMYK：5,45,32,0　　CMYK：26,20,19,0
CMYK：57,91,0,0　　CMYK：5,85,29,0

　　这是一个医院的献血广告。画面以插画形式呈现，粉红色背景能与人的感情建立连接点，图中人物元素从中间断开并流淌着鲜血，直击广告主题"不要浪费你的血"，从侧面鼓舞人们要定期进行献血帮助他人，增强了画面的生动性。

CMYK：3,52,39,0
CMYK：93,88,89,0
CMYK：0,0,0,0
CMYK：48,100,100,21

推荐配色方案

CMYK：31,96,85,1　　CMYK：3,3,3,0
CMYK：93,88,89,80　　CMYK：1,42,29,0

CMYK：52,99,96,36　　CMYK：3,25,35,0
CMYK：0,69,56,0　　　CMYK：23,17,17,0

7.10 使用3D元素增强画面空间感

3D立体插画已经流行很多年，不但没有消退的迹象，反而因为技术的不断发展，3D插画越来越具有创造性，效果细腻、真实，得到大众的认可和喜爱。

这是一款饼干海报设计。画面利用独特的创意将儿童的嘴巴放大，将铁路缩小，建造成一个"通往嘴巴的隧道铁路"，形象生动有趣、创意十足，与儿童主题的食品相呼应，让人拍案叫绝。

CMYK: 3,30,27,0
CMYK: 4,5,6,0
CMYK: 62,99,100,60
CMYK: 50,44,45,0

推荐配色方案

CMYK: 3,31,29,0　　CMYK: 22,66,64,0
CMYK: 46,42,48,0　CMYK: 50,2,6,0

CMYK: 5,25,21,0　　CMYK: 4,3,5,0
CMYK: 31,84,63,0　CMYK: 11,53,83,0

这是一款关于癌症的平面广告。立体的肺部悬浮在画面中间位置，在二维空间呈现三维空间的效果。海报的创意也较为独特，右侧肺叶上的草莓表皮代表此处已经出现问题，使人忧心忡忡，促使人们更加珍惜自己的身体。

CMYK: 22,16,5,0
CMYK: 3,25,13,0
CMYK: 0,0,0,0
CMYK: 35,90,76,1

推荐配色方案

CMYK: 14,10,1,0　　CMYK: 42,32,27,0
CMYK: 6,27,16,0　　CMYK: 32,92,90,0

CMYK: 53,67,52,2　　CMYK: 11,8,4,0
CMYK: 10,15,87,0　　CMYK: 1,17,10,0

7.11　元素的替换

在制作海报、包装、网页时，将排版中的一些元素替换成插画，将图形与图像相结合，让复杂的图形和简约的插画形成对比，能够提高画面的表现力。

这是一款咖啡品牌的广告设计。画面中的花朵元素所呈现的立体效果，仿佛花瓣要从画面中蔓延出来，增强了画面层次感。黑色背景搭配咖啡色矩形渐变，营造出一种焦糖搭配牛奶的视觉感，赋予咖啡丝滑、香浓之感。

CMYK：93,88,83,80
CMYK：46,45,83,0
CMYK：70,0,39,0

推荐配色方案

CMYK：44,47,95,0　　CMYK：55,42,40,0
CMYK：8,1,33,0　　　CMYK：93,90,77,23

CMYK：70,65,70,23　CMYK：19,29,79,0
CMYK：58,49,46,0　　CMYK：82,33,55,0

这是一款海报设计。画面中乐器与手绘插画相结合，形成鲜明的对比，让画面的视觉效果更加多元化。因为画面用色多且鲜艳，所以采用了白色的底色，能够避免画面过于杂乱。

CMYK：0,0,0,0
CMYK：6,12,87,0
CMYK：0,85,50,0
CMYK：100,95,8,0

推荐配色方案

CMYK：12,12,76,0　　CMYK：58,0,80,0
CMYK：52,5,22,0　　　CMYK：52,0,18,0

CMYK：92,70,1,0　　CMYK：27,14,11,0
CMYK：60,0,18,0　　CMYK：99,84,55,28

7.12　夸张缩放

夸张缩放是对事物正常尺寸比例的夸张改变，必须达到一定的量变才能称为夸张。夸张缩放后的图形，与印象中的相同事物形成强烈的反差，形成不一样的观感。越是夸张的变化，对比效果越是强烈，给人的观感越是刺激。

这是一款饮品包装设计。简化后的女性形象身体各部分比例夸张，身材丰满，造型奇异。这样的图形设计令人过目难忘。

CMYK：100,99,44,4　　CMYK：15,58,83,0
CMYK：65,55,16,0　　 CMYK：7,23,8,0

CMYK：87,56,14,0　　CMYK：54,5,13,0
CMYK：6,43,83,0　　 CMYK：35,43,3,0

CMYK：100,92,45,5
CMYK：86,55,12,0
CMYK：5,47,6,0
CMYK：6,45,82,0

这是一幅包装盒上的插画。女性形象是整个包装的视觉重心，是由几个简单的图形组合而成的，通过颜色进行区分，整体造型夸张且简约，能够引起观者的好奇心。

CMYK：85,65,80,44　　CMYK：85,50,81,15
CMYK：7,22,20,0　　　CMYK：8,65,42,0

CMYK：82,32,80,0　　 CMYK：85,60,73,27
CMYK：26,55,50,0　　 CMYK：5,85,80,0

CMYK：87,55,80,20
CMYK：5,20,18,0
CMYK：8,83,80,0
CMYK：8,30,80,0

7.13 图形的共生

图形的共生是几个图形元素共用、活用一部分轮廓线,起到相互借用、相互衬托的作用。这样的共生关系,给人以无限想象,给观者带来一种神秘的感受。

这是一款关于娱乐场所的海报设计。正负形的设计理念使画面简约而不简单,倾斜的橙黄色叉子打破了画面的寂静,叉子缝隙中舞动的人物形状为观者带来愉悦的心情。画面右上角整齐的文字有效地平衡了画面,这样的氛围感奇特而有内涵。

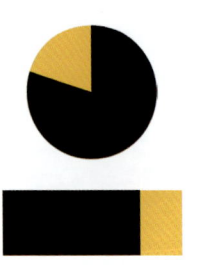

CMYK: 93,88,89,80
CMYK: 3,31,89,0

推荐配色方案

CMYK: 15,64,84,0　　CMYK: 6,4,4,0
CMYK: 3,31,89,0　　CMYK: 93,88,89,80

CMYK: 68,60,57,7　　CMYK: 3,16,55,0
CMYK: 93,88,89,80　CMYK: 14,0,67,0

这是一款电影海报设计。首先映入眼帘的是一个巨大的恐龙头像,仔细一看是山洞和远处山川空隙露出的天空。这样巧妙的设计,让图形元素之间形成共生关系,让画面效果更有创意。

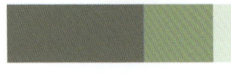

CMYK: 70,50,55,0
CMYK: 50,23,52,0
CMYK: 13,1,15,0

推荐配色方案

CMYK: 38,18,45,0　　CMYK: 70,47,62,2
CMYK: 35,0,17,0　　 CMYK: 22,3,17,0

CMYK: 65,48,39,0　　CMYK: 55,30,55,0
CMYK: 60,60,30,0　　CMYK: 77,70,60,22

7.14 运用独特的视角

这是一款以音乐为主题的海报设计。海报选取了吉他侧面的视角，能够让画面更有空间感。画面以白色为底色，黑色搭配青绿色的吉他显得格外突出，很有未来感。

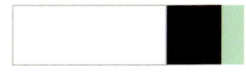

CMYK：0,0,0,0
CMYK：90,87,89,80
CMYK：40,0,32,0

推荐配色方案

CMYK：100,100,100,100　　CMYK：74,48,50,0
CMYK：65,6,36,0　　　　　CMYK：40,0,32,0

CMYK：100,100,100,100　　CMYK：1,6,13,0
CMYK：40,3,24,0　　　　　CMYK：85,50,50,1

这是一个口香糖的包装。包装采用了侧面绘制的嘴唇作为主图，镂空的部分能够看到里面白色的口香糖，让人不禁联想到嚼这个口香糖会有一口好牙齿。

CMYK：10,8,30,0
CMYK：11,95,85,0
CMYK：66,0,50,0

推荐配色方案

CMYK：12,12,35,0　　CMYK：16,95,88,0
CMYK：65,6,35,0　　CMYK：40,0,32,0

CMYK：23,75,12,0　　CMYK：26,55,52,0
CMYK：12,95,85,0　　CMYK：66,0,50,0

7.15 商品与文字之间产生互动

商业插画是有明确的商业意图的，即要为企业或产品传递信息。它不是孤立存在的，在画面中所有的图案与文字、商品都要形成互动关系，让图案吸引观者的注意，激发观者的兴趣，然后将观者的注意力引导向商品或信息位置，从而达到商业目的。

在这幅作品中，以深蓝色作为主色调，营造了神秘的氛围。暗绿色的植物从文字中穿插出来，与文字形成了互动关系。这让整个画面在充满美感的同时，也传递了文字信息。

CMYK：97,100,58,17
CMYK：66,30,47,0
CMYK：2,55,85,0

推荐配色方案

CMYK：90,99,65,57　　CMYK：86,70,50,12
CMYK：75,40,50,0　　 CMYK：10,27,85,0

CMYK：97,100,58,17　CMYK：66,6,50,0
CMYK：50,80,98,15　　CMYK：20,60,89,0

这是一幅立体风格的海报。整个画面空间感强烈，符合真实世界的透视关系和光影关系。在画面中，墙体上的文字涂鸦就是整个画面的信息主题，构思非常巧妙。画面中的文字与插画相结合，在不经意间传递了文字信息。

CMYK：22,32,77,0
CMYK：16,16,45,0
CMYK：37,85,97,2
CMYK：60,13,55,0

推荐配色方案

CMYK：55,75,100,25　CMYK：17,16,45,0
CMYK：30,50,90,0　　CMYK：10,27,85,0

CMYK：28,45,88,0　　CMYK：35,60,99,0
CMYK：70,23,62,0　　CMYK：25,73,70,0